POPULAR
PHOTOGRAPHY

拍 出 極 致

86 個 抓 住 精 采 瞬 間 的 觀 念 與 技 巧

作者：米莉安·魯希塔　MIRIAM LEUCHTER

譯者：黃建仁

大石文化 **Boulder** Publishing

基礎介紹

人　像

地　點

事　物

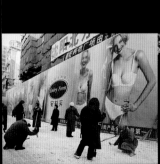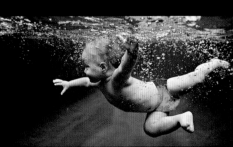

重要收尾工作

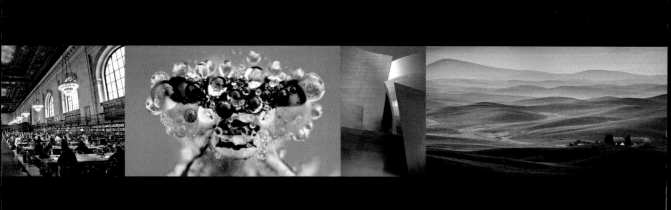

基礎介紹

我們生活在充滿相片的世界中，它們充斥在我們四周：廣告看板上、雜誌裡，也散置在家裡每個房間。我們在線上與朋友分享相片，整天互相用手機把照片傳來傳去。愈來愈多人每天都隨身帶著某種類型的相機。在21世紀，我們每個人都是攝影師。

然而，經常發生的狀況是，我們按下快門前所想像的畫面，卻在後來觀看照片時令我們大失所望。顏色偏掉、失去細節、主體太遠，或者根本就錯失了最佳時機。我們自己拍的相片往往怎麼看都不像我們四處可見、已經習以為常的精美影像。

不過，要把相片拍得像專家，並不如你以為的那麼困難。如果你熱愛攝影，也希望自己的作品更上層樓，這本書正是你的最佳選擇；書中匯集了《大眾攝影》(Popular Photography) 雜誌的特約及專任攝影師作品，並提供豐富的見解與專業知識。

首先，我們會向你介紹攝影的重要技術觀念。接著，我們將依照主題粗分成三章，深入探究人像、地點和事物，每個主題都有充分又明確的祕訣。最後，我們會提供有關軟體後製及編輯影像的一些觀念。你可以隨心所欲地跳著看或針對特別感興趣的主題仔細閱讀。

為了充分運用本書中的觀念和資訊，建議使用可精確構圖的DSLR，亦即具備手動控制功能和小反光鏡的數位相機，這是目前用途最廣、可控制層面最多的機種。當您在攝影領域日益深入時，或許會需要更多工具，例如離機閃光燈或其他燈具、穩固支撐相機的配備、不同的鏡頭和濾鏡，協助捕捉你要的畫面。你也可能需要影像處理軟體，讓你能在拍照之後調整相片。

然而，攝影的品質不只取決於器材，更取決於你的眼睛和心靈，也就是將自己的想法轉變成影像所做的努力。想要成為攝影師，而不僅是一個帶了相機的人，你必須勇於實驗：從各種不同角度和觀點拍照、靠你的主體近一點或退後一點、觀察當你使用較快或較慢快門時的影像如何變化、用不同的景深拍攝同一個場景、改變色調讓相片色彩更豐富或更單一。

一切都取決於你。不論你是想磨練創意、留存重要事件、記錄旅程，或捕捉大自然、容貌或形體之美，本書都提供你觸手可及的正確工具和技術。現在就起身出門，拍出你的經典作品吧。

Miriam Leuchter

《大眾攝影》總編輯
米莉安‧魯希塔　MIRIAM LEUCHTER

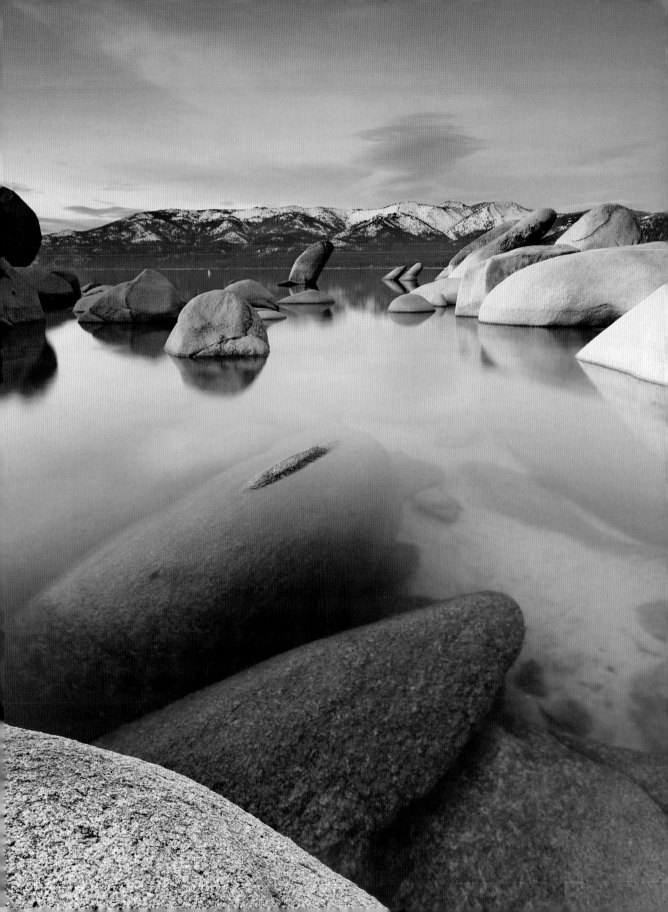

認識你的相機

數位單眼相機(DSLR)是專職攝影家的最佳選擇。其特殊之處何在？DSLR的機身內有一片小小的反光鏡，可方便準確構圖，而且還有各式各樣專用規格的鏡頭可供選擇。如果你是DSLR的新手，機身上的按鈕和轉盤可能會讓你一個頭兩個大，

手動對焦環

您可以轉動手動對焦環來對焦，而不是由相機決定畫面中哪一個元素應該最清晰。在使用自動對焦模式時，也可手動微調對焦。

變焦環

僅變焦鏡頭具備這個構造。您可以轉動變焦環調整到需要的焦距；焦距是決定畫面中主體遠近的因素。

影像穩定開關

這個開關可能位於鏡頭上，也可能位於機身上。開啟後即可使用影像穩定功能，此功能可協助您即使在低光源或沒有三角架的情況下，也能拍出清晰的影像。

ISO 控制鈕

根據拍照時的現場光線多寡，可以使用這個按鈕來設定相機感光元件的感光度。光線明亮時，可設定低ISO（50-200）；光線昏暗時，則可以設定較高的ISO。ISO 愈高時，影像所含的雜訊（雜點或顆粒）也可能愈高。

熱靴

這個連接器可以裝上閃光燈或其他配件。DSLR通常會隨附一個小小的熱靴蓋，在不使用時提供保護。

模式轉盤

轉動這個轉盤可以選擇拍攝模式。大 多數相機都具有全自動模式，相機在此模式下會自動判斷控曝光設定（也就是要讓多少光線進入鏡頭，及持續多久）。而全手動模式則是由你自行控制曝光設定及其他所有設定。

自動對焦鈕

按下此按鈕時，您可以選擇畫面中的哪些元素要獲得最清晰的對焦。

◀ 想知道上一頁約書亞・克里普斯 (Joshua Cripps) 作品的超長景深效果是怎麼辦到的，請見第63節。

但是只要弄懂它們的用法，就可以讓你的創造力更上一層樓。左頁圖説明DSLR的部分重要控制裝置（此圖依廠牌、型號而異，因此在開始拍照前，務請熟讀使用手冊）。下圖則説明你眼前的影像如何轉變成數位照片。

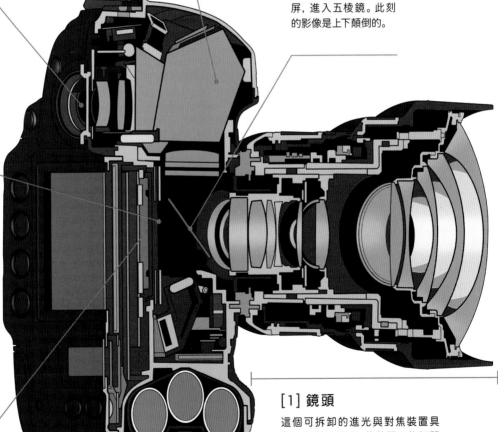

[4] 觀景窗

透過觀景窗觀看時，您所看到的影像與進入鏡頭並經過反光鏡反射後的影像一模一樣，不會上下顛倒。您可以經由觀景窗決定如何取景及構圖。

[3] 五棱鏡

這個五角形的棱鏡會將影像折射（使其翻轉為正向），然後才傳到觀景窗。

[2] 反光鏡

這個鏡子會將進入鏡頭的影像反射，穿過對焦屏，進入五棱鏡。此刻的影像是上下顛倒的。

[5] 快門簾

快門簾是位於鏡頭與感光元件之間的機械式簾幕，按下快門鈕時，快門簾會打開，反光鏡會向上旋轉並騰出空間，讓影像抵達感光元件。

[6] 感光元件

當您按下快門，光線抵達感光元件時，這個布滿感光點（像素）的裝置會計算光線強度和顏色，然後將資料轉換為數位形式。在此一瞬間，相機便已捕捉到影像。

[1] 鏡頭

這個可拆卸的進光與對焦裝置具有一個圓形開口，藉著開口的打開或縮小來控制光線進入的量（開口大小稱為光圈）。光線進入鏡頭，便會抵達反光鏡。

選擇數位相機

數位相機有許多不同種類，依其各種設定所提供的控制項多寡而異。傻瓜相機把所有工作全包了，你只需按下快門，可以拍出合乎標準要求的照片。愈進階的相機愈複雜，使用上需要學習，但能夠拍出更獨特的相片；DSLR是你最不會後悔的選擇。

傻瓜相機

這種相機會自動調整所有設定，不提供任何手動控制。

進階輕便相機

比傻瓜相機稍大，提供各種拍照模式，有些也具備手動控制。

電子觀景窗高倍變焦相機

與進階輕便相機類似，不過這種相機內建有大範圍的變焦鏡頭。

可更換鏡頭的輕便相機（ILC）

感光元件比其他輕便相機都大，並可換接多種鏡頭。

DSLR（全片幅）

基於反光鏡結構和各式可用鏡頭之故，此相機為業界標準。

DSLR（較小型感光元件）

與全片幅相機功能一樣，但感光元件尺寸較小，且依不同品牌而異。

連動測距式數位相機

超大又明亮的觀景窗可讓你完全掌控相片的取景和對焦。

中片幅 DSLR

這種相機功能類似全片幅DSLR，但感光元件較大，可拍出更細緻的影像。

數位機背中片幅相機

這種相機可拍攝傳統底片和數位影像，感光元件比全片幅DSLR更大。

大型相機

這種相機的感光元件比中片幅相機更大，可捕捉到令人驚異的細節。

不論您是為了特殊取景而必須將相機垂掛在欄杆下、為了避免曝光時手震造成影像模糊,或者是要吊掛背景讓主體突出,各式各樣的場合與時機都可以找到適合的支撐裝備。

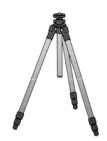

三腳架

這種三隻腳的架子是讓相機穩固的重要器材,有助於捕捉銳利影像。

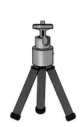

桌上型三腳架

當必須有一個支撐,但又無法隨身攜帶太重的裝備時,這種迷你三腳架就可以派上用場了。

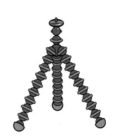

八爪魚腳架

這種腳架的腳可以彎曲,用來纏繞在物體上,使用上比其他三腳架更靈活多變。

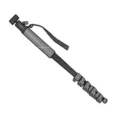

單腳架

無法使用三腳架時,相機底下裝上這種單腳架也有助於獲得穩定的拍攝成果。

夾鉗

從桌面到欄杆,這個配件幾乎什麼都可以夾,為相機或燈具提供支撐。

球型雲台

這個鎖在三腳架頂端的配件,可讓相機自由旋轉。不同類型的雲台還可作為搖攝及其他功能之用。

閃光燈架

可讓你將輔助閃光燈裝在相機側邊。如此將具有不必使用,機頂閃光燈的機動性。

吊桿支架

這種支架頂端的吊臂提供多種放置功能,可用來承載多件裝備。

背景架

將紙或布料垂掛或夾在這種可調整的支架上,可創造出平滑的垂懸背景。

燈架

用來支撐及放置各式各樣的棚燈或光線修飾器材(例如柔光罩或反光板)。

了解基本技巧

拍出屬於自己的專業級相片，讓朋友讚嘆驚呼，並滿足自己的創作本能，並不如想像的那麼難。專業人士之所以能夠不斷拍出好作品，那是因為他們充分了解正確作法。不過，你也可以學習他們——只要不斷練習箇中技巧即可。看一下以下

使用太陽光

太陽光有時很難駕馭，因為除了選擇一天中拍攝的時間之外，幾乎無法控制光線的品質、方向和顏色。不過，在某些環境狀態中，陽光卻是唯一一種可創造出預期效果的光線類型。此外，由於不必使用照明器材，你將擁有充分探索拍攝地點的自由。

使用棚燈

透過練習，使用人工光源（不論是持續光源或頻閃燈）能讓影像更加自然。也可以在攝影棚外使用，不過這麼一來，外拍時勢必要攜帶許多裝備。

修飾光線

不論是使用自然光、人工光源，或兩者同時使用，您都可以透過各式各樣反光板、柔光罩及其他修飾裝置來改變光線的方向、顏色和強度，藉以修改光線的效果。這些裝置有些是安裝在棚燈前面或四周，有些則是獨立的設備。

使用輔助閃光燈

獨立的閃光燈可協助您免除內建閃光燈所造成的生硬死板效果。您可以將閃光燈裝在相機熱靴上，也可以使用閃光燈架或以離機方式手持閃光燈，從側面打光。或者使用同步線或無線閃光燈觸發器，從更遠的位置打光。以有角度的方式打光，效果會比較自然，也更討人喜歡。

穩固支撐您的相機

當您需要使相機保持完全靜止以便長時間曝光、在不平穩的地方保持相機平衡，或者是使用沉重鏡頭時維持穩定，那麼各式各樣的支撐器材將會非常實用。可供考慮的配備選擇包括三腳架、單腳架、八爪魚腳架等等。

圖示，了解本書每節的範例照片所使用的技巧和技術，你就有機會加以練習。學會了這些技巧之後，你就準備好踏上成為優秀攝影師的大道。

手持相機

無法攜帶三腳架或需要生動自然的畫面時，有幾個方式可以減少震動並獲得銳利且構圖精確的影像。將左手從鏡頭下方托住；通常相機最重的部位正是此處。將左腳擺在右前方，形成穩固的基座。試著將左手肘緊緊靠著身體，並將機身邊緣靠在左肩上。在吐氣時輕柔地按下快門。剛開始，您會覺得綁手綁腳，不過你會發現拍出來的相片不一樣了。

手動對焦

在某些難以掌控的情況下，例如低光源、近距離拍攝，或越過前景元素在後方對焦時，不依賴相機的自動對焦功能是比較安全的作法。如果要親手掌控，請先將相機切換成手動對焦模式、透過觀景窗觀看，然後調整對焦環，直到您希望對焦最清楚的元素看起來變銳利即可。

使用濾鏡

為了調整進入鏡頭的光線、改變進光的色彩，或增加其他效果，您可以找到各式各樣的濾鏡用在相機上。有些有助於修正色彩平衡和曝光，有些則可以減弱反射面的強光，或者幫助您控制或加深影像的色彩。

以連續模式拍攝

使用此模式（又稱為連拍）時，您只要按一下快門鈕，相機便會以快速連續的方式拍攝好幾張相片。當您再拍攝移動或無法預測的主體時（例如兒童、動物或表演者），連拍特別實用。這個模式可獲得大量拍攝結果供選擇，也比較有機會拍到優異的畫面。

包圍曝光

如果想要挑戰各種明暗狀況，這種技術最理想，您可以用多種曝光設定來捕捉影像，如此一來即可獲得多種曝光結果供選擇。若要手動進行包圍曝光，先設定您認為的正確曝光，拍一張，然後再以原始曝光值減一格及加一格各拍一張。或者，您也可以運用相機的自動包圍曝光功能，只要按一下，就會以不同的曝光設定快速拍攝數張影像。

保護器材

在某些環境和特定條件下拍照時，必須謹慎採取預防措施，保護相機及其他設備（還有自身安全）。包括潛水殼、防雨罩及吹球刷在內的器材，價格從經濟實惠到昂貴無比不等，但為了取得必要的保護，這些都是值得的。因為你所保護的是最重要的投資：相機和相片。

遙控

如果想要自拍、從無法站立的地點拍攝，或拍攝動態畫面時不被輾過，可透過遙控從遠處觸發相機快門。有一種遙控器是使用訊號線連接相機，而另一種則是無線遙控器，可供遠距使用。某些特殊情況下，還可以使用以聲音或動作觸發快門的裝置。

用軟體編輯

使用軟體處理影像（包括改變顏色、裁切等）可協助您獲得最佳相片。請參閱有關軟體的第83節，了解最實用的影像調整方式。

了解構圖

有些相片只是隨意快拍，有些相片您會想要掛在牆上展示或出版，這中間的差異何在？就在於構圖：謹慎安排畫面中的要素。成功的構圖不僅可以凸顯重要的視覺元素，也能夠巧妙地展現攝影師的世界觀。

填滿畫面

學習拍攝有力的相片有時，可遵循一個不變的經驗法則，那就是充分使用畫面中的每個部分；不僅填入主題，同時也填入可為您的畫面增加視覺平衡的其他元素。為了達到如此緊湊的畫面，您可以朝主題靠近一步或兩步、使用變焦鏡頭，或事後再行裁切。

不過，務必謹慎留意靠近邊緣的零星視覺元素，這些元素有可能會將畫面切割得很奇怪；萬一發生這種情況，您可以在事後將其裁切掉。另外，也要注意人物、動物或交通工具在畫面中移動的方向：不論是面向畫面中心或朝向畫面之外，對於您的影像要把觀眾感覺帶往靜止不動或活力十足都有重大影響。

填滿畫面的規則有一個例外，亦即故意安排負空間（影像主體四周的空間）。如果巧妙運用得當，負空間會使觀看焦點集中在趣味點，請參閱賀克特‧馬丁尼茲（Hector Martinez）的相片，第81節，其構圖方式讓老鷹與天空之間構成強烈的戲劇化效果。

了解三分法

這個構圖規則的基本觀念是，將元素放在相片某個偏離中心點的位置可以增加視覺張力和趣味。若要遵行此規則，先將您的畫面想像成九宮格：由兩條直線和兩條橫線分割成九格（您也可以設定相機使LCD螢幕上重疊顯示網格，協助您在拍攝時的構圖）。

不論是使用重疊顯示的網格或想像的九宮格，構圖時請將重要元素（例如水平線或肖像主角的眼睛）擺在格線及格線交叉點上或附近（例如59節的相片）。

尋找視覺引導線

當您在構圖並強調重要視覺元素時，請記住，觀看者的眼睛會很自然地隨著線條前進，不論是直線、彎曲、之字形或螺旋線條皆然。自然景觀裡的道路、圍籬和線性圖案都會將觀看者的視線引導到影像中；彎曲的形狀會激發觀看者以蜿蜒的視線觀賞畫面中的元素，例如右頁中的相片。

繪圖元素的層次感

相片，是將三度空間世界轉化為二度空間影像。因此，除非您企圖獲得抽象的平面效果，否則都會希望透過構圖、光線及對焦，將喪失的維度——深度——的感覺營造出來。

在有關環境的相片中，不論室內或室外，藉著在畫面中包含前景、中景及背景元素，就能夠勾勒出視線深度。還可以透過光線強化這種深度，讓畫面完整包含從亮到暗的各種亮度，例如克瑞克‧詹姆斯（Kerick James）的野花作品（70）。

對於肖像及其他要注意力維持在特定主體的相片，請限制視覺元素的數量，並選擇不顯突兀的背景。若要進一步將主體從背景分離出來，可以打上亮一點的光線或限制景深，讓背景顯得柔和，甚至模糊（有關景深的更多討論，請參閱第7節）。

尋找規律圖案及對稱性

將主體從背景中凸顯出來的另一個方法是，尋找重複的圖案與形狀，以及對稱的形狀。這些元素本身就是很精采的主題，近似抽象，而且相當賞心悅目。不過，您也可以用這些元素從背景中烘托出對比強烈的主體，增加您相片的深度，又不會分散焦點。請留意觀察本‧伯格（Ben Bergh）相片（21）中溜滑板的人如何從重複V形的微妙動態背景中一躍而出。

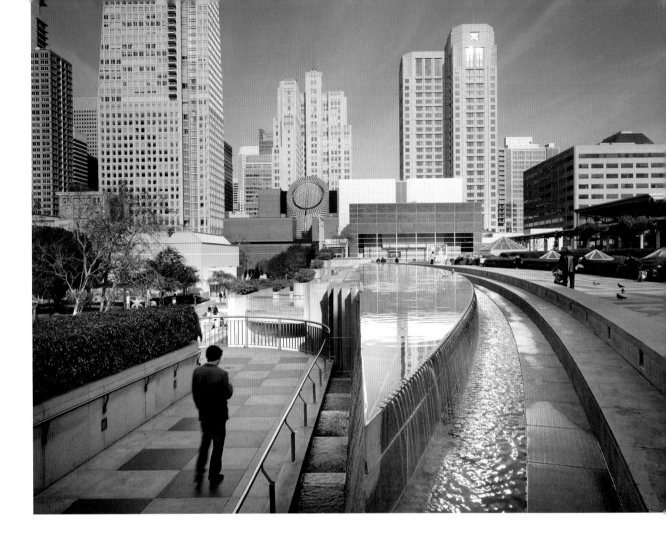

選擇觀點

從站立的高度拍照，觀點會顯得很一般，有時這正是您想要的。但是也可以考慮其他的觀點。即使只是從稍微高一點的角度拍攝，就能讓主體顯得較小，也可能顯得較脆弱或沉痛，端視主體為何而定（請參閱 34 節）。相反作法也同樣適用：從地面往上拍，就算是不起眼的小東西（例如 29 的小兔子）也會看起來更大、更有氣勢。拍照可以上下左右移動，看看觀點改變時會如何改變您與畫面中主體的關係。

改變方向和長寬比

要讓相片有所變化，其中一個最簡單的方式是旋轉相機以直幅方向拍照。這個方向是拍攝肖像照的慣例，不過也可嘗試用來拍攝風景、寵物、運動及其他任何主題。另外，也可以考慮改變相片的長寬比例。DSLR 的感光元件是長方形的，但其長寬比則視品牌與機型而有所不同。全片幅相機的感光元件與傳統 35mm 底片片幅的長寬比一樣是 3:2。其他相機的感光元件較小，但比例相似，而有些相機則是採用三分之四規格的感光元件，長寬比為 4:3（有關更多的感光元件尺寸，請參閱第 8 節）。有些相機還可讓您改變長寬比，不過，最好的作法是盡可能拍攝最大的影像，然後需要時再自行裁切。

不要怕裁切。端視需要的影像而定，您可以選擇維持原始畫面、稍微裁掉邊緣、將影像裁成正方形，或者裁切成長型全景圖。

上圖是使用視覺引導線建構出動人構圖的絕佳範例：彎曲的混凝土投射出強烈的視覺動力，引導視線走向黃色的位置，然後向上到達填滿 1/3 畫面的摩天大樓頂端。

不論是在拍攝時或拍攝完成後,數位攝影都賦予您選擇的自由,而且可以比較各種結果。在可控制的元素中,最具戲劇性變化的是顏色:我們對於不同類型光線的視覺感受。本節將說明幾種控制影像顏色的方法。

與顏色溝通

攝影界有一句諺語:「如果拍不出理想畫面,就把主題拍很大;如果拍不大,就拍紅一點。」這是開玩笑吧?沒錯,不過這句諺語仍指出一件事實:顏色很重要。從活力四射的紅色,到平靜安謐的藍色,每一種顏色都有其視覺意涵與情感上的影響力。另外,也請考慮色階(顏色明暗程度)的影響。然後,您便可以選擇拍攝你認為最有表現力的顏色,並調整其細微度或衝擊力,更進一步與您的視覺感受匹配。

DSLR提供多種捕捉顏色的選擇。您可以設定不同的飽和度(影響顏色濃度),甚至模擬各式各樣底片及沖洗效果,例如黑白或深褐色。這些設定都充滿玩樂趣味。

不過,在《大眾攝影》中,我們偏愛使用中性設定與拍攝模式,捕捉影像並儲存為RAW檔(此種數位相片格式會保留來自相機感光元件的所有影像及顏色資料),不可讓相機在拍攝時進行壓縮或處理作業;這些作業會導致某些影像資料喪失(有關RAW的更多資訊,請參閱第7和83節)。使用中性設定來捕捉所有可能的數位資訊,可讓您對最終影像擁有最多主控權,而且可在事後以軟體進行修改與調整。

使用白平衡

就算在你眼中看起來是白色,但所有光線都是有顏色的。在一天的早晨和傍晚,陽光會發出帶著淡紅的金色,而中午時的光線可能很藍。各種人工光源都具有顏色:鎢絲燈會發出黃光,而螢光燈則傾向綠色。

我們的大腦會自我適應色溫差異,其效率之高,讓我們幾乎難以察覺其中的區別,而且就算白色物品在某種光源下帶著藍色或黃色,大腦也能輕易將之辨識為白色。

然而,相機在這方面就需要一些協助了,這也正是白平衡設定所扮演的角色。此設定會調整每一次拍攝的顏色,並盡可能呈現出眼睛所看到的顏色。可以使用自動白平衡讓相機自動調整,也可以透過LCD的功能表或相機上的專用按鈕來設定。

大多數時候,使用自動白平衡是很安全的,因為相機通常都能夠獲得正確結果。不過如果要自行設定,也有一系列的選擇,通常包括日光、陰影、陰天、鎢絲燈、螢光燈及閃光燈等。每一種設定都會根據該種光源調整影像的白平衡。例如,鎢絲燈設定會使顏色偏冷,讓影像加藍,以降低鎢絲燈的暖色。也可以手動調整白平衡,這在混合光源的情況下特別有用。

白平衡設定不僅可以用來中和光線顏色,也可加以改變或加強,使之充滿創意:例如,在大豔陽天,可以使用陰影設定(此設定會使顏色變暖,補償戶外陰影的藍光)更進一步強化影像中的黃色。您也可以在事後透過軟體將這些設定套用到RAW檔。

拍攝黑白相片

將相片轉成黑白,可賦予一種懷舊感或深度,也可以避開某些技術問題(例如顏色錯誤),或使某些技術問題減到最小(例如雜訊——亦即由褪色斑點構成的不均衡顆粒及區域)。

反差很大(也就是照片上的暗部與亮部分布範圍很大)和很小(色階的分布範圍很小)的光線條件,用黑白照片效果都會比較好。若是要強調紋理、線條、形狀和圖案,黑白照片更是理想(請參閱第 23 節)。

左頁圖A是最接近真實顏色的白平衡(以手動設定),也就是說畫面中的冷色和暖色調都類似肉眼在現場所見。圖B使用鎢絲燈白平衡,整體色調變得較冷;圖C則是使用日光白平衡。圖D用的是陰天或陰影設定,因此畫面出現偏暖的黃色調。

了解曝光元素

要拍出能夠正確呈現物體細節、銳利度及對比度的照片,必須仰賴曝光(影像銘刻在感光元件上的時間長度)。控制曝光的要素有三:光圈大小、快門速度及ISO。

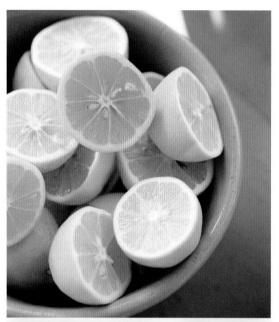

了解曝光度

相機基本上只是一個盒子,一側有一個孔洞,另一側有一個感光媒體(底片或感光元件)。拍照就是讓光線通過孔洞並在感光媒體上留下影像。

捕捉太多光線時,影像會過度曝光:整片蒼白,細節都消失在強光中。光線太少時,影像會曝光不足:細節會消失在暗處中。正確曝光(決定於孔洞大小、孔洞開啟的時間長短,以及感光元件的敏感度)會使亮部、中間調、暗部獲得最佳平衡,整張相片都擁有豐富的細節。

使用自動模式拍照時,相機會在孔洞大小(光圈)、孔洞開啟時間(快門速度)及感光元件器敏感度ISO之間的關係取得平衡。不過,您也可以使用不同模式(例如光圈優先及快門優先),手動設定這三個元素其中任何一個,並由相機隨之調整其餘兩者。也可以完全控制這三個元素(全手動模式),或使用曝光補償;曝光補償可讓您在設定曝光之後再調整增減量。

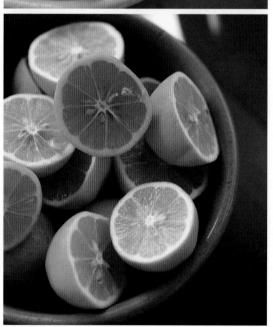

測量光線

為了決定理想曝光的正確設定,您的相機(或您自己,使用手持測光表)必須測量場景中的光線。關於測量光線,DSLR賦予您幾種選擇。您可以使用點測光(在複雜光線或逆光環境下,使小區域適當曝光)、中央重點測光(非常適合照明均勻的場合),以及評價測光(最適合色階範圍很廣的場景)。要使用哪一種測光模式,取決於場景與您的偏好。在大多數情況下,要得最佳曝光,可以使用評價測光,並視需要手動調整曝光。

如果想查看相機的測光讀數結果,請參閱色階分布圖(影像的色階範圍圖表,位於相機LCD上或附近)。如果

上圖中,左側有部分檸檬曝光過度,表示其細節因為光線太多而顯得蒼白褪色。下圖則是曝光不足,檸檬的紋理消失在暗處。

圖表右側（代表亮部）出現高峰，表示影像可能過度曝光。如果高峰出現在左側（代表暗部），則可能曝光不足。而如果中間部分有高峰平均分布，通常就表示曝光正確。

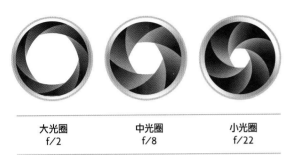

大光圈	中光圈	小光圈
f/2	f/8	f/22

設定光圈

讓光線進入相機的孔洞事實上是由鏡頭控制的——鏡頭的光圈展開或縮小，讓光線進入得更多或更少，而開啟的大小即稱為光圈。

光圈的計算是以f值表示。數字愈大，開啟的光圈愈小：f/2為大光圈，f/22則為小光圈。除了控制光線進入的量以外，光圈也會影響景深（對焦清晰的場景平面深度），簡言之，亦即場景中有多少是清晰呈現且毫無模糊。較小光圈會產生很深的景深；而較大光圈則會捕捉到合焦區域很淺的影像（如需有關此主題的討論，請參閱第8節）。

使用任何鏡頭的最大光圈時，影像會顯得有點鬆散，因此，如果您重視的是最佳銳利度的話，請使用中光圈拍攝，或至少以最大光圈減一或兩格光圈拍攝。

選擇快門速度

快門的開啟與關閉會控制每次曝光時光線抵達感光元件的時間有多長。在燦爛的陽光下，只需開啟極短時間，就有足夠光線進入——大概在1/60至1/1000秒之間，視光圈與ISO而定。而在昏暗光線下，則必須使用很慢的速度（或許需以秒計）才能讓足夠的光線進入鏡頭。不過，由於感光元件會將快門簾開啟時的所有事物記錄下來，因此慢速快門會使移動中的物體模糊。如果要避免移動中的物體不清楚，您必須使用夠快的快門速度，讓相機不記錄任何移動。而且，在快門速度較慢的情況下，即使是您自己操作相機的動作也會造成模糊。因此，請使用相機的影像穩定系統或三腳架以避免震動。

使用正確ISO

相機感光元件的敏感度是由ISO設定所決定的。大多數DSLR的ISO值從100至6400不等。場景光線愈亮時，所需的ISO愈低；光線昏暗時，則必須以愈高的ISO拍攝，才能獲得理想曝光；特別是手持相機拍攝時更是如此。

使用高ISO的問題是會有數位雜訊，也就是在陰影部分出現變色點及不均勻的粗糙顆粒。較小的感光元件及較高像素也會產生較多雜訊。若要克服雜訊問題，請將ISO維持在400或以下，並據以調整光圈和快門速度，或者使用影像處理的雜訊抑制功能（不過這會使解析度降低）。

改善曝光

剛開始，掌握曝光可能並非易事。為了解決曝光問題，可將相機設為記錄RAW檔（而不使用JPEG），並在拍攝後使用軟體調整曝光（如需使用軟體編輯的更多資訊，請參閱第83節）。另一個選擇是試著運用相機的自動包圍曝光設定（此功能會以及快速度拍攝數張不同曝光的相片），然後再選擇最喜歡的曝光結果。

不過，現在有一種高動態範圍HDR影像技術，將以不同設定處理單一張RAW影像、或以包圍曝光拍攝的多張相片結合成一張。這樣的結合會使亮部到暗部的色階範圍，比單一次曝光所得的結果更大。許多相機都具備讓您在拍照時製作HDR影像的設定。如果運用巧妙，HDR可使光線難以處理的場景看起來頗為自然；如果以嚴格的方式使用，則會創造出充滿活力又強烈鮮明的影像。

了解鏡頭

對於主體在影像中呈現的樣子有多近或多遠、畫面中有多少東西對焦清晰,以及相片呈現的視角有多廣,鏡頭的角色舉足輕重。如果沒有可交換的鏡頭,相片所呈現的結果將會大受限制。

了解焦距

簡單來說,鏡頭會使光線聚焦並引導至相機感測器。不過,為了清晰對焦以捕捉物體,鏡頭與底片或感光元件之間所需的距離則各有不同;此距離即稱為焦距。焦距短的鏡頭可拍攝非常廣角的景物,而焦距長的鏡頭,其視野則較窄。

拍攝時所使用的焦距對影像呈現有極大影響。例如,焦距很長的鏡頭(望遠鏡頭)不僅可使遠處物體看起來很近、在畫面中放大,也會壓縮空間,讓相片元素之間的距離顯得更近。而將主體極度放大(向前移近也能達到這個效果,例如使用微距鏡頭)也會大幅縮短相片的景深。

「標準」焦距的定義為何?即從不太近、不太遠的距離所獲得的自然觀看的透視結果。一般而言,使用比相機感光元件對角線長度稍長的鏡頭拍攝,就可以得到自然

透視結果。因此,使用全片幅DSLR(感光元件通常為24mm寬、36mm長)時,50mm鏡頭所拍攝的即為標準透視結果。不過,不同相機的感光元件各不相同,意味著它們所拍攝的透視效果也不一樣。因此,搭配感光元件尺寸來使用正確鏡頭,以獲得心目中的透視效果,是一件頗富挑戰的事。

左圖的景深較深,檢視出較短焦距的效果。右圖則顯示較長焦距的效果,例如望遠鏡頭。

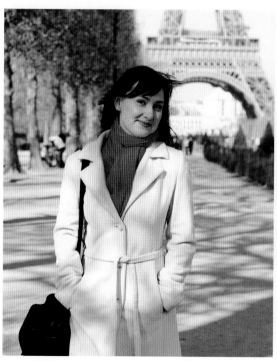

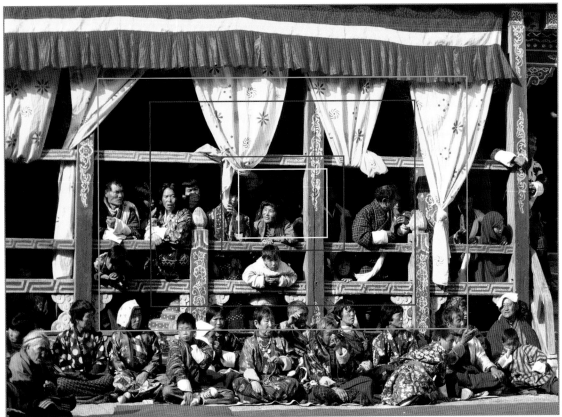

配合感光元件來使用鏡頭

挑選鏡頭之前,請先考量一下您的感光元件尺寸。微小的感光元件只能拍攝小範圍的視野,而較大的感光元件則可以拍攝較大範圍的視野。因此,為了使小感光元件相機與大型感光元件相機能夠拍攝出相同視野範圍的相片,感測器較小的相機就必須使用焦距較短(且較廣角)的鏡頭來補償。而感光元件較大的相機則需要焦距較長的鏡頭。

這表示,同一顆鏡頭裝在不同感光元件大小的相機上,其有效焦距也隨之不同。選購DSLR或ILC相機鏡頭時,這是必須考慮在內的。DSLR的感光元件包括全片幅、APS-C(比全片幅稍小)或三分之四(又更小一些)。目前的ILC的感光元件尺寸為APS-C或三分之四。購買鏡頭時,不僅應選擇最適合感光元件尺寸的鏡頭,其接環也必須是正確的。

上圖中各個長方形所顯示的是各種感光元件所能拍攝到的場景範圍。使用同一支鏡頭時,感光元件愈大,能拍到範圍也愈大。

了解鏡頭最大光圈

除了焦距之外,鏡頭的規格也包括最大光圈:可讓光線進入的最大孔洞。具有大光圈f/2.8(及數字更小)的鏡頭稱為「快速」鏡頭;會有這個稱呼或許是因為這種鏡頭可以快速讓大量光線進入,而讓您用更快的快門速度拍照之故。快速鏡頭不僅可讓您在低光源下拍攝,而且大光圈也能讓您更有效地限制相片的景深。

許多變焦鏡頭(尤其是與DSLR搭售的套裝鏡頭)的最大光圈都涵蓋某個範圍。常見的套裝鏡頭焦距為18-55mm,而且型號註明f/3.5-5.6。此範圍指的是,在其最廣焦距時,鏡頭最大光圈為f/3.5,而最長焦距時則為f/5.6;也就是說,最大光圈尺寸會隨著鏡頭調整變焦而異。

認識鏡頭種類

有些鏡頭（所謂「標準」鏡頭）呈現的深度感覺與肉眼所見相同，不過其他鏡頭的視覺效果則不一樣。鏡頭有兩個主要類別：變焦鏡（可用許多焦距拍照）和定焦鏡（焦距固定）。

套裝變焦鏡頭

可使用許多不同焦距拍照的變焦鏡，大多數DSLR搭配此種鏡頭銷售。

一鏡到底全能變焦鏡頭

這種鏡頭提供的焦距很廣，從廣角到望遠都包含在內，且最大光圈通常相當大。

標準定焦鏡頭

在全片幅相機上，這種鏡頭指的是50mm鏡頭；而在感光元件較小的相機上，則指的是25-35mm鏡頭。

望遠定焦鏡頭

這種鏡頭具備單一長焦距，可放大遠處的物體，使其看起來更近也更大。

望遠變焦鏡頭

與望遠定焦鏡一樣，這種鏡頭可放大遠處物體並壓縮空間，不過它還具備可變焦距。

微距鏡頭

專為近距離對焦而設計，就算是最細小的物體也能夠巨幅放大。

廣角鏡頭

這種鏡頭焦距短，而且所捕捉到的視野比不移動雙眼所能看到的視野更廣。

魚眼鏡頭

這種鏡頭可拍攝極端廣角的視野，不過眾所周知會造成彎曲變形。

超廣角鏡頭

這種鏡頭可捕捉最廣角的視野，而且不會造成曲線變形。

移軸鏡頭

這種鏡頭的焦平面可以傾斜，與主體平面形成角度，以調整景深及修正透視上的變形。

焦點控制鏡頭

這種鏡頭可旋轉及傾斜，讓您針對非常細小的區域手動對焦，以便精確控制景深。

若要微調鏡頭的效果，您可以使用濾鏡及其他附加配備。濾鏡可以旋轉或放置在鏡頭前方，讓您控制顏色、曝光等。另外還有一些配件可裝在相機機身與鏡頭之間以增添效果，例如提高放大倍率。

UV

保護鏡，可阻隔太陽光的紫外線。這種濾鏡可保護鏡頭前端，且不會對影像造成影響。

偏光鏡

可削弱炫光與反射，並加深綠色和藍色——最適用於拍攝綠葉和藍天。

減光鏡(ND)

這種濾鏡可減少通過鏡頭的光線，以便使用慢速快門或大光圈。

漸層減光鏡

可針對一半的畫面提供ND濾鏡的效果，以平衡場景中的亮部與暗部。

紅外線濾鏡

會阻隔可見光，僅記錄可見光譜以下的光線，創造出如夢似幻的影像。

倒接環

此配件可讓你將鏡頭倒過來接在機身上，不必使用微距鏡頭即可提高放大倍率。

望遠轉接鏡

又稱加倍鏡，將此配件裝在機身與鏡頭之間，可延長焦距。

接寫環

將這個接環裝在鏡頭與相機機身之間，可在微距攝影時提供大幅放大效果。

濾鏡套座

這種可調整的套座適用於不同鏡頭，可安裝各種可交換式特殊濾鏡。

遮光罩

安裝於鏡頭前方，保護鏡頭免於光線照射的影響，避免炫光和鏡頭耀光。

微距蛇腹

可用來進行極高倍率且精確放大的系統（即使沒有專用微距鏡頭也能使用）。

光線是攝影的一切：使用相機鏡頭對焦，再將影像記錄在DSLR感光元件上。不論是自然陽光或人工照明，你選擇的光源會形塑並定義拍攝的對象，創造出你所拍的照片。

照明基礎

首先，重要的是要了解各種不同光線的特性，以及它們對相片中的主體有何影響。不論是自然光（例如日光）或人工光源（例如閃光燈），基本上都可歸類為兩種形式：硬調光與軟調光。當光線聚焦在狹窄光束中，或者光源與主體很遠時，就顯得很硬實。硬調光會造成銳利的陰影及高反差，而且如果光源來自側面，也會強調紋理。

如果將主體放得很靠近光源，或使用很廣泛的光源時，則會產生軟調光。軟調光會減少陰影與對比，且抑制紋理。光源範圍愈廣且距離主體愈近，則光線愈軟，也就是愈柔和。不論是因為雲層覆蓋或使用半透明材質，當光線擴散（分散四射）時，柔和程度越高。另外，讓光線在大型白色面上反彈，也會使光束分散且柔化。

自然光

「讓太陽維持在你的後方。」是一則攝影箴言。有時，這是一個很好的建議，不過如果太陽光來自側邊，通常您的相片會更理想。側光可使影像中的線條銳利、深化，並增添特色，例如哈里森·史考特（Harrison Scott）所拍的迪士尼音樂廳相片（66）。

就算是在陽光下拍攝，也可以改變相片中的光線特性。若要取得較柔和的陰影，可以在天空多雲時拍攝肖像及自然景物，或是在太陽與拍攝對象之間放一塊擴散板。如果要降低對比，可以在比較直接的光線中使用反光板，將光線反彈到陰影區域。

不要害怕使用閃光燈

如果想要掌握打光技巧，DSLR上的內建閃光燈是個不錯的練習起點。下一步，就是加上外接閃光燈。您可以將外閃裝在相機熱靴（相機頂部用來同步觸發的溝槽）上，也可以使用同步線或無線閃光燈觸發器，以離機方式打光。如果閃光燈頭可以調整角度或旋轉，就可以更容易控制光線方向。

試著在日間（甚至陽光下）使用閃光燈，藉著所謂「補光」的方式，可以淡化刺眼的陰影；例如職業攝影師提姆·肯普（Tim Kemple）的作品（50）。在相機設定中，您可以找到補光模式；若要降低強度，請使用閃光燈曝光補償。

在光線昏暗的情況下，盡可能避免使用閃光燈直接打光：因為那會強壓過主體或造成生硬的陰影。為了使光線擴散，您可以購買專為閃光燈設計的柔光配件，也可以自己動手做，譬如在閃光燈頭上用橡皮筋套上一張白紙。不過更好的方式是，藉著把光打在白牆或天花板上來柔化光線，就可以獲得更自然的效果（請參閱31）。熟能生巧，因此請花點時間深入了解您的相機和閃光燈設定，如此一來，就可以根據相片需求而減少或增加光線。

選擇連續光源或頻閃燈

不論您考慮使用上述的可攜式外接閃光燈，或是大型棚燈，您都必須在下列二者中作一選擇：閃光燈（頻閃燈）或連續光源（又稱為熱燈，不過這個類別也包括冷溫的LED和螢光燈）。

連續光源會在您拍攝期間一直維持照明，不像閃光燈只在按下快門時才觸發。因此，連續光源可讓您看到光線在主體上看起來的效果，以便謹慎調整光線。不過，如果您拍攝的主體是在移動中，而您想要將之凝結，就必須使用頻閃燈才能在快速快門時增添足夠的光線。而對於嚴格控制下的靜態主體，兩種光源皆可。

左頁相片中，相片主角臉部左側的亮光與右臉頰和太陽穴的陰影之間的對比，顯示出硬調光的效果。

補光及修飾光線

為了捕捉可傳達您希望的情緒和氣氛的畫面,需要控制的項目中哪一件最重要?那就是照明。一張相片中,與光線顏色、飽和度、擴散及方向性有關的所有事物,都會帶動相片的整體感覺和影響力。而且,照明裝置與修飾裝置的可能

外接閃光燈

這種閃光燈會與您的快門簾開啟同步,而且可以安裝在相機熱靴上或遙控使用。

LED環燈

安裝在鏡頭四周的環狀燈泡。LED燈光屬於冷色調,而且亮度比大部分閃光燈來得暗。

微距環型閃光燈

專為微距攝影而設計,閃光燈從鏡頭四周所有方向發出,有助於柔化陰影。

頻閃燈

此為標準棚燈,會在觸發時瞬間爆出強光。可以與快門簾開啟同步觸發。

水中頻閃燈

這種燈有一個防水外殼保護,可用於水中攝影。

熱燈

這種燈通常適用鎢絲燈、螢光燈或鹵素燈泡,與閃光燈不同的是,它會持續發光。

柔光箱

將光源四面八方罩住,前方的反射性內壁與漫射材質會使燈光光束擴散並柔化。

反光傘

安裝在不朝主體照射的燈光上,用來反彈與擴散光線。

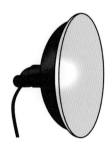

雷達罩(或稱美膚罩)

其碗狀外型會使光線朝焦點擴散,達到直打閃光燈與柔光箱的混合效果。

組合有許多種，您可以盡情探索以達到心目中的想法。當然，還有實際情況需要考量：在攝影棚內，大型柔光箱可能很理想，但在派對上或戶外場合，外接閃光燈便是你的最佳夥伴。

蜂巢片

覆蓋在燈光上，其蜂巢圖樣可呈現清晰的燈光並直接打在主體上。

聚光筒

這個圓錐狀外殼可讓您將光線集中成狹窄光束，用來製造效果十足的明暗與對比。

擋光板

此裝置安裝於光源上，其金屬擋板可開啟或關閉，藉以控制光線走向。

遮光/反光板

這種工具可雙面使用，一面是反光材質，另一面可阻擋光線。您可以手持，也可以夾在燈座上。

柔光帳

將拍攝主體放在帳內，外部光源透過材質將會漫射，達到平均擴散的效果。

燈光濾片

將這種有顏色的膠片裝在光源前方，可根據您的選擇賦予光線色彩。

棚燈電池包

當您必須在沒有電源的地方使用完整棚燈時，此電池包大有用處。

外閃電池包

此電池包讓您的外接閃光燈隨時準備就緒，可扣在腰帶上或放在背包裡。

備妥所有必需品

不論是棚拍或外拍,要想拍出完美照片,一定要備妥適當的器材備。除了相機、鏡頭及照明裝置以外,你還需要一系列額外裝備,從保護器材不受惡劣環境損害的裝備,到掌握曝光的設備都包括在內。

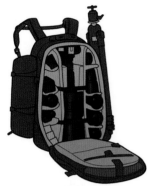

相機包

外出拍照時,請使用有專用隔層的相機包來放置與保護您的器材。

潛水殼

防水外殼可讓您帶著DSLR進行水中攝影。

防雨罩

這種軟質防水外罩可保護您的裝備,避免受到雨、霧及其他惡劣氣候的損壞。

吹球刷

請使用此配件輕輕掃除髒污(例如可能損壞器材的沙塵)。

入射式測光表

當光線難以掌握或在棚內拍攝時,請使用這個手持裝置來測量光源所發出的光。

灰卡

這張可攜式卡片是標準的中間調參考,可用來測光及設定白平衡。

電子快門線

與您的相機同步,可從纜線長度可及的距離內觸發快門。

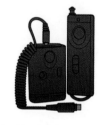

無線快門

和電子快門線一樣,不過是無線的,可從遠處觸發快門。

夾鉗

不論是要把纜線安全固定在看不到的地方,或是將反光板夾在樹枝上,這是您不可或缺的工具。

充電電池

請帶著相機備用電池,以防萬一。若是因為沒電而錯失拍到好相片的機會,一定會令人扼腕無比。

絕緣膠帶

隨身帶著易撕的絕緣膠帶,可用來固定燈光濾片、修理遮光罩等等。

記憶卡

您的相機使用的可能是CF卡或SD卡,不論是哪一種卡,務必隨身多帶一張記憶卡。

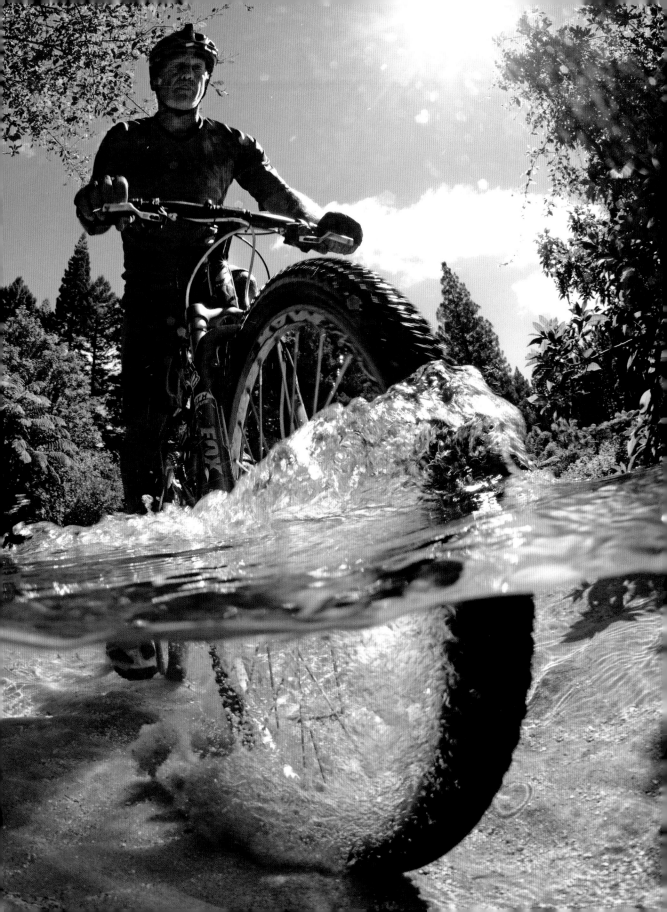

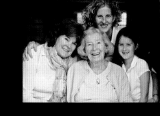

人　像

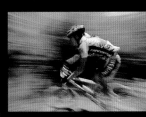
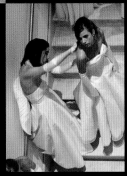

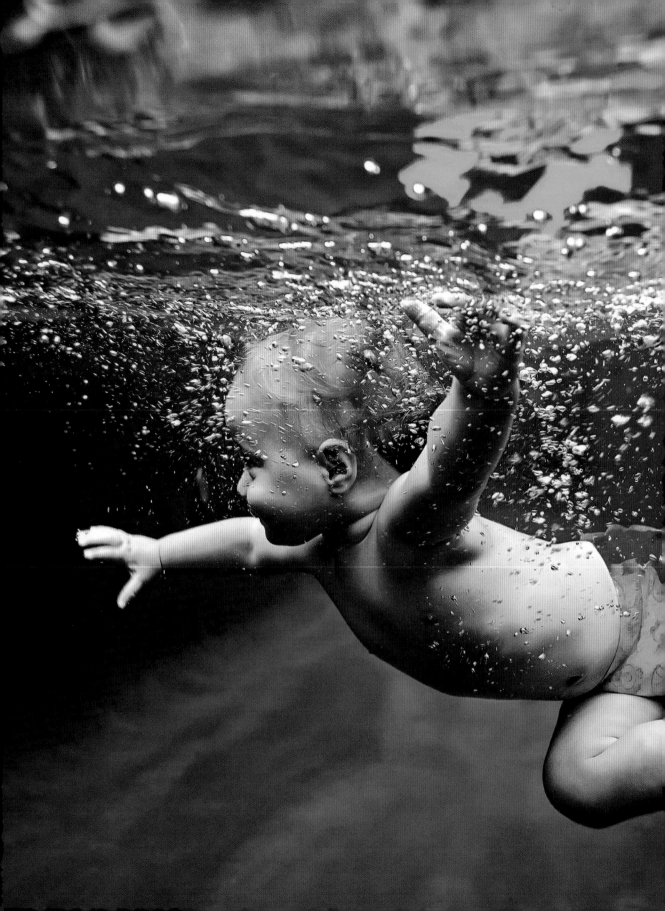

創造謎樣氛圍

利用出人意料的背景和
不尋常的姿態吸引觀眾

引人注目

運用與眾不同的光線搭配出其
不意的姿勢或環境來呈現主
體。本節中,水底攝影師提姆·凱
弗(Tim Calver)潛到水中,拍攝
他朋友兒子賈司柏(Jasper)在
游泳池中拍打水花,探索這個新
的攝影元素。凱弗使用水中閃
光燈(並使用潛水殼保護相機)
拍了幾張之後,決定選擇自然陽
光,以便獲得較柔和的畫面。他
也嘗試了不同的視角,不僅靠近
嬰兒與牠的眼神接觸,也拉遠
將他父母納入畫面中。

凱弗覺得這次的拍攝成果中,
最有力的照片就是這一張,有
幾個原因,包括嬰兒活力十足的
姿勢、氣泡上竄的動力,以及饒
富興味的顏色對比。不過,這張
相片中最醒目的是毫無背景所
引發的焦慮不安。

自己多嘗試一些平常不太可能見
到的場景和脫離常軌的姿勢,例
如,可以拍攝某人在一片荒蕪的
景色中跳舞或示範極度扭曲的
瑜珈動作。

掌控動態模糊

用搖攝凸顯速度和動作

捕捉動作

搖攝(以相機追蹤動作)可以傳達動態,而非凍結成死板板的畫面,因而可以創造出令人目眩神迷的相片。只要運用得宜,搖攝可以拍出銳利的物體和模糊的背景。不過請保持耐心:練習搖攝技巧的過程中,一定會拍出一大堆毫無重點的模糊畫面。

將您的身體想像成相機,配合鏡頭前的主體動作,同步轉動身體,如此即可協助您拍攝動態目標,並使背景留下順暢的條紋。保持相機水平,搖攝對焦後繼續跟隨主體(亦即追蹤您的主體,直

到快門關閉為止)。嘗試手握技巧以保持穩定:將手肘緊貼著身體,並在旋轉身體時,以左手支撐鏡頭。只要是有助於支撐相機並跟上主體動作的姿勢,就是最好的方式。

若要提高成功機率,可以使用廣角鏡頭近距離拍攝。使用長時間曝光,讓背景模糊效果達到最大,同時盡可能緊緊跟著主體的動作,使其影像銳利。另一個讓主體銳利的訣竅是使用閃光燈並設定稍微高一點的快門速度。

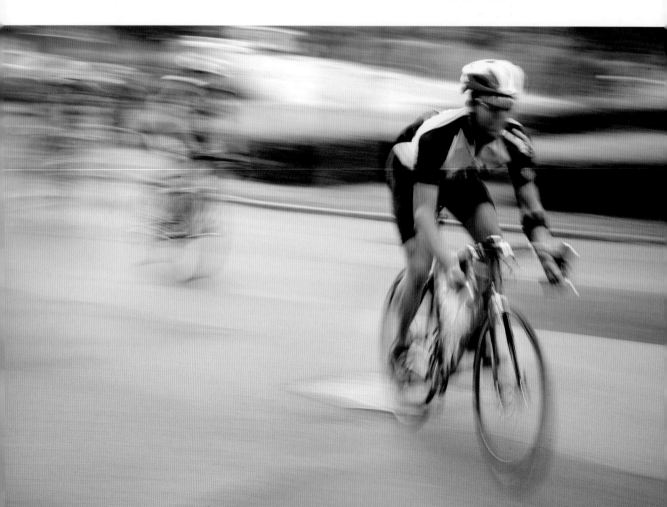

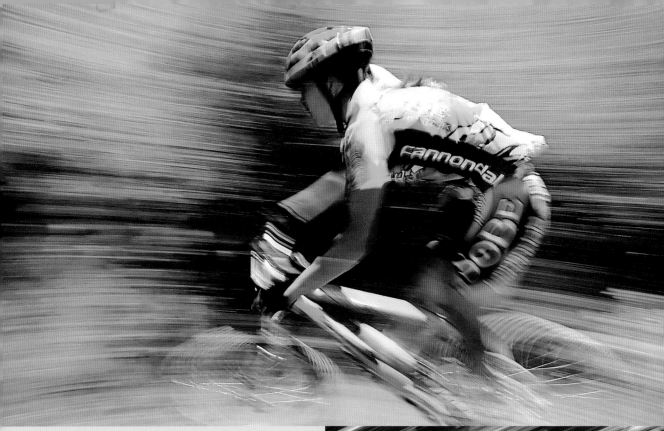

技巧解析

[1] **選擇拍攝位置。**最好是找同質性高的背景，但又不要只是一塊顏色。找一個可讓主體移動軌跡與您相機的成像平面差不多平行的位置，而不是主體直朝著你衝過來的地方。

[2] **設定快門速度。**使用手動曝光或快門優先模式（此模式可讓您選擇快門速度，並由相機依據快門速度自動調整光圈）。嘗試使用1/125秒至1/8秒的快門速度。快門速度愈慢，動態效果愈好；但成功機率也愈低。針對腳踏車活動，可以嘗試1/15或1/30秒的快門速度。

[3] **將自動對焦關閉。**相機可能會搞錯對焦對象，對背景自動對焦，而不是對動作對焦，因此，最好是手動對焦。

[4] **運用整個身體。**首先，將腳對準你認為搖攝將會結束的位置。下一步，轉動臀部，將相機對準即將出現的主體。當他或她經過時，開始順著身體的重心扭轉回來。為了協助維持您自己和相機的穩定，請緊握相機並維持相機的水平位置，不要移動您的腳。

[5] **以連拍模式拍攝。**當您要拍攝的主體經過時，盡可能多拍幾張。

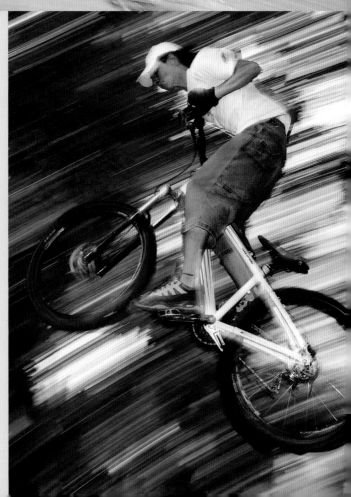

光線調暗

運用黑暗創造嚴肅或撩人肖像

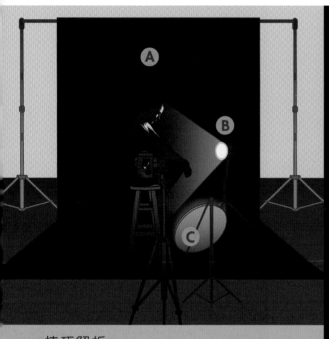

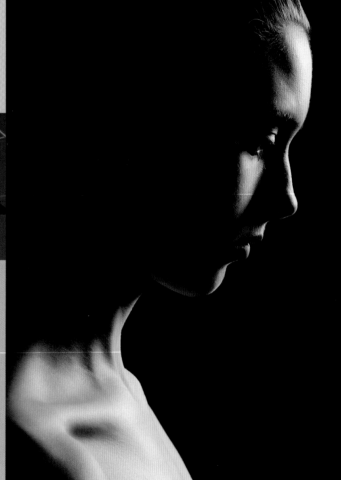

技巧解析

[1] 設置舞台。使用黑色背景 (A)，並請您的拍攝主體穿著黑色衣物或裸體。

[2] 限制光線。使用單一個聚光燈 (B)，從側邊或主體稍前方或後方直接打光。在燈光相對的位置擺放反光板可使輪廓清晰，但不要使聚光燈的效果變得太過柔和。

[3] 調整光線使其集中。硬調光可增加戲劇效果。

[4] 稍微曝光不足。不需要太多陰影細節。為了獲得這個效果，越黑越好。

擁抱黑暗

當您想要拍出帶著深沉陰鬱或危險邊緣的肖像時，運用暗調照明所創造的氛圍是最棒的。這項技巧是將陰暗的主體放在更陰暗的背景前，運用強光來凸顯輪廓。為了獲得最佳戲劇效果，您可以只勾勒出臉上的光線輪廓，或使用範圍稍廣一點 (但仍是硬調光) 的聚光燈，照亮更多一點點的主體。在肌膚上擦一些嬰兒油，可為強光增添光芒與光澤，強調視覺反差，並凸顯光線從黑暗中浮現出來的強大隱喻。

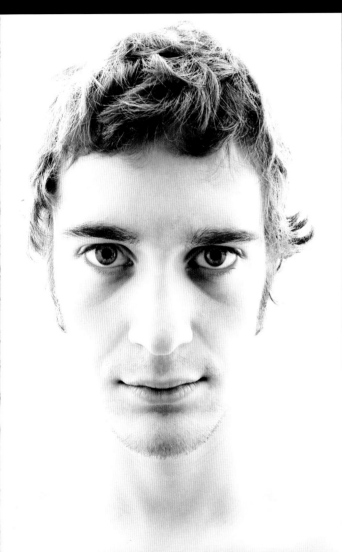

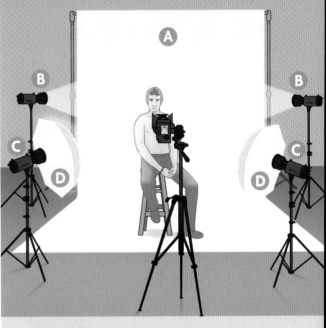

技巧解析

[1] 創造白化效果。 首先, 使用白色背景 (A)。主體也應穿著白色衣物或裸體。

[2] 照亮所有東西。 打在背景的燈光 (B) 至少要與側面燈光 (C) 一樣亮。

[3] 保持柔和。 在側面燈光上使用柔光傘 (D), 減少陰影或完全消除陰影。

[4] 稍微曝光過度。 您的色階分布圖 (顯示影像曝光值的圖表) 右側應該高出許多, 表示有大量的明亮光線。

趕走陰影

亮調肖像的視覺與情緒效果與暗調完全相反,會賦予明亮與簡單的印象。此種拍法會將主體勾勒成浪漫、樂觀、愉快或無辜的感覺。若要強調蒼白的主體,或把粗糙不平的皮膚拍得好看些,亮調照明也是最理想的工具,因為光線會消除所有紋理和色調。如果不想讓主體因為大量光線而整個白化,可以考慮在臉上畫上凸顯輪廓的眼妝和一些口紅 (就算是兒童及男性也要),以加深雙眼並為嘴巴賦予一些色彩。

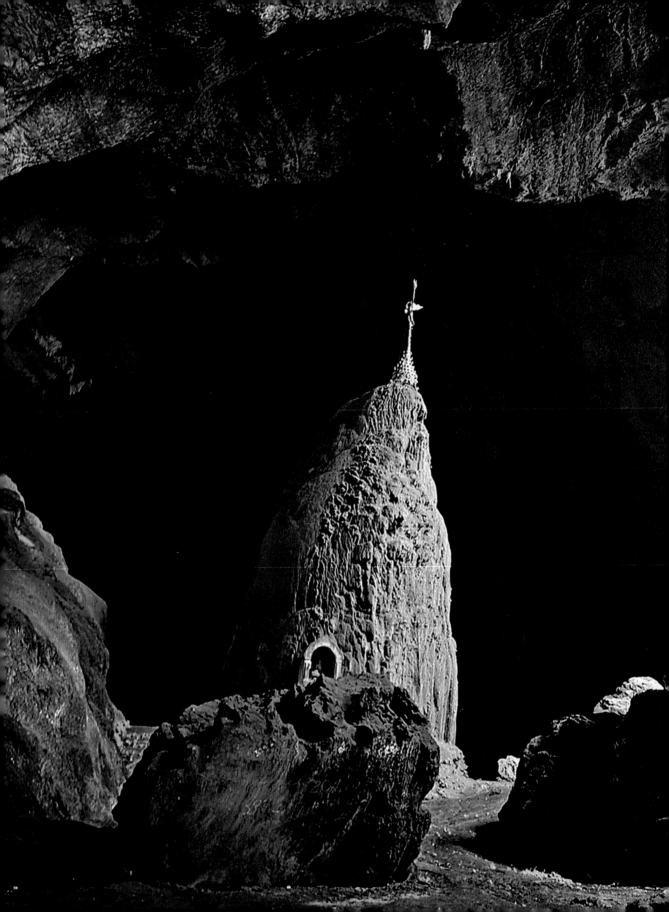

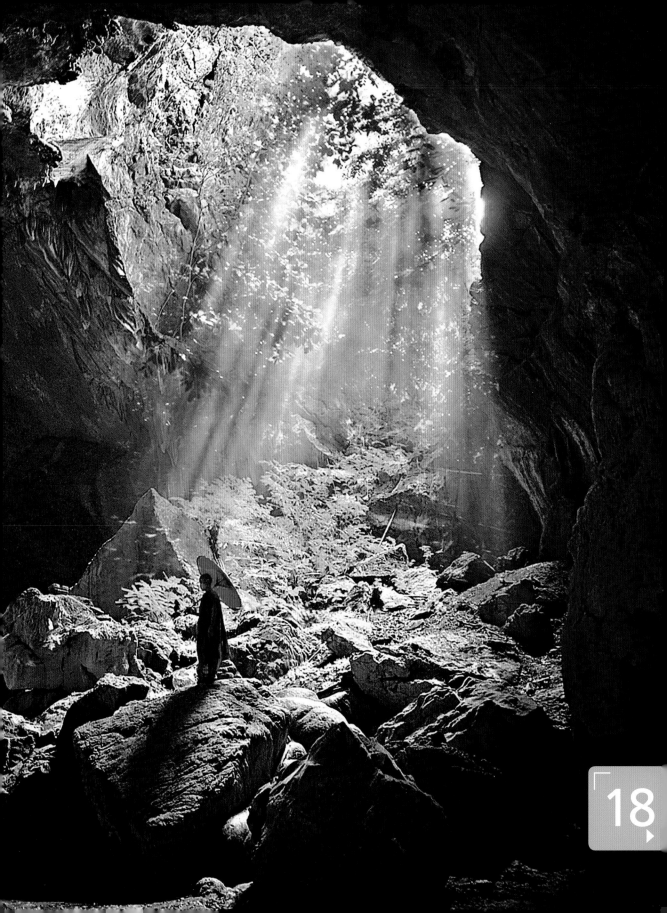

18

探索環境互動

將主體與訴説故事的環境並置

找出正確的時間及地點

當您計畫拍攝的畫面取決於主體和環境之間的關係時（例如前頁引人注目的相片），往往必須在現場徘徊，等待正確的時機。為了拍到這個畫面，攝影師Koy Kyaw Winn和他的導遊（相片中的和尚）在黎明前就前往這個緬甸沙登洞（Sadan Cave）的歷史聖地，等待最完美的陽光。結果，拍出了這張傑作，和尚的禁欲主義外表與他四周的光輝連結在一起，傳達出一種凝聚、祥和又超然脱俗之感。

有時，優秀的環境作品是以對比為基礎的，例如此處這兩頁所展示的，全都以高度設計性的廣告為背景，描繪出不經意瞬間的真實人物，強調文化創意與日常真實生活之間常見的割裂。

有些環境作品需要事先規劃及耐心；有些則純粹仰賴運氣和敏鋭的雙眼。因此，務必時時留意帶有諷刺、弔詭或幽默意味的景象。當然，您的相機還得隨持保持待命。

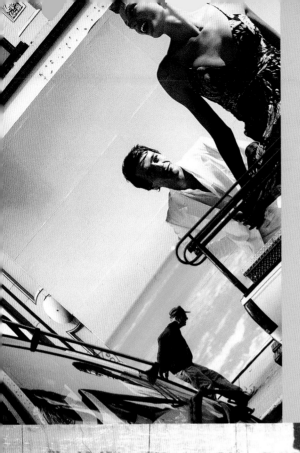

技巧解析

[1] 監視打算拍攝的地點。 如果您是事先探訪某個地方，請在一天中的不同時刻前去查看，找出光線最理想的時刻。如果您碰巧發現一個很棒的背景，試著用不同角度試拍看看，直到確認最佳構圖方式為止。

[2] 設好曝光值。 為了使移動中的人物保持影像銳利，需用約1/125秒的快門速度。而為了獲得適當的景深，光圈至少要f/8。為了達到這些條件，您可能必須提高ISO才行。

[3] 手動對焦。 如果要拍攝的主體已經就位，自動對焦也許行得通。但如果您是在等待路人經過，請以手動方式對焦在與您要拍攝的人物相同距離的物體。如此一來，當理想時機將臨時，您只要舉起相機，構圖並拍攝即可；這個方法的速度較快，也較不引人注意。如果您的相機具備可翻轉的LCD，可以將相機擺在腰部位置，並使用「即時預覽」（Live-View）模式來構圖。用這個方法的話，大多數人都不會發現您正在拍照。

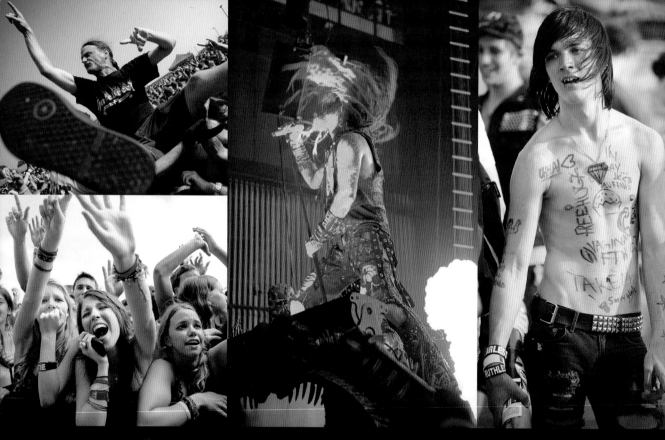

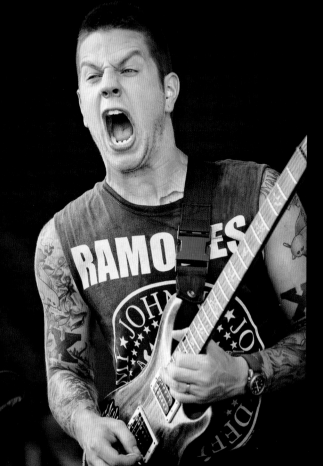

技巧解析

[1] **設定ISO**。將ISO設為最高值以下一格或兩格。相片陰影部分會有顆粒及其他視覺雜訊,不過您將發現,譬如,ISO 800時的雜訊比3200時的雜訊少。

[2] **保持穩定**。場景越暗,快門速度勢必越慢。因此,要想將舞台上的動作凝結下來,很可能困難重重,甚至根本不可能。那就接受模糊吧。不過,為了避免多餘的模糊,請開啟影像穩定功能,並將手肘僅靠著身體側邊,以便手持穩定。

[3] **切勿心不在焉**。使用點測光(此測光法會測量特定的點或區域,而非整個場景的環境光)及單一區域自動對焦,讓相機隨時對準你要拍攝的目標。

[4] **使用曝光補償**。在整場表演中,燈光師可能會混合多種效果,因此,請視需要手動執行曝光補償以增加或減少曝光量。

[5] **運用高角度與低角度**。越過頭頂,或擺在腰部高度拍攝,就算您看不到LCD也沒關係。採用比觀看者眼睛高度更高及更低的角度拍攝,可呈現出新的視野。

[6] **拍越多越好**。如果幸運,您每20或30張相片就可以有一張值得保存。別煩惱,只要確定帶了夠多的記憶卡就好。

捕捉現場表演

聚焦在樂團和樂迷身上

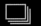

拍出心中的澎湃激昂

拍攝本節這些相片的是頗富盛名的搖滾攝影師傑瑞米·哈理斯（Jeremy Harris），他讓我們得以一窺多數人只能夢想的畫面：離舞台超近（甚至是在舞台上）。您可能永遠也無法如此幸運，而且，雖然大多數場地允許攜帶多功能相機，但可能不准帶DSLR進場。但不論用什麼器材拍攝，音樂盛宴都很有機會拍出不凡的相片。

以連續模式拍照，可增加拍到完美相片的機會；熟悉樂團也很有幫助。觀賞某個特定團體的次數越多，就越容易預測並捕捉他們的某些動作（例如人群衝浪、空中拋耍麥克風）。將相機背帶纏繞在手腕上，以防掉落，而且當您想要閃掉眼前搖頭晃腦的人群，可以用一隻手把相機高舉頭上拍攝。但別忘了要捕捉人群的激動活力。您可以背靠著舞台拍攝，或者更好的方式是，四處走動。

由於舞台燈光瞬息萬變，最大的挑戰就是要跟上燈光的變化。如果是白天的戶外表演，光線狀況比較簡單，不過您還是得因應陽光與舞台燈光的複雜變化來調整。不論是室外或室內，一開始可以先使用自動白平衡來處理不同的色溫。

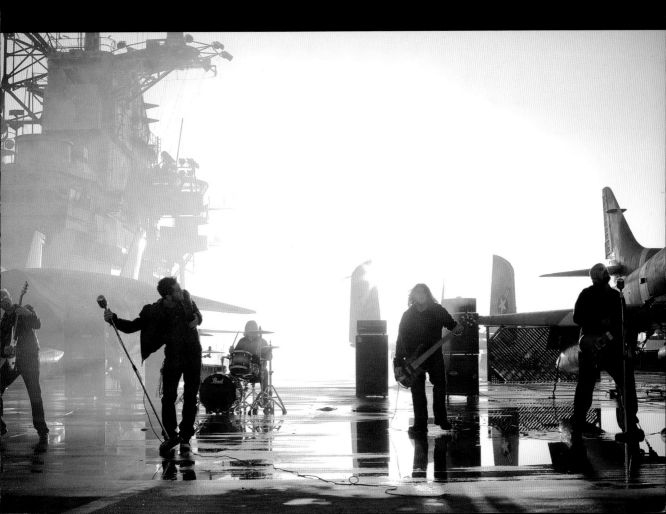

面向光源

嘗試經典技巧，表現人物凝思樣貌

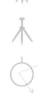

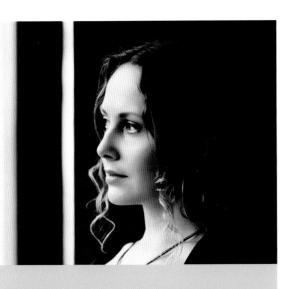

技巧解析

[1] 去除雜亂。 清除背景中所有會分散注意力的東西，或者將背景布幕（床單也行）垂掛在主體後方夠遠的地方，避免相機拍出上面的紋路。

[2] 架好三腳架。 您很可能會在過濾過的光線中使用長時間曝光，因此，額外的穩固條件將會增加影像品質。

[3] 使用小型反光板。 將反光板放在窗戶對面並靠近主體，讓臉部的陰影部分有多一些光線。您可以使用一片白板，或在椅子上蓋一塊白布，就可以達到效果。

[4] 設計姿勢。 若要使主體的下巴有陰影以強調臉部，可安排他或她站在窗戶後方，肩膀與玻璃呈45 度角。然後請他慢慢將臉轉向明亮處。

捕捉光輝

當您想要創造出柔和（甚至柔弱）氣氛的肖像時，請轉向天空，並請主體也同樣面向天空。透過窗戶過濾的太陽光，是幫人物打光時最討人喜歡的方式之一。柔和的光線可使任何皮膚瑕疵減到最少，並為您的主體增添眼神光，獲得明亮、清新的模樣。祕訣在於間接的陽光。面向北方的窗戶是首選，不過面向其他方位的窗戶也照樣行得通——只要是在陰天拍攝，或日光未直射進房間的時刻即可。如果陽光太強，半透明的白色窗簾可柔化直射的陽光。

尋找最有效的拍攝點

選定窗戶之後，請主體就位。繞著主角附近看看，尋找理想距離和角度，讓賞心悅目的光線落在主角臉上。您應該避免過與不及，確認他或她的面貌不會因刺眼強光而白化，或被太多陰影遮住。

有時，最佳位置是頭部位於窗框前數英吋之處。如果窗戶比較大，進來的光線角度可能會太高，造成鼻子、臉頰和下巴的陰影太長。若要避免這個狀況，可以請主角移到靠房間中間一點，或將窗簾拉下來一點。

使用大光圈可讓背景微微模糊。如此一來，觀者的所有注意力會集中在您期望的地方：主角被柔光照亮的臉。

探索不同氣氛與角度

當模特兒開始覺得自在之後，請他或她嘗試新的姿勢或表情。表情的輕微轉變（少許渴望、謎樣微笑）可抓到主角的內在特質，構成一幅有力的肖像照。剛開始可以先拍幾張模特兒3/4側臉，然後請他或她慢慢轉成直接看向窗外。

捕捉漂浮畫面

瞬間凝結半空中的動作

凝住時間

許多時候,您看著朋友正在做某件事時,會想到:「要是我能用相機拍下來就好了!」對於對肉眼而言發得太快而無法在當下細看的事情,攝影可讓我們將之凝結並細細探究。不過,能拍到特別流暢的活動(或快速發生的事物)並非偶然。必須妥善規劃、找出理想位置、使用正確器材,並且一而再、再而三地練習。

本·伯格這幀英勇無畏、生動寫實的相片是動作攝影的最佳範例,它呈現了許多視覺震撼,因為伯格所做的事情遠超過按下快門凝結動作而已,他精心建構出醒目有趣的姿勢與結構組合。

他在半空中的動作。顏色和紋理也為相片加分,水泥的圖案和粗糙與空白的天空形成對比,但這兩者都很隱晦,不致於搶了畫面的焦點,而且滑板玩家的紅T恤讓他從影像中跳出來。

不論您是拍攝極限運動、奔馳馬匹上的騎士,或玩深水炸彈跳水的朋友,可以尋找具有強烈視覺引導線的位置,讓視覺引導線成為背景,與主體的身軀或服裝形成強烈對比。然後善用照明來凝結主體,並將畫面焦點集中在千分之一秒的驚人動作上。如此一來,您不僅可以拍到驚人的技藝,更能拍出讓人驚訝到下巴掉下來的作品。

設定場景

伯格和他的滑板玩家朋友找到南非約翰尼斯堡的一棟廢棄且未完工的辦公大樓,作為具有視覺效果的舞台。伯格自己站在滑板玩家溜滑板的底下一層樓。他不僅依賴來自敞開屋頂的太陽光,還使用四組小型無線遙控閃光燈。他們兩人同意,除非滑板玩家成功完成特技落地,且伯格拍到完美相片,否則絕不放棄——結果他們試到第60次,終於成功。

這張相片不僅記錄下危險的跳躍動作,更是一張優秀的照片。它的成功條件是什麼?第一,V形天花板的強烈線條及結構上的對稱性,深深吸引住觀者的目光。滑板玩家跳過缺口時,其身體也略微呈現V 形,與建築物的V形垂直相交。藉著同時呼應及對抗主要幾何圖案,為相片增添了視覺張力。

然後是照明:伯格將他的閃光燈擺在不同距離,因而以不同強度照亮每個缺角天花板樓層,為畫面賦予深度。此外,打在滑板玩家身上的強光使他從背景突顯出來,而且足以用很快的曝光速度凍結

器材

全功能DSLR 您會需要優異的追蹤對焦功能,以及以連續模式拍攝大量相片的功能。至於曝光設定,您的快門至少必須設為1/125秒才能凝結動作,光圈 f/8至f/11才能獲得足夠的景深。

離機閃光燈 結合陽光與閃光燈可創造出強烈的視覺效果,放大動作攝影的能量。至於需要幾台閃光燈,則視地點與環境光線而定。也別忘了固定支架、夾鉗及其他支撐配件。

無線閃光燈遙控器 如果您的相機和閃光燈沒有內建此功能,則需要無線閃光燈觸發器。如果您的器材設置在視線內,則紅外線控制可以運作,但如果要把燈光放在物體後方或轉角,可能就需要使用鏡子或無線控制。

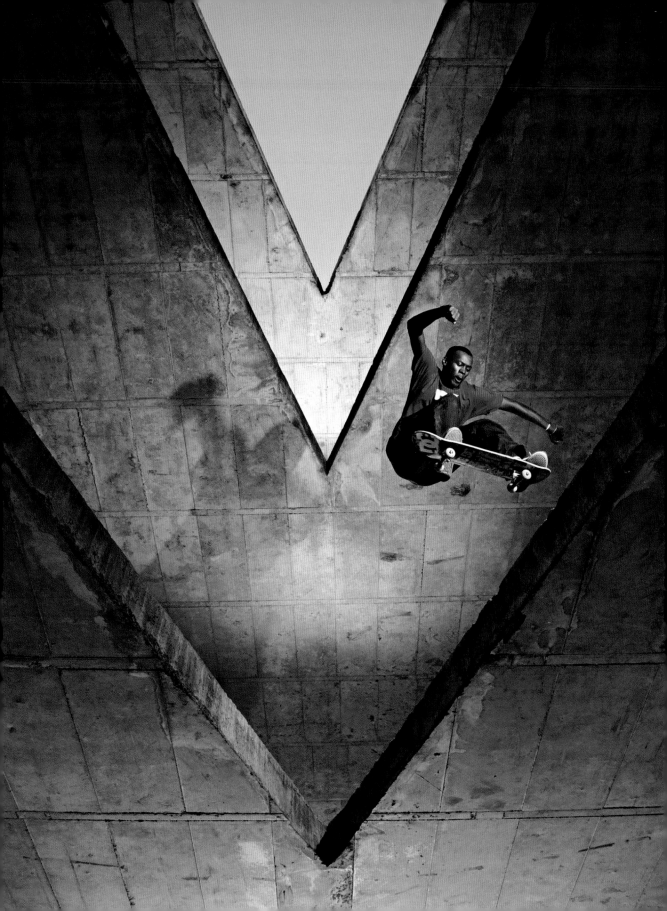

記錄大日子

拍攝婚禮重要畫面

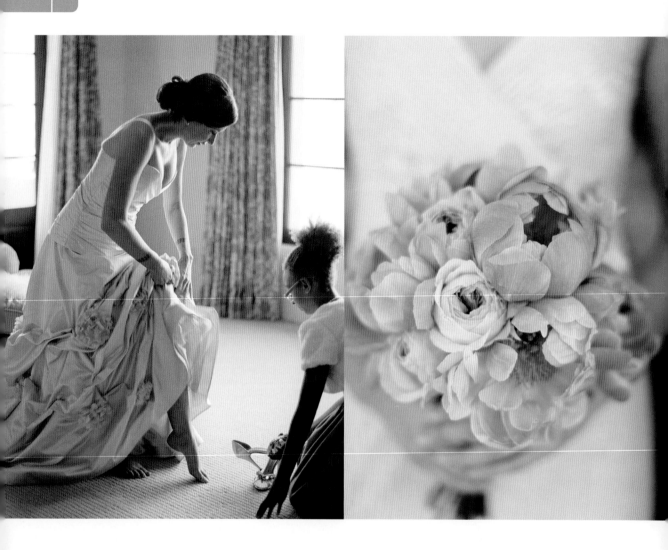

拍攝幕後花絮

婚禮的事前準備和「我願意」時刻同等重要。因此，為了訴說完整的故事，您必須一整天跟著重要的婚禮規劃師。試著捕捉準備工作時的興奮時刻。您可以學攝影記者一樣保持低調及手持相機來做到這一點。或者使用更多的電影風格，例如塞耶‧高地（Thayer Gowdy）在此處所呈現的，讓人想起「灰姑娘」的情節，強調童話故事般婚禮的靈感。

突顯細節

花、蛋糕和婚戒都花了許多心思，因此您也應該付出同樣多的努力捕捉它們。您可以從靜物寫生獲取靈感，並使用淺景深及手動對焦強調其細節。色彩豐富的捧花可以擺在單色背景前。正如上面吉耶‧卡那里（Gia Canali）的相片所表現的，新娘的服裝是最佳背景選擇。那白色捧花怎麼辦？可以將它放在柔和但鮮豔的色彩前面，例如寶藍色或紫莓色。

不論您是隨意幫朋友拍照，或者是接下專業的任務，都要把拍攝婚禮當成在訴說一個故事，一個戀人願意不斷重溫回憶的故事。呈現當天的過程，以及所有豐富的細節。

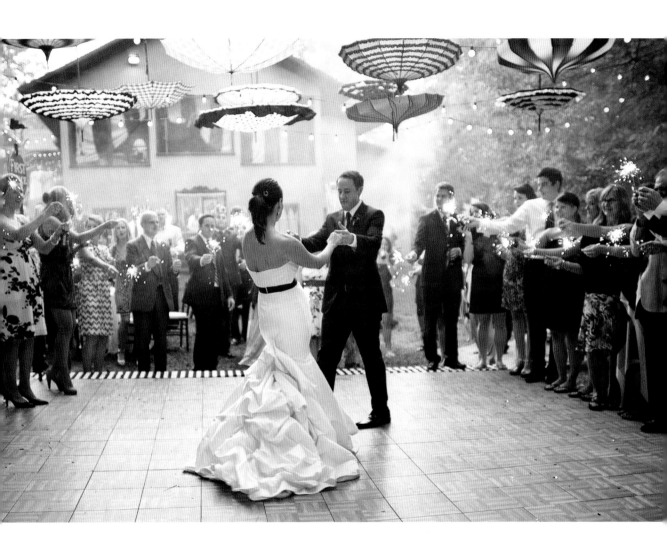

展現第一支舞

新人翩翩起舞時，很少有足夠的環境光可以凝結他們的動作。如加布里歐·萊恩（Gabriel Ryan）這張相片，幾乎可以肯定非使用離機閃光燈不可。將閃光燈擺在相機以外的地方，例如閃光燈架或單純用手拿著，使用最小功率，如此可保留現場氣氛。也可以試著從舞台上方拍攝，捕捉新穎角度，例如從陽台或樓梯，甚至是站在椅子上。

跳舞之前及之後，請新郎新娘到場邊拍幾張肖像照。有幾個祕訣：不要讓新娘站在最靠近相機的位置，因為白紗在黑色禮服旁邊，會使她的身材顯得龐大。為了讓相片更賞心悅目，不要直接對她的臉上打光，將閃光燈放在以有角度的方式照亮她臉部的位置，在禮服及胸部下方造成陰影。拍幾張一板一眼的姿勢之後，讓新人休息一下。有些時裝攝影是以不尋常的角度拍攝，並捕捉大量動作，您可以從中取得靈感。

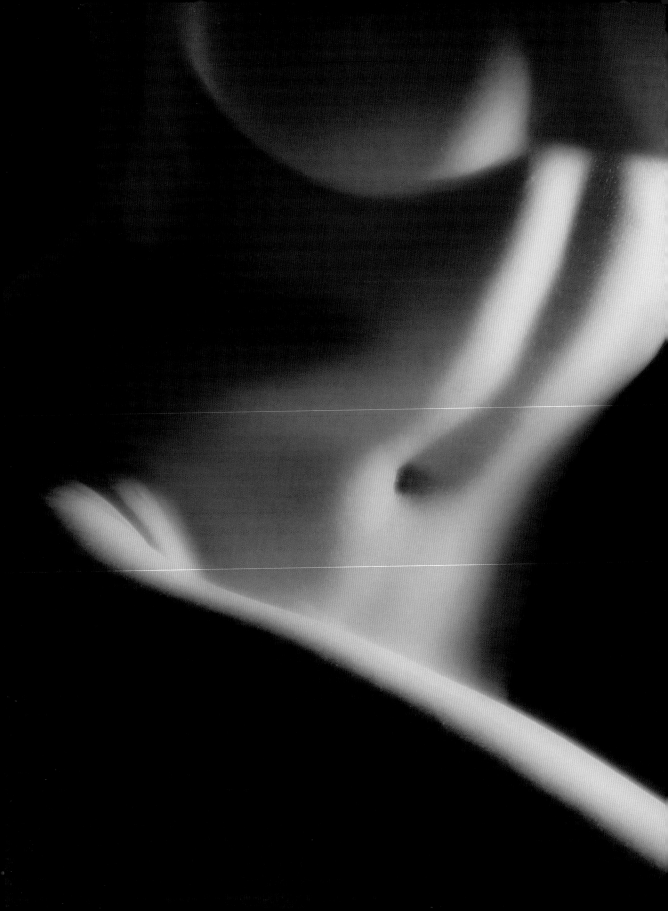

禮讚形體

以經典裸體照展現自然之美

探索身體輪廓

透過相機鏡頭觀看時，人類身體可化身成迷人的畫面，也可以是一種藝術形式——這一點，古典雕塑的功勞比《花花公子》來得大。不論您拍的是專業模特兒、您的伴侶，甚或是您自己，您都會有機會好探索一系列的攝影可能性。玩弄陰影、探索形狀和輪廓，以及實驗抽象作品。別害怕讓您的相片帶點情色，但也別覺得非情色不可。

如果您沒有朋友或其他可以找的人願意擺姿勢，就必須聘請模特兒。剛開始尋找模特兒時，可以請當地的繪畫講師推薦人體模特兒。不論您的模特兒是誰，重要的是要誠實且清楚地討論您的期望。而且在開始拍攝之前，務必請對方提出合法年齡證明及正式簽署的模特兒證書。

請留神注意模特兒是否舒適自在。將拍攝地點設在溫暖的房間，並隨時備妥浴袍。可以考慮請另一個人在場擔任助手，因為拍攝時多一個人，將有助於消除緊張。使用中長焦段鏡頭，如此一來就可以保持禮貌尊重的距離。如果模特兒似乎顯得驚嚇，一開始可以先拍攝身體非私密部位的特寫鏡頭：頸背、擺在大腿上的手，或背部曲線。向模特兒再次保證您確實是在拍攝優秀的攝影作品。

要求模特兒逐步緩慢轉身，改變光線照在身體上的方式。您的目標是要突顯想要強調的線條，並將不想強調的部份隱藏在陰影中。ISO設在400以下，避免雜訊，並且維持大光圈以獲得淺景深。如果拍的是黑白作品，請以RAW檔拍攝，事後再轉檔。

技巧解析

[1] 將模特兒擺在適當位置。 請您的模特兒在黑色無縫的背景布幕（A）前的地板上擺姿勢，您手持相機待在低角度位置。請您的主角抬起身體並向上轉身，慢慢改變姿勢。

[2] 架好燈光。 將主要燈光（B）擺在約10點鐘位置。如果您有使用逆向光源（C），試著將它架在2點鐘位置。一開始可以用低角度的燈光拍攝，然後改變燈光高度，試試看會有什麼效果。

[3] 調整光線。 使用檔光板或遮光卡紙板（D）使光束集中在模特兒身上。確認沒有光線射入您的鏡頭，而且背景保持黑暗。

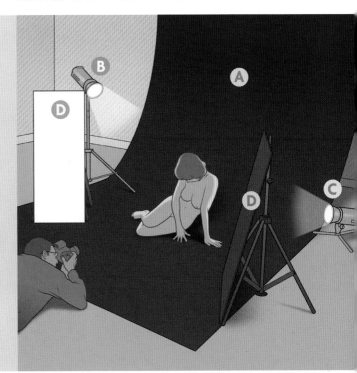

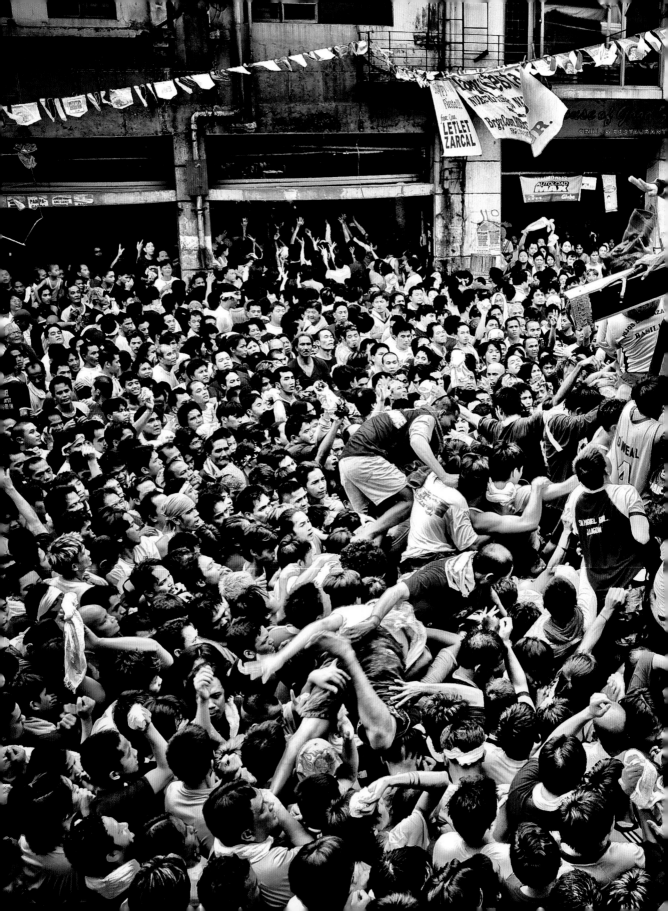

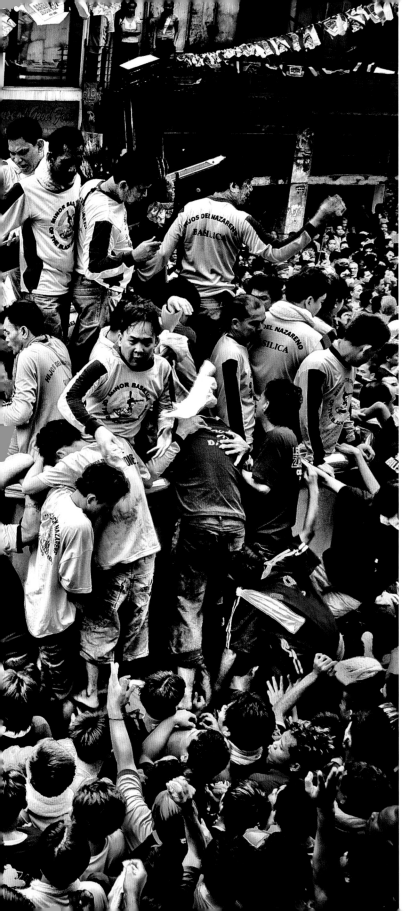

拍攝人群

將難以駕馭的人群變
成結構緊湊的畫面

展現生動多采的熱情

阿內爾・賈西亞（Arnel Garcia）
決定拍攝菲律賓馬尼拉的「
黑耶穌拿撒勒人」（Black
Nazarene）宗教遊行時，他很擔
心會遭到狂熱群眾踩踏。他想
到一個好點子，可以讓他居高臨
下拍到寬廣的戲劇性畫面，那就
是攀附在二樓消防逃生梯上，並
將他的DSLR（配上廣角鏡頭）
盡可能伸長到人群上方。

不過，光有冒險犯難的精神還不
夠，賈西亞還必須發揮藝術手
法。首先，他透過將人肉金字塔
擺在畫面右上角的構圖，強調了
人群波濤洶湧之勢。然後，他使
用軟體調整色彩飽和度和對比，
形成只突顯紅色區塊、幾近單色
調的相片，藉以傳達出整體性。

構圖和顏色是拍攝優秀群眾相
片的關鍵。還有一個關鍵是改變
視角：貼近主體以捕捉姿勢，或
使用廣角畫面描繪群眾的原始
能量。

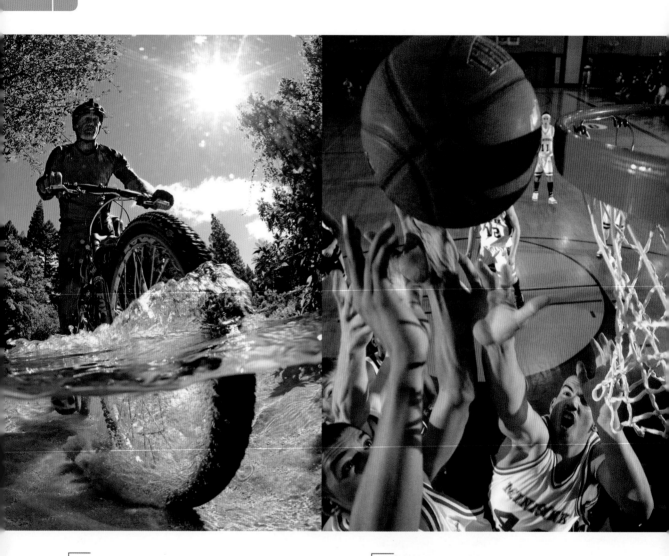

由下往上拍

克里斯‧麥克列儂 (Chris‧McLennan) 使用潛水殼保護他的相機和魚眼鏡頭;魚眼鏡頭的廣角夠廣,可以貼近車輪,同時捕捉到背景。沙子反射光線照亮單車騎士,減少逆光畫面中通常難以避免的陰影。為了使變形減到最小,麥克列儂將水平線保持在中央。同時,騎士也必須找出理想的速度,避免濺起太大水花,但又能傳達動態感。

從籃框高度鳥瞰

要拍攝類似這樣的相片,需要規劃、精準,並獲得許可。報紙攝影師切特‧高登 (Chet‧Gordon) 將他的相機穩穩夾在籃板後方,手動對焦在他認為會發生動作最高點的地方,並使用絕緣膠帶將對焦環固定不動。這種凝結動作的相片需要很強的光線,因此他將四個閃光燈高高架在看台上,並使用無線遙控閃光燈及相機觸發器協調整個拍攝作業。

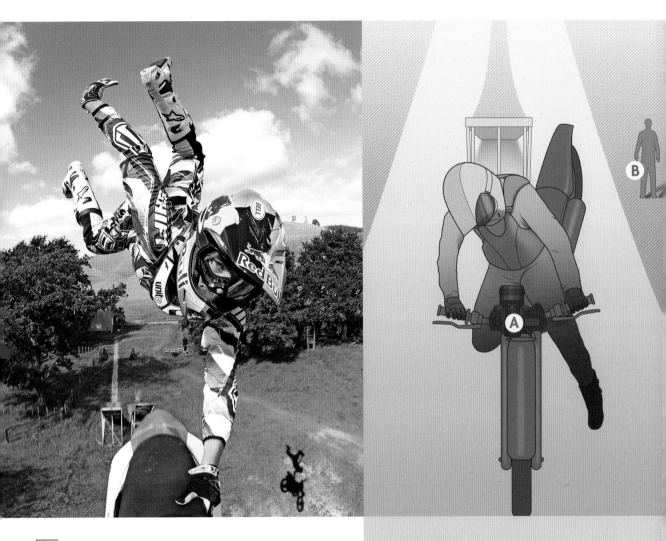

拍攝瘋狂摩托車特技

當克里斯・麥克列儂拍攝極限運動花式摩托車冠軍李維・雪伍德（Levi・Sherwood）時，他希望他的相片也能很極限。他使用魚眼鏡頭將雪伍德從背景分離出來，並在下方50英呎（15公尺）處啟動無線遙控觸發器，讓相片效果更令人難忘。當雪伍德飛離斜坡時，必須移到摩托車很後面的位置，才能讓自己全身都進到畫面中；只要靠近鏡頭一點點，他就可能被切到。

技巧解析

[1] 將相機放在動作發生的位置上。若要如左圖一樣，從匪夷所思的角度拍攝摩托車騎士，可將您的 DSLR（A）夾在摩托車手把上。

[2] 使用遙控器。本頁所有照片的拍攝，無線遙控器是重要關鍵。

[3] 別檔在路上。您必須站在動作發生的路徑以外的位置，但又必須處於有利地位（B）。如此一來，就可以在正確時刻精準地按下遙控器。

26

再靠近一點

突顯充滿表現性的五官，凝聚主體和觀看者的連結

對焦在靈魂深處

如果眼睛是靈魂之窗，那麼費薩爾·阿爾瑪奇（Faisl Almalki）母親的肖像照就是拉開了窗簾，直接從窗子裡爬了出來。這張相片的特出之處並不只是極近拍，或是頭紗將雙眼孤立出來並框住，甚至是強有力的瞪視，才讓

相片如此精緻。而是這些因素全部加起來，使她的凝視形成一股幾乎令人不自在的親近感，以及讓人能夠直視回去的感覺。在如此近距離且成功的肖像照中，科技扮演了主要角色。一方面，

很少有人會讓別人（尤其是拿著相機的人）靠這麼近；而且阿爾瑪奇也不需要這麼做。他使用望遠微距鏡頭來拍攝這麼近距離的影像，而且也能避免扭曲變形。淺景深柔化了她太陽穴的皮

膚，讓她的雙眼更加突出且銳利。另外，藉著在陽光下拍攝肖像照，阿爾瑪奇在她雙眼中捕捉到他自己的扭曲剪影，此一微妙細節也促使這張相片混雜了強烈又鮮明的狡黠與熟悉之感。

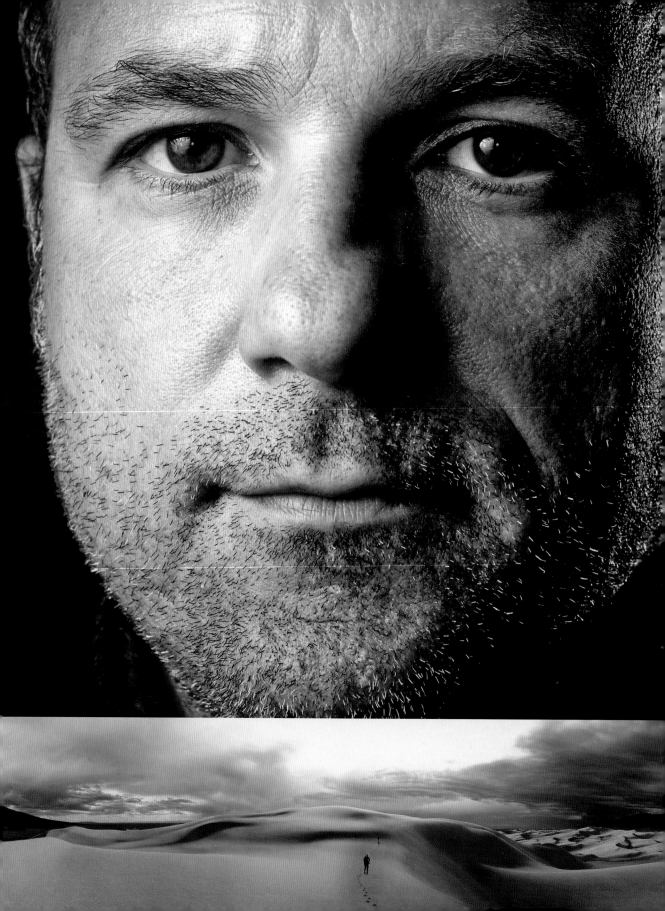

走進相片中

從相機後面走出來，當自己的最佳模特兒

選擇概念

或許是因為我們花了很多時間批判相片的關係，攝影師通常都是出了名的怕上鏡頭。那麼，要確保自己的肖像照符合自己的嚴格標準，唯一的方式就是自己拍。擔任自己的模特兒也能讓您深入探索肖像照如何作為描繪內在特質的方式，因為除了自己，沒有人知道您如何拍攝肖像照。也許最好的事情是，自拍肖像照，根本不需要因為忙著擺弄燈光或重拍而道歉。

首先，決定您要拍攝哪一種相片。您是要拍傳統的大頭照，或某種更富意念性的畫面？可以考慮創造出反映情感或幻想的夢中景色，例如左頁下方的沙漠景象。札克・迪施納（Zach Dischner）創作這張作品的方法是先將相機架在三腳架上，然後等自己走遠時，再用手上的無線遙控器啟動快門好幾次。事後，他將幾張影像組合起來，創造出有兩個鬼魅般人影的相片。

裝備

三腳架 您必須使相機保持穩固。如果是在狹小空間，可使用可彎曲的腳架。

替代品 當您構圖和設定曝光時，請使用替身。

遙控器 使用電子快門線或無線快門，您就不需要每拍一張就起身去看相機畫面。

具備翻轉式 LCD 的相機 您可將螢幕轉向相機前方，就可以看到相機裡的畫面。

外接螢幕 這個方法比透過LCD更容易從不太近的距離觀看畫面，因為螢幕大得多。將外接螢幕放在您面對相機方向時可以看得到的地方：拍正面照時，可擺在相機所在位置；而拍側面照時，則擺在相機旁邊。

正面對決

如果您的目標是拍攝最直接的大頭照，這大概是最難拍好的肖像類型了，因為這種拍法在對焦和構圖上都沒有多大空間。當您設定好燈光並調整好畫面及曝光控制之後，可以找一位朋友或跟你的臉差不多大小的物品當作替身，擺在您將會占滿畫面的位置上。如果您用來當替身的是物品，請找一個在眼睛高度有高反差細節的東西，協助您正確對焦，例如大型填充玩具或用膠帶作記號的一塊硬紙板。

使用現場光或持續光源，而不使用閃光燈，可讓您在設置燈光時看清楚自己臉上的照明狀況（左頁中，伊曼紐爾・里古（Emmanuel Rigaut）使用位置精確的燈光來拍攝大頭照——其中一側使用擴散的軟調光，另一側則使用硬調光）。將相機架在三腳架或其他支撐物上、構圖、測光，然後據以選擇設定。使用遙控器（電子快門線或無線快門）啟動快門；大多數情況下可使用自動對焦，而且不需要每拍一張就跑回相機後面看（但如果是使用相機計時自拍器，就只能這麼做）。

自我檢查

想看一下自己在鏡頭前的樣子嗎？只要在相機的位置擺一面鏡子即可。這並不能讓您精確構圖，但可協助您變換姿勢和表情。

不過，如果您的相機具備翻轉式LCD螢幕，那就太棒了：將它翻轉到鏡頭旁邊，並開啟「即時檢視」模式，以檢視相機上的畫面。如果沒有翻轉式LCD，可以使用纜線和相片軟體連接相機與電腦，並將電腦螢幕切換成即時預覽畫面。這個方法比小小的LCD螢幕更容易從一段距離之外看清楚。

28

拍小孩・像小孩

幼童肖像應表現他們原有的童趣

小小模特兒

如果您能夠在自然又快樂的時刻中，誘導兒童流露出個性本質，那麼他們將會是最佳的肖像主角。為了協助孩童在鏡頭前真誠表現自己，您必須了解他們的情緒，並藉著問蠢問題和談論他們的興趣來讓他們輕鬆自在。而且要在空間與器材配置允許的情況下，讓他們盡可能自由四處活動。他們想要躺下或跳來跳去都沒關係，説不定會成就一張傑作。

對於嬰兒，請將拍攝肖像的時間安排在小睡醒來後立刻進行，運用您最能安撫人心的聲音，而且手邊隨時準備玩具（特別是會動又有聲音的玩具）來吸引他們的注意力。在相機鏡頭旁搖晃會發出聲音的玩具，這樣他們就會往前看。讓他們趴著（在軟墊或毯子上），手臂伸出來擺在前方，然後伏下身子，以眼睛高度拍攝他們。

有什麼要避免的？切勿將孩童限制在密閉不通風的環境、使用一大堆人工光源，或要他們擺出不自然的姿勢。切勿指導或糾正他們，相反地，要用有趣的語調提供建議。不要老是在調整你的器材；事前就要一切都設定好，這樣才能讓孩童沒空分心。當您的主角看起來無聊或焦躁時，不要繼續拍攝。還有，不要對孩子説「笑一個」！事實上，拍照時絕對不要對任何人説「笑一個」。

對兒童的打光方式

維持輕鬆氣氛的其中一個方法（也是讓相片看起來柔和的方法）是以瀰漫四散的自然光來拍攝，正如右頁中攝影師艾美・佩爾（Amy Perl）所做的一樣。在她的攝影棚裡有一扇大窗戶讓大量間接光線進入，而且透過活動牆面（一面用來懸掛有圖案的布料，另一面則畫成白色）的運用，不論最佳光

線在哪裡，她都可以拍攝。活動牆面有兩個功能，一是當背景布幕，另一則是當反光板。

您可以把要當背景的布料或壁紙掛在大片重量很輕的發泡板上，模仿這種效果。也可以採取更簡單的方式，將選定的背景布幕用圖釘釘在主角後方的牆上。如果想大幹一場，可以用活動衣帽架來創造一個活動背景布幕，或者添購背景布幕架。

注意細節

如果您的拍攝地點沒有足夠的窗外光線，可使用連續（熱）光源或不會閃爍的螢光燈。不論您使用哪一種，務必用反光傘打跳燈，或透過柔光箱柔化光線。

準備好開始拍照時，請將鏡頭保持在較大光圈，以限制景深。然後靠近一點，讓主體與相機的距離比與背景的距離還近。使用偏望遠的鏡頭有助於讓背景失焦，將注意力擺在您年輕模特兒的明亮雙眼、自然微笑，以及難以抗拒的豐富生命力上。

技巧解析

[1] 架設背景布幕。使用令人愉悅而且可與小孩的膚色與衣著互補的色調與圖案。不過對於天真自然的嬰兒，使用簡單的背景布幕也許看起來最棒。

[2] 決定曝光值。大光圈（f/4以下）可限制景深，讓您保持對焦於孩童的雙眼。而且也可以提供較快的快門速度，有助於捕捉短暫的瞬間表情。

[3] 別用三腳架。手持相機可讓您更自由地跟著扭來扭去的小孩移動，而且當您伏低到嬰兒雙眼高度時，手持相機也更容易使用。不過，有些孩童在與他們有眼神接觸的確認下，會表現得更好。若是如此，則不要使用觀景窗，改使用即時預覽模式構圖（若有翻轉式LCD螢幕更好）。還有，要用連拍模式拍攝，才不會錯失任何一個瞬間。

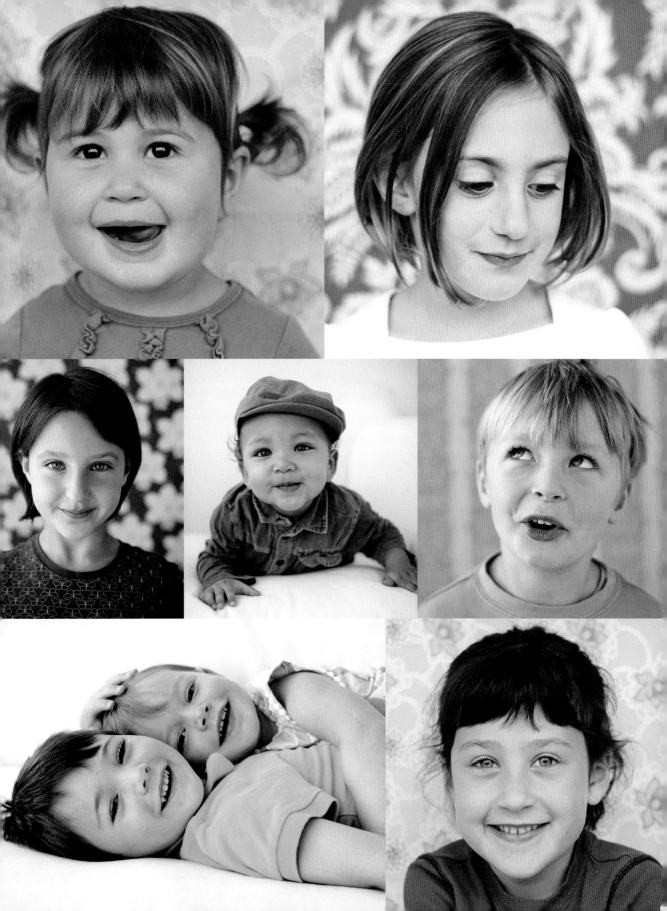

用不同角度拍動物

特異取景方式表現動物搞笑的一面

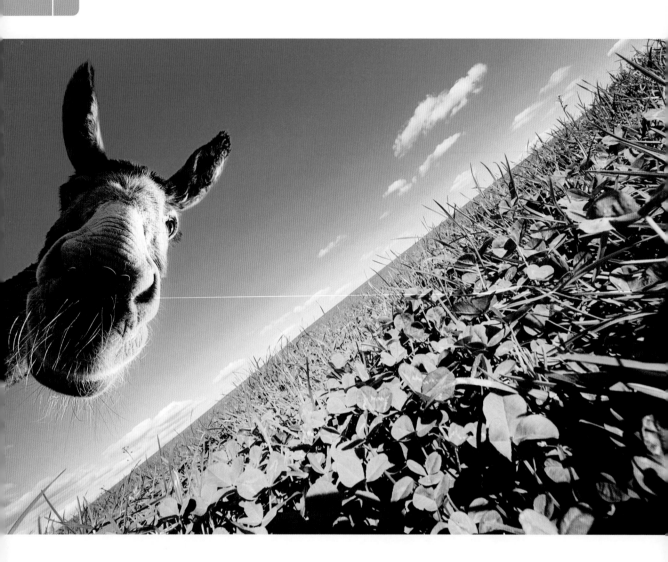

尋找極限角度

攝影師克里斯‧佩崔克 (Chris Petrick) 可以只誇大這頭寵物驢子的鼻子，或只讓地平線傾斜。但他卻兩個都做了，而且還做到最誇張的地步。草皮橫越整個畫面對角線，傾斜得像一棟搞怪房屋的地板。廣角鏡頭靠近驢子，將牠的口鼻部分放大，也把脖子縮小成細長的莖。然後他使用軟體裁切，使這不太真實的驢子臉從側邊往下看，讓牠看起來徹底笨頭笨腦。

想拍出令人發噱的寵物照，不一定非得把牠們硬穿上衣服不可。有創意的相機角度和超廣角鏡頭可為您的最佳夥伴呈現出前所未見又搞怪的一面。

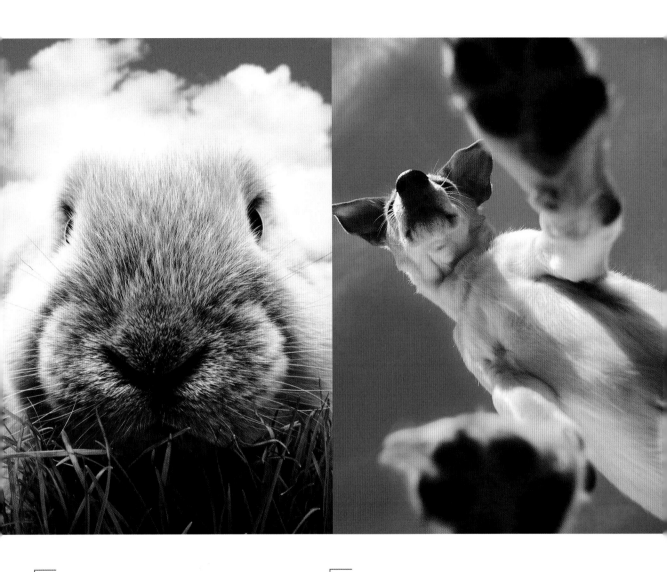

製造威脅感

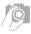

這張趣照片的幽默感要歸功於緊湊的取景、逼近的角度，以及寵物兔的嚴肅表情。這些元素促使兔子看起來彷彿一個充滿矛盾的不祥角色（通常，兔子都是拍成甜蜜無辜的相片）。若要拍出像這樣的相片，您必須使用近距離對焦的廣角鏡頭，而且願意趴在草地上，才能獲取誇大動物尺寸的畫面。

顛倒視線

為了拍這張相片，達爾文·威格特（Darwin Wiggett）鑽進他設置在後院的堅固玻璃咖啡桌底下。然後，他只需要一顆廣角鏡頭，和一隻願意為了點心而保持靜止不動幾秒鐘的狗就夠了。手動對焦可確保狗臉（鬍鬚尤其重要）銳利。威格特只有拍兩、三張的時間，但還是成功捕捉到這隻混種狗充滿動感、填滿畫面的X形姿勢。

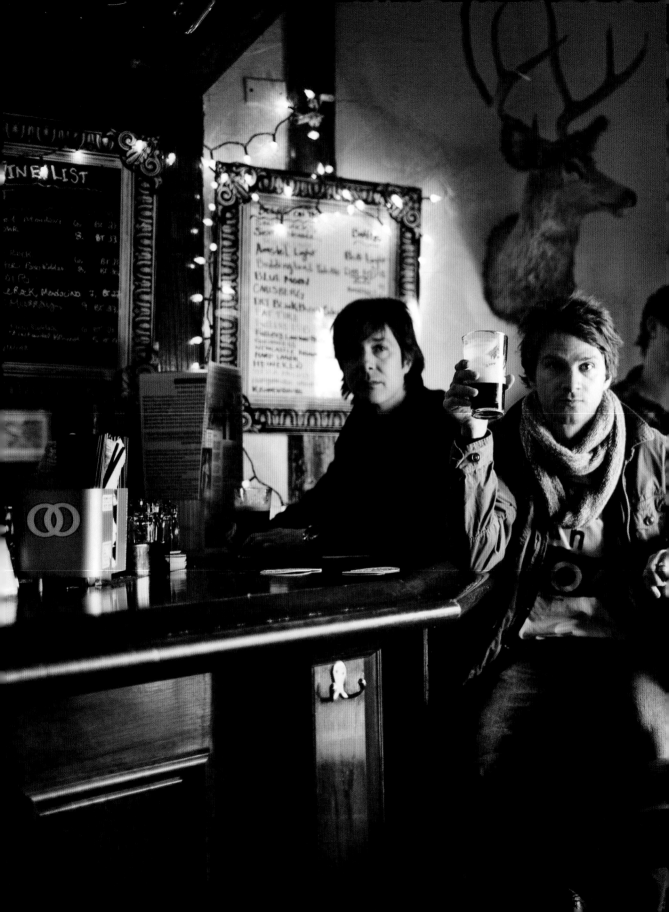

跟著樂團走下舞台

要拍好照片，就要設法獲准全程跟拍

鎖定本質

一幀好相片可以定義一個搖滾樂團的形象。為了拍出一張具代表性的舞台下肖像照，您必須掌控所有事情，包括地點、打光、道具及服裝等，才能得到期望的氛圍。確實知道自己想要的畫面（到該擺什麼姿勢），才能為樂團創造出有力的形象。

譬如下圖，亞當·艾爾瑪奇斯（Adam Elmakias）找到一處完美地點，為基督教重金屬樂團「穿 Prada 的惡魔」（The Devil Wears Prada）捕捉到他們光鮮卻又帶著髒污的質感；這個地點是位於俄亥俄州德通市的一處幾乎全空的倉庫，裡頭的天花板

很高。他請團員們挺直肩膀和雙腳，相機擺在腰部高度，讓主角們微妙地呈現高聳屹立之感，塑造出威風凜凜的畫面。要完成這個氣勢莊嚴的效果，有賴銳利的陰影，因此艾爾瑪奇斯設置一盞燈從左後方打光，還有另一盞燈從右後方往下照。

並非每個團體都適合尖銳的形象，因此請調整細節以符合樂團的印象和您的觀點。如果希望突顯某位成員，可參考艾爾瑪奇斯在前頁的拍法：運用照明和構圖，將主要團員突顯出來；或是以他為焦點擺在最靠近鏡頭的位置，如右頁照片。

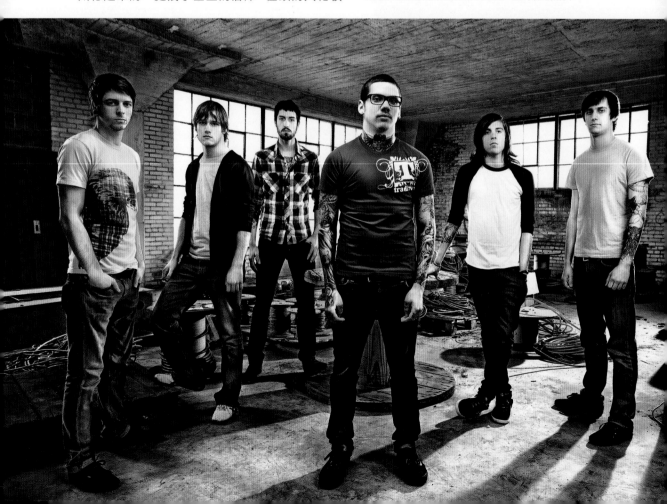

技巧解析

[1] 從不同角度打光。 背面光源和側面光源
（A）有助於將人物從較暗的背景分離出來，
並創造出有趣的前景陰影。若要形成鮮明的
陰影，可運用裸露的燈泡或蜂巢片；若要較
柔和的效果，則可使用柔光罩。

[2] 提高清晰度。 分配好每一位主角的位置
（B）。如果某個樂手的陰影投射到另一個人
身上，請移動燈光或人的位置。

[3] 柔化前方光源。 在打在團員身上的燈光
上使用反光傘和柔光箱（C），淡化他們臉上
與服裝上的陰影。

[4] 阻擋溢光。 用黑色發泡塑料做成的旗幟
（D）有助於塑造光線並使陰影銳利。

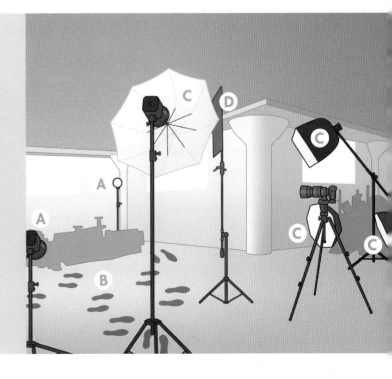

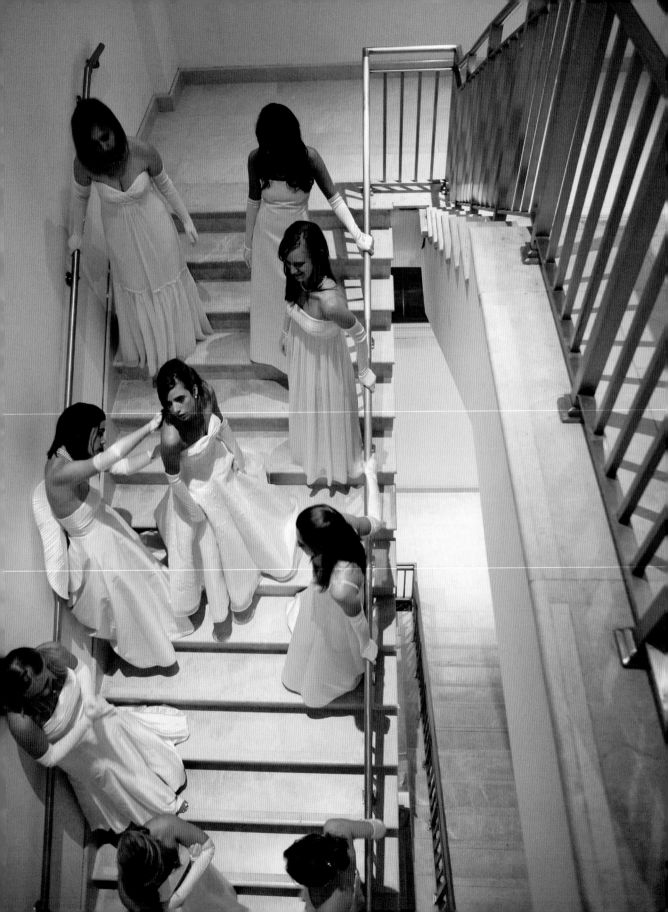

派對上的人

超越快照的層次

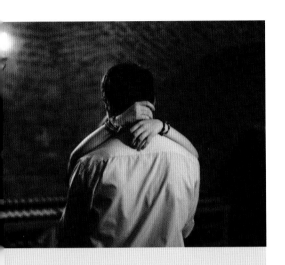

技巧解析

[1] 選擇ISO。將相機設為不會產生太多雜訊情況下最高的感光度（現場光線不足時很有用）。

[2] 以連拍模式拍攝。因為您的主體會一直移動、聊天和歡笑，很難避免拍到他們張著嘴或眨眼睛的樣子。使用連拍模式可提高拍到好看臉部表情的機會。

[3] 別害怕推近鏡頭。從房間一頭用長鏡頭拍攝人們的互動，而不要一直明目張膽地徘徊在人群身邊拍照，有助於捕捉到他們自然坦率的一面。

[4] 充分掌握時間表。如果您拍的是有主講人、舞蹈為主題的事件，或您希望記錄下來的其他事件，務必確認您清楚知道時間表。這麼一來，您就可以在最佳位置事先準備好並等待，不會錯失重要時刻。

保持距離

所有人都能在派對裡拍快照，但若要拍到有深度的畫面，就需要格外下功夫。首先，您必須將觀看角度從參與者變成觀察者。藉著拍照，讓自己融入屋裡的裝潢中，大家會漸漸意識不到你相機的存在。如此，就比較有可能拍到真情流露的時刻，例如出席派對者開懷大笑或互相擁抱。若要拍到好照片，別直拍人們微笑的畫面，可以考慮不同的視角，例如越過頭頂拍照。試著探尋陽台和樓梯，或將相機架在單腳架上，並將它舉高超過人群頭上，使用無線快門或自拍器來啟動快門。

軟化閃光燈鋒芒

條件允許的時候就別用閃光燈——尤其是相機上的內建閃燈。內建閃燈會使最靠近您的人臉過度曝光，並使背景整個黑掉。借助牆面或家具來支撐相機，使其穩固，因為捨棄閃光燈便意味著您可能需要稍久一點的曝光時間。

不過，當您需要時，閃光燈可用來將觀者視線導向擁擠場景中的關鍵點。使用燈頭可轉動的外接閃光燈，可讓您以60度角對著天花板或牆壁打跳燈。另外，同步線可讓閃光燈與相機動作協調一致，如此便可將兩者分開，並將閃燈打向旁邊。

調低閃光燈輸出功率，別讓閃燈亮度壓過環境光。為了不要使人的後方出現陰影，請避免在派對客人靠近牆壁時拍照（除非那是您想要的效果）。

想呈現人物跳舞或聊天時比手畫腳的樣子嗎？可以將閃光燈設為慢速同步（即使輕便相機也具備此功能），藉以保留動感。此設定可讓您以較久的快門速度拍攝，獲得某種程度的動態模糊，加上閃光燈的短暫打光，便可清晰捕捉到您的主體。有一個快門設定稱為「殘影」（trailing）或「後簾同步」，可將模糊影像呈現在受光主體後方。

魅力四射

運用攝影棚特寫將好看相片升級為絕色美照

拍出美麗動人的相片

賞心悦目的攝影棚肖像可透過柔和的陰影來突顯自然光輝並雕塑模特兒臉型，當然還能使瑕疵減到最少。為了完成這張相片所呈現的所有特色，攝影師奧格斯特・布萊德利（Augest Bradley）運用頗為複雜的打光配置，確保能充分掌控形塑與定義模特兒臉部的強光與陰影。

在模特兒眉毛和下巴下方，柔和的羽狀陰影，與臉部的高光部位形成了美妙的平衡，祕訣就在模特兒附近稍上方的雷達罩所照射下來的柔光（雷達罩離主體的位置愈近，高光區會愈大，從高光到陰影的變化也會愈劇烈）。布萊德利還將重點照明與

背景照明層層堆疊，創造出豐富、平順且柔和的照明效果。

即使您已經規劃出詳盡的打光計畫，也必須在拍攝過程中調整光線與角度，因為就算是些微的移動也會突顯或削弱臉部某個部分。而且可能需要稍微退後一點，因為並非每個人都跟此處的模特兒一樣，有著相同的骨骼結構，及近拍時一樣緊實閃耀的無暇肌膚。請記住，即使是最出色的模特兒，專業攝影師在拍照之後仍會使用軟體修飾影像，修掉不整齊的頭髮和其他會分散注意力的東西，您也可以這麼做。

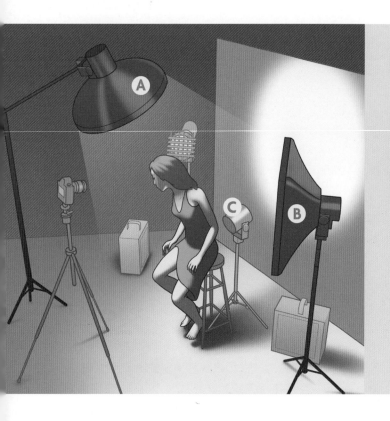

技巧解析

[1] 設置頭頂照明。 剛開始先將配備雷達罩的閃光燈（A）直接擺在主體臉部前面稍上方位置，同時提供集中且柔和的光源。

[2] 別節省側邊光源。 增加側邊的重點及補光照明（B）。布萊德利在這些燈光上使用了蜂巢片和柔光箱，在模特兒臉頰上增添了柔和的亮點，同時防止溢光消除臉上的陰影而使臉部顯得平板。

[3] 背後照明，大功告成。 針對背景照明（C），使用蜂巢片在白色背景布幕上創造出高光到陰影的漸層。

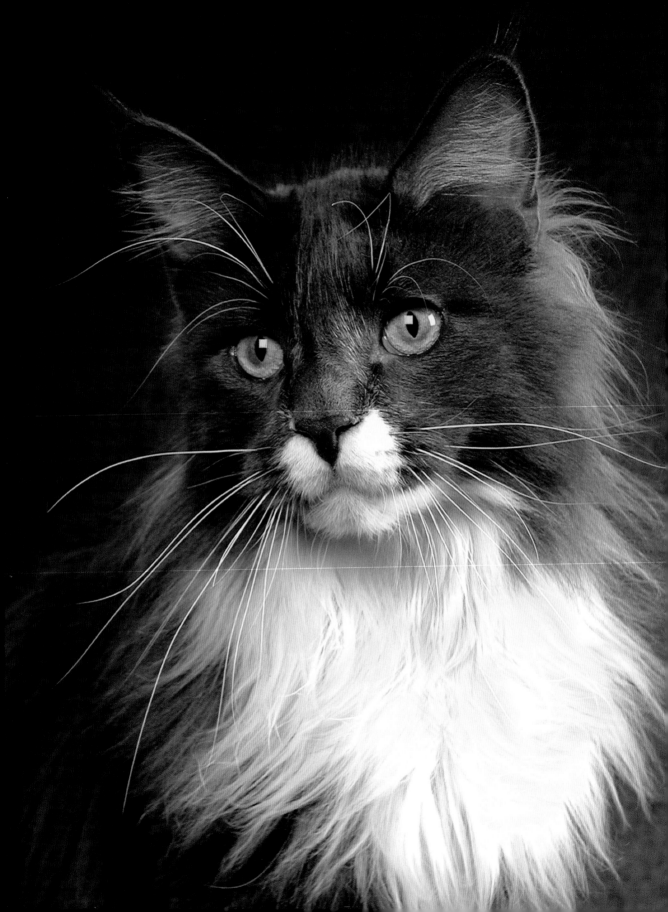

聚焦貓影

幫寵物拍攝正式肖像照

技巧解析

[1] 設好布景。 在背景布幕前至少30公分處放一張桌子。桌子高度應該夠您舒適地以貓的眼睛高度拍照為準。這是很重要的,因為這可讓您有最佳機會捕捉到貓咪的真實自我。

[2] 使用替身。 使用填充玩具或其他貓咪大小的物品進行測試拍攝。

[3] 設定曝光值。 使用入射式測光表,測量您所設置的每個光源輸出。測量結果會與相機內建測光表不同,因為相機測光表測量的是從主體反射的光線。即使模特兒尚未抵達布景,內射式測光表仍可確保曝光正確。

[4] 持續拍攝。 將相機設為連拍模式。貓咪也許不是最合作的模特兒,但只要拍得夠多,一定會捕捉到一些可愛的相片。

迷惑貓咪

寵物攝影師深深了解,「就像牧貓一樣」指的是幾乎不可能達到的任務。貓咪不聽指令,也很少與人有眼神接觸。不過,只要您有一套可使用自然光或棚燈的設備,幾分鐘就可以拍出完美的肖像照——直到貓咪決定從椅子上跳走並躲到沙發底下為止。

理想上,您應該有一位助手在場,協助吸引貓咪注意力。助手(或您自己)應該拿著貓咪無法抗拒的物品搖晃,例如在長桿子上用繩子綁著羽毛。將那個物品保持在相機位置或相機上方,吸引貓咪凝視您的鏡頭。若要捕捉正在玩耍且伸出爪子的貓咪,可以拿玩具在主體頭上搖晃;玩具位置要夠高,才不會出現在相片中。

控制照明

不論使用的是閃光燈,或在明亮房間裡的自然反射陽光,您都需要大量照明。如果自然光源不夠,可以在背景放一個聚光燈,兩側也各放一個(或只在一側放一個聚光燈,另一側使用反光板)。任何前方照明都應該柔和且高角度;切勿從正前方使用直打閃燈。基本觀念是要保持光線柔和,同時保留貓毛的紋理和顏色。

貓咪除了心情懶散時,通常都會一直動來動去,因此,您很可能必須將快門速度至少設為1/250秒,才能使影像保持銳利。

選擇正確的背景

關於背景布幕,最簡單的選擇是懸掛或以縐摺狀披掛衣物或其他背景布幕,其顏色應與貓毛顏色形成對比或互補。如果是拍攝比較正式的肖像照,可以考慮使用中性的深灰色,例如專業貓攝影師赫米·佛利克(Helmi Flick)在此處所挑選的相片。

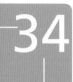

拍攝活動中的小孩

趁小孩在活動中或全神貫注時，拍出他們的真實樣貌

追求速度

活動是孩童的天性，但要擷取到想要的活動瞬間又不模糊卻不容易。如果您需要藉口添購對焦快速的DSLR，拍小孩絕對是最佳理由。

有幾個技巧可幫助您跟上小孩的速度。除了以連拍模式捕捉動作與瞬間臉部表情之外，使用大光圈鏡頭（f/2.8或更低）可讓您設定高速快門並只用環境光，無需閃光燈。

在某些方面，拍攝孩童很類似拍攝野生動物。您想要捕捉原野（或運動場、遊樂場或禮堂舞台）上的行為，但可能距離太遠，而且無法控制主體的動作。使用望遠鏡頭可以逼近主角，同時在視覺上將小孩與背景分離。當您拍攝的是一群小孩時，等他們全都專注在同一件事物（譬如一顆球或另一個人）時再按下快門。

一旦孩子們意識到相機的存在，就很難避免拍到裝模作樣的咧嘴大笑和愚蠢的鬼臉——如果他們不完全拒絕拍照的話。若想拍到自然而不做作的孩童相片，讓他們自由活動吧。

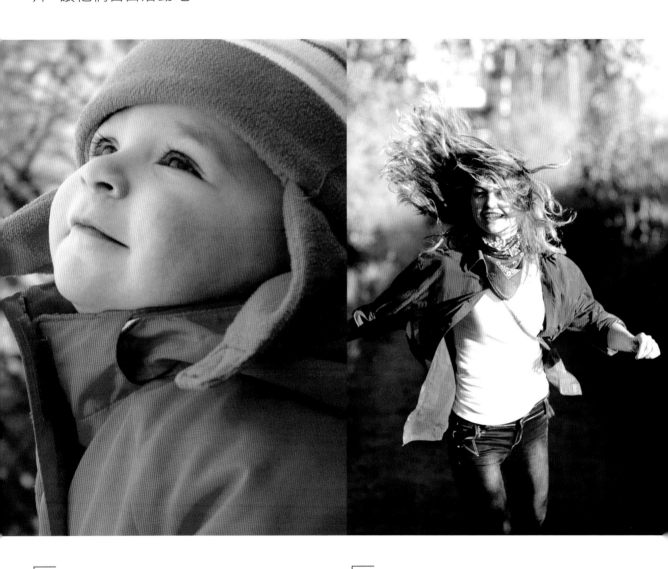

鞦韆擺盪

 拍攝幼童有一個很棒的策略，就是讓他們忙於某一項活動，然後要拍照時再短暫吸引他們的注意力。鞦韆，是捕捉遊樂中孩童展現明亮雙眼與微笑的最佳方法。而且鞦韆的速度穩定，移動路徑可預測，可讓DSLR的自動對焦系統有很好的表現機會。瞄準鞦韆擺盪弧度的最高點，鞦韆抵達該位置時會有短暫停頓。稍微搖攝相機，讓雜亂的背景變得模糊，同時拉近鏡頭對準那無憂無慮的表情。

請他們跳躍

想拍到較大孩童或青少年毫無防備的瞬間很不容易。可以試著鼓勵他或她四處活動，捕捉自然發生的片刻。對於較小的兒童，盡可能使用自然光，因為閃光燈會使相片顯得生硬或刻意。想將年齡較大的小孩拍出童心未泯的感覺嗎？可以運用高角度往下拍，如此可強調主體的臉部，並使身體部分顯得較小。

安排家族肖像照

別管幾代同堂，全拉來拍一張

展現熱情

有些糟糕的家庭照都是在餐桌上慌慌張張快拍一通的結果。每個人都難受地擠在一起，對著相機齜牙咧嘴地笑，只希望這折磨快快結束好開動。而且一般機頂閃燈會使臉部顯得平板（只有下眼袋被強調出來），而且往往會讓最靠近相機的人臉部過亮。

別再折磨家人或您自己了，因為如果您在很舒適的地方拍攝輕鬆愉快的家人，就有比較好的運氣拍出每個人都喜歡的團體肖像照。慫恿他們到可以自然互動的位置，並且不要使用讓人畏懼的閃光燈，而讓自然光柔化他們的樣貌，創造出溫暖、親密的氣氛。透過安排位置、氣氛，甚至服裝，尋找可強調家族凝聚力的方式，同時也要呈現出成員間年齡、性別或個性上的差異。

用相片說故事

思考一下您想說的故事，並據以挑選相片。例如右頁的相片裡，攝影師艾美·佩爾（Amy Perl）希望強調不同世代之間的差異，因此她請最年長的和最年輕的擺在一起。而且，她讓主體上方稍微出現客廳一景，帶出了家的第二個主題。

正如佩爾所做的一樣，您應該仔細調查一下屋子或院子裡什麼地方的光線最好，然後請所有人到該位置。把會讓人分心的雜亂東西收走，並在相片中包含一些訴說故事（尤其是關於家人或特殊事件的故事）的視覺元素，例如壁爐或聖誕樹，藉以讓該場景成為值得紀念的地方。使用足夠的景深以便拍到周遭環境，但如果會分散太多注意力，就稍微讓背景失焦，將重點保持在主體雙眼上。不要對每個人的姿勢下指令，但要讓所有人輕鬆聚在一起，並給他們時間真正互動。

將較高的人擺在中間，較豐腴的人離相機遠一點（也試著將衣著圖案雜亂的人擺在後面）。雖然大多數肖像照在主體直視相機的情況下會比較理想，但是請家人彼此對望也會讓人印象深刻——您可以兩種都嘗試。

考慮拍黑白照

拍攝時用彩色模式，但是在隨後以軟體處理影像時，可以考慮將家人肖像照轉成黑白。這樣的轉換可使相互衝突的服裝變得和諧，獲得更協調的團體肖像照，也能為相片注入跨越時空的古典感覺，成為日後裝飾家裡牆面的最佳傑作。

技巧解析

[1] 使用環境光。 運用漫射（切勿直射）的陽光拍照，不論是透過窗戶或戶外遮蔭處皆可。如果沒有陽光，則使用一般家庭照明，為相片增添柔和光輝。應該不計一切代價避免使用機頂閃燈。您可以改用外接閃光燈，以跳燈方式打向白色牆面或天花板。

[2] 建立家庭圈子。 將最年長的家人擺在正中間，其他人緊緊依偎在一起，不要排成一直線。

[3] 多方嘗試。 不要只拍一兩張。請家人移動位置，鼓勵他們互動，然後捕捉自然發生的狀況。試著以各種不同角度拍照。

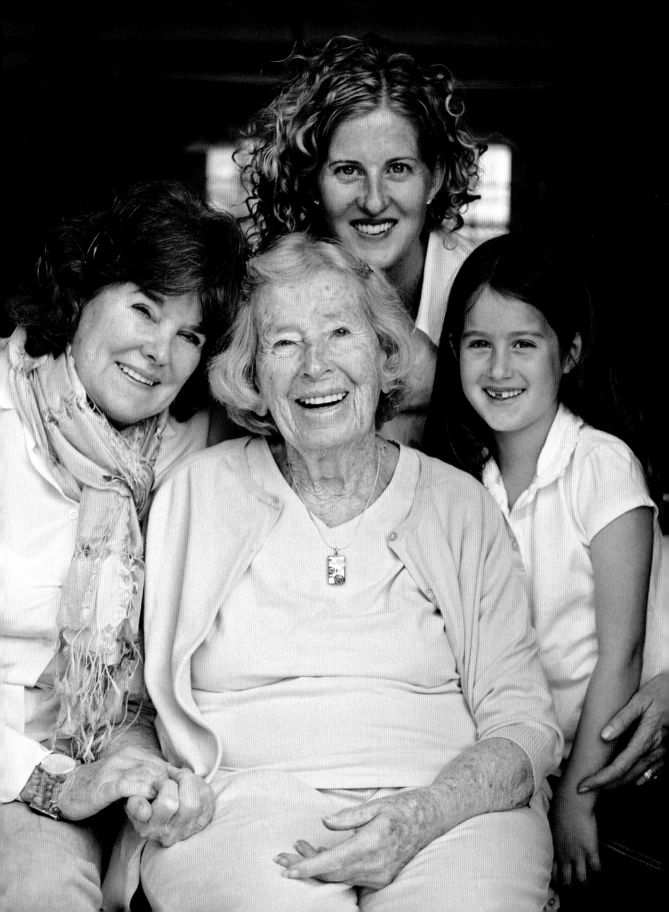

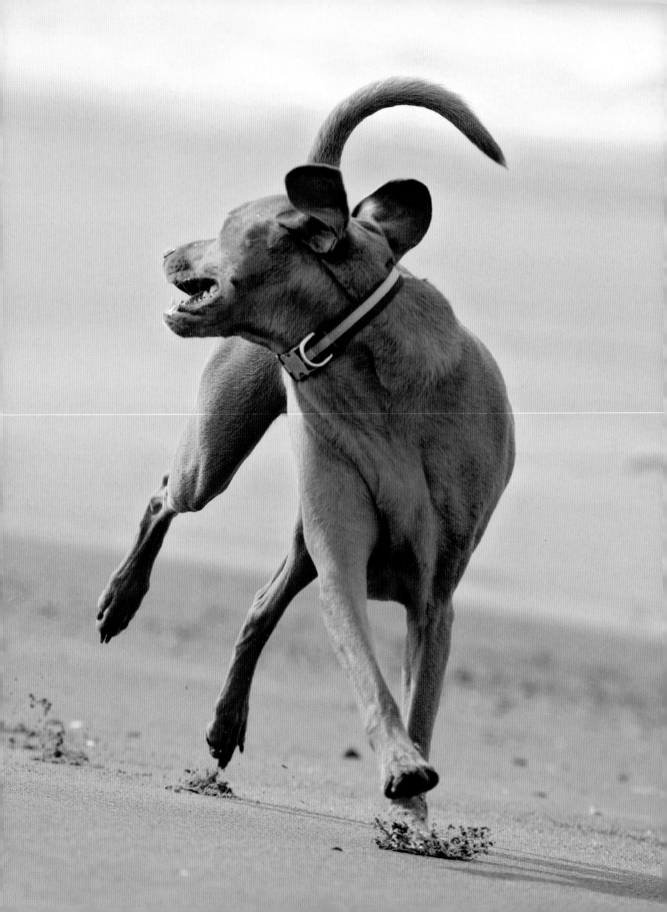

拍攝愛犬

帶著相機和小狗這兩個好朋友一起出門遛達

進入狗的世界

寵物主人的世界似乎平均分成貓行家與愛狗者。不過,有一個舞台,絕對是屬於狗的:拍狗比拍貓容易得多,因為牠們比較服從且更容易專注;尤其當你手上有美味點心的時候。

捕捉動作

安娜‧庫普伯格(Anna Kuperberg)的海灘嬉鬧相片捕捉到狗的俏皮和靈敏;當時,這隻狗正沿著沙灘奔跑,同時回頭望向自己的主人。這張相片不費吹灰之力表現出狗的歡樂與自由感覺,不過攝影師為了拍到這張相片,還是做了些準備工作。她採用有限的景深,在失焦的背景上銳利呈現出狗的樣貌。

如果您想拍攝自己在活動中的狗,請設定至少1/500秒的快速快門速度。長焦望遠鏡頭可提供近攝的親密感,而且不會妨礙到進行中的活動。使用具備優異追蹤對焦功能(使移動中物體保持對焦)及快速連拍模式的相機,可增加拍到銳利相片的機會。

拍出愛的眼神

若要讓狗持續看著鏡頭,可以試試寵物攝影師的招數:會發出聲音的玩具、點心、奇怪的聲響,誘使狗兒豎起耳朵、歪著頭,擺出「到底是什麼東東?」的可愛姿勢。抓住注意力的終極絕招是拿牠最愛的點心擺在鏡頭旁邊,吸引牠全部的注意力。

至於本頁中我自己的狗兒莉莉的肖像照,我(也就是本書作者和寵物愛好者)在公園裡架好相機,並在莉莉看著路過行人時構圖拍攝,然後製造剛好夠大的聲響吸引牠在未轉頭的情況下看過來。我用短望遠微距鏡頭,光圈f/2.8,使背景模糊。而且用斜角度拍攝莉莉口鼻部位,淺景深讓牠獲得合理的銳利影像。

技巧解析

[1] **挑選日子。**最佳條件是什麼?明亮且多雲的天氣。陰影柔和,毛髮顏色加深,而且可以避免刺眼強光。但是如果要在不使用閃光燈的情況下凝結動作,則需要充足的環境光。

[2] **以眼睛高度拍攝。**不論是拍攝動態相片或肖像,以狗的高度拍照,您的相片將會讓人印象更深刻。

[3] **限制景深。**這有助於消除讓人分心的東西,並使觀看者的注意力保持在主體上。不過,您不需要將背景整個消除,因為讓人意識到背景的存在,對您的相片是一大加分。

[4] **謹慎對焦。**景深愈淺,愈難對焦。始終對焦在雙眼上——如果兩隻眼睛不在同一個焦平面上,則選擇靠近相機的那一隻眼睛對焦。要拍攝動態相片時,請使用對焦追蹤;近距離拍攝時則手動對焦。

地　點

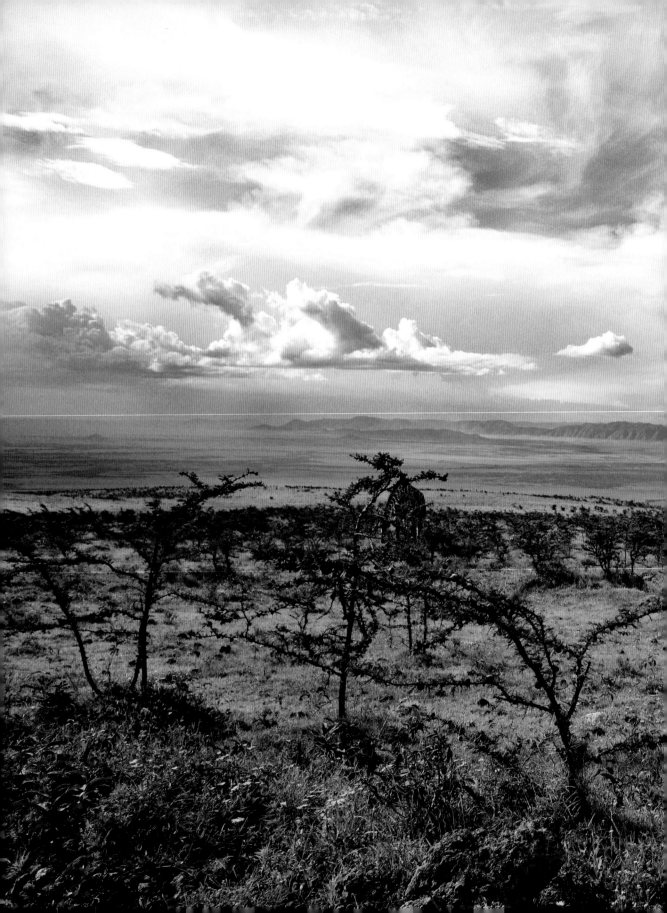

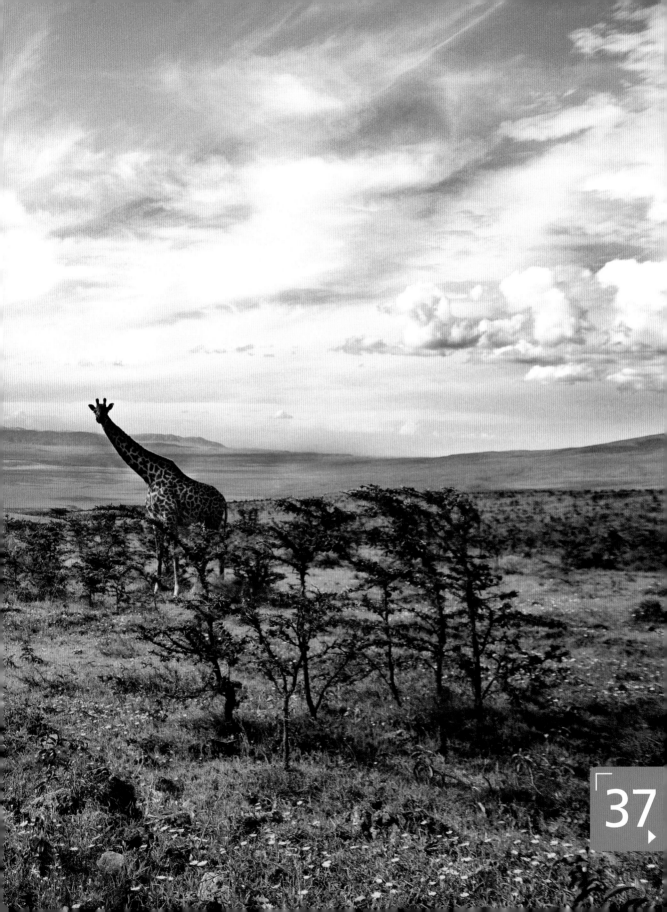

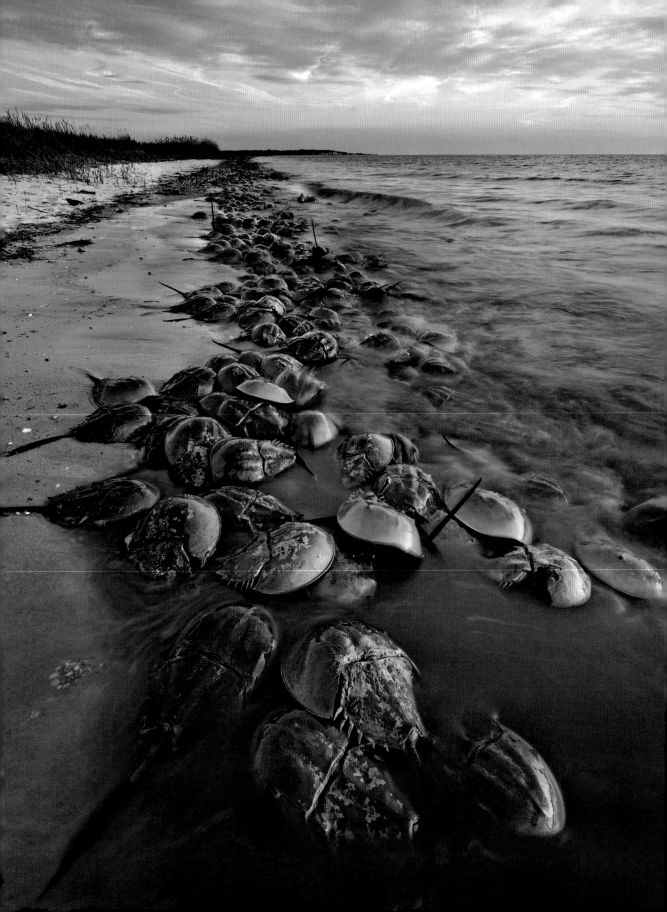

到野外拍動物

讓野生動物和野地景觀如實交融

訴說完整故事

若要傳達動物生活方式的較大視野,請退後一點,並使用廣角拍攝牠們的覓食、狩獵,或在自然棲地裡玩耍的生態。為了拍到野生動物在棲地上的動人相片,您必須混合運用肖像照的元素與風景照的原則。

雖然有些野生動物攝影師偏好日正當中時拍攝動物的近距離肖像,不過拍攝環境肖像照時,您也必須拍到周遭景物,而捕捉周遭景物比較理想的光線是來自側面的光線。日出與日落時的魔力時刻可為您提供必要的柔和斜射光,此時拍出來的柔和陰影可分離出景物元素。這種光線也能帶出環境以及動物身上的紋理。

技巧解析

[1] 廣角至標準焦段　當您不僅要呈現動物,也必須呈現牠們所在棲地時,這樣的焦段可攝入所有周遭環境。不過,除非您能夠靠近,否則用這個焦段拍攝,動物在景色中並不會很顯眼。請記住,使用廣角鏡時,您可能無法拍得很近以便將野生動物擺在前景中。

[2] 望遠變焦鏡頭　是的,您需要第二顆鏡頭,因為拍攝野生動物時,您很可能極想要靠得比安全距離更近。此時就是望遠變焦鏡頭登場的時刻了——這種鏡頭結合了望遠鏡頭的遠攝功能,以及變焦鏡頭的可調焦距。

[3] 三腳架　當您祭出大型鏡頭時,穩固的支撐是不可或缺的。而且,如果必須長時間等待野生動物走入畫面中的最佳位置,三腳架可讓您事半功倍。

要呈現出多少動物棲地,取決於您要訴說的故事。您要拍的動物是否正在做些有趣行為,而這行為某種程度上與周遭環境有關,甚至會改變環境(例如正在蓋水壩的海狸)?時間或季節對您的相片有多重要?

有時,季節事關重大,例如左頁伊恩‧普藍特(Ian Plant)拍攝的鱟群在美國德拉瓦灣的紐澤西海岸上產卵的畫面。他知道這些史前生物每年會在同一時間來到同一個海灘,因此,他就在正確的時刻帶著相機抵達該處。這一長排動物非常輕微的動態模糊,對照著海岸線的銳利細節,讓觀看者有足夠線索了解這些鱟正在做什麼。

對許多動物的環境攝影而言,事前規劃是最基本的,不過也要隨時留意愉快的意外收穫。凱爾‧傑瑞喬(Kyle Jerichow)認為自己已經完成坦尚尼亞恩戈羅恩戈羅火山口(Ngorongoro Crater)的拍攝工作時,駕駛停下吉普車看最後一眼美景。傑瑞喬站了起來,看到兩隻長頸鹿,他抓起相機捕捉到前跨頁的景象。

思考構圖

拍照時,要牢記構圖規則。使元素形成層次,可保有深度感;尋找引導視線在畫面上移動的視覺引導線、弧線及對角線;不要將主要趣味點擺在正中央。試著不要將野生動物當成主體,而將牠視為必須與畫面其他元素相互搭配協調的元素之一。不過,動物跟樹木或岩石不一樣,牠們有臉部,因此通常看得到臉時才是比較好的相片;最好是牠們看著景物或相機的時候。

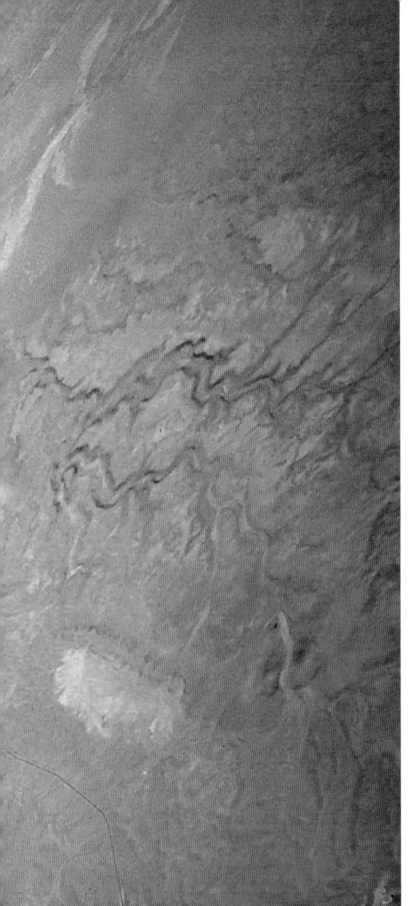

搭飛機·帶相機

靠窗坐,尋找超脫
塵俗的奇幻景觀

從飛機上拍照

熱氣球和直昇機可以在空中盤
旋,因此是理想的空中攝影交
通工具。不過,從商用客機上照
樣可以拍到出色相片。

雖然比起在空中飄浮時與天空
間沒有窗戶的干擾,從飛機上
拍的影像比較不純淨,視野也
比較不清晰,不過空拍照還是
可以傳達飛翔遨遊的動感,並
呈現地球平和之美。有時,透過
飛機的丙烯酸樹脂窗戶拍照還
有加分的效果,因為稍微有點
紋路或扭曲的質感可讓影像更
加夢幻。

抵達巡航高度時,將相機快門
設為1/500秒(爬升或下降時則
設為1/1000秒或更快),有助於
抵銷飛機的震動,並且使用手
動對焦。不過,您還必須處理光
線問題:如果您有橡膠遮光罩,
可將它緊靠在窗戶上,防止炫光
及飛機內部映在窗上的反光。
在鏡頭上裝UV濾鏡也有助於緩
和高空的炫光與霾霧。

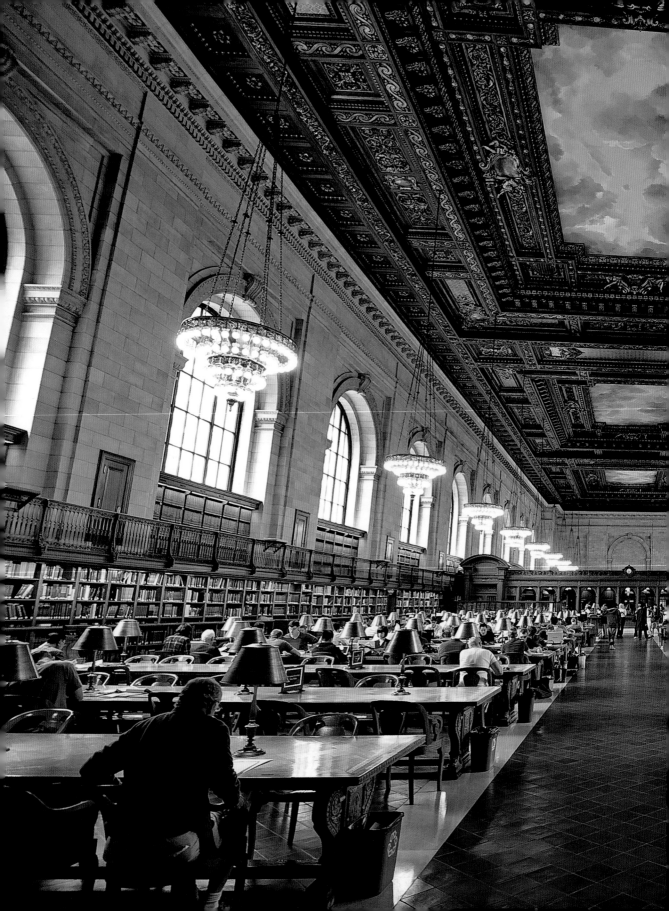

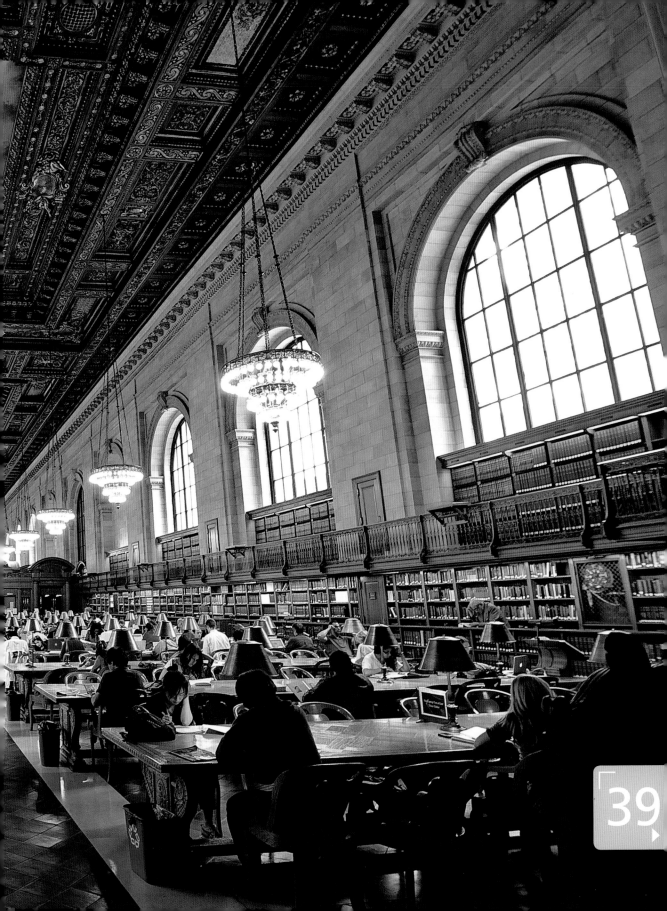

拍出文化內涵

表現博物館、圖書館等展覽場所的豐富性

用藝術拍出藝術

有些人可能以為，拍攝藝術品「未免太簡單了」。但是在展場上除了可以拍出引人矚目的相片，還可以捕捉人們與充滿視覺戲劇效果的環境交流的神態。

美術館並非唯一一個可發揮這個主題的半公共空間。圖書館、教堂及水族館也都提供了各式各樣的攝影主題。請參考本節的相片，以及前跨頁中彼得·柯羅尼亞（Peter Kolonia）在美國紐約公共圖書館主閱覽室所拍攝的雄偉相片。不過，在拍攝之前，務必先了解規定，因為有許多文化中心是禁止攝影的。

柔化光線

透過窗戶或玻璃天花板傾瀉而下的陽光可能會使曝光過度。使用漸層減光鏡可減弱上半部的強光，並展現出藝術的縱深，例如亞歷山大·維都耶斯基（Alexander Viduetsky）在下圖中所做的。

對於混合了陽光與環境光的情況，請使用場景中最中性的色調（例如白牆）來設定自訂白平衡。針對亮部曝光，有助於呈現雕塑品相片中的細節（右頁下）。偏光鏡可消除玻璃反光，清楚看到玻璃後方的事物，例如麥克·塞米什（Mike Saemisch）的這張水族館照片（右頁上）。閃光燈請以離機的方式使用，以免光線反射回鏡頭。

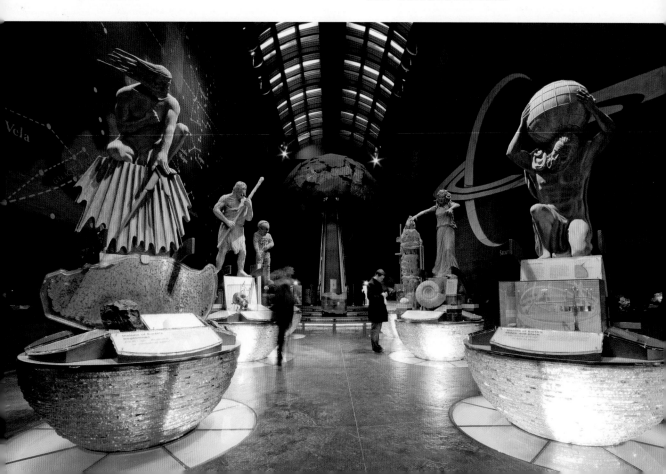

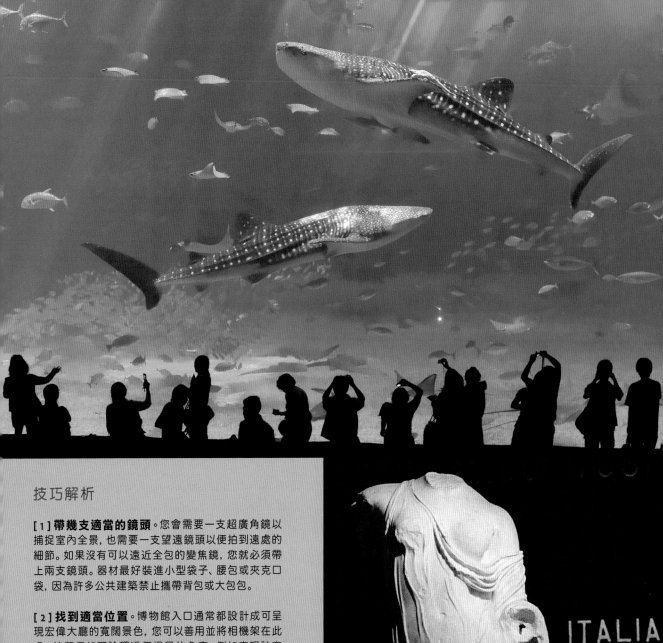

技巧解析

[1] 帶幾支適當的鏡頭。您會需要一支超廣角鏡以捕捉室內全景,也需要一支望遠鏡頭以便拍到遠處的細節。如果沒有可以遠近全包的變焦鏡,您就必須帶上兩支鏡頭。器材最好裝進小型袋子、腰包或夾克口袋,因為許多公共建築禁止攜帶背包或大包包。

[2] 找到適當位置。博物館入口通常都設計成可呈現宏偉大廳的寬闊景色,您可以善用並將相機架在此處。接著尋找可詮釋這個場景的角度,例如表現訪客與展覽品的互動——甚或是視而不見。

[3] 握穩相機。館方很可能禁止使用三腳架,不過單腳架可能沒關係。因此,如果光線昏暗,而您又必須加強感光度的話,請尋找椅子、募款箱或其他支撐物,協助您保持相機穩定。附近什麼都沒有嗎?那就手持相機並把自己變成人體三腳架。開啟相機或鏡頭的影像穩定功能、倚靠著門框或牆壁、將手肘緊緊夾住、並且憋住呼吸,再慢慢按下快門。

ITALIA

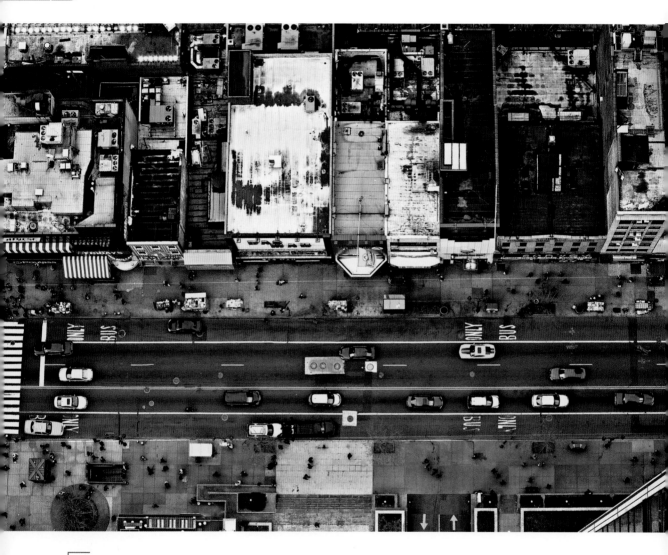

爬上屋頂

碰到要拍攝極端俯瞰景色的情況時，有一個「位居高層」的朋友是一大助益。多虧某大樓管理公司的一位朋友幫忙，《大眾攝影》的丹·布拉卡利亞(Dan Bracaglia)得以進入美國紐約曼哈頓一棟摩天大樓的屋頂(超過60層樓)，使用望遠鏡頭拍下這張東34街的垂直空拍相片。暗紅色長方形與條紋形成格子圖案，中間點綴著生動亮眼的粉紅色，造就了令人腳底發麻又引人入勝的畫面。

拍攝這種叫人膽戰心驚的畫面時，請將相機背帶緊緊纏住手腕，小心地抓好相機伸到屋子邊緣或欄杆外面，然後向下拍攝。如果屋頂的狀況允許，可以俯臥下來取得更穩固的姿勢，而且務必要有朋友在身邊注意您的安全。可旋轉的LCD螢幕非常實用，可讓您在構圖時調整檢視方向。另外，請開啟影像穩定系統以防手振。

從高處拍照會使下方景物平面化，在壓縮的空間中創造出圖案、形狀與色彩。這種拍法所呈現的景象會令人耳目一新，在日常事物上賦予新的光彩，甚至為混沌或隨機排列的空間賦予秩序感。

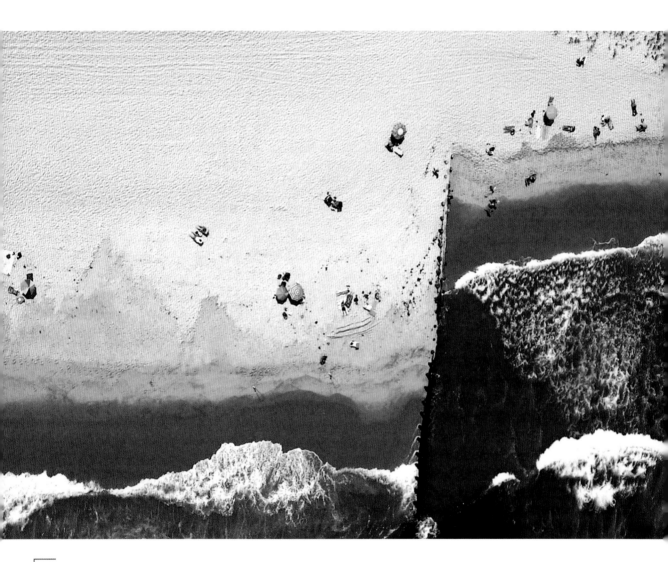

登上極高處

距離您要拍的場景愈高，其中的元素會變得愈抽象，變成充滿形狀與色彩的作品。不論是從屋頂或直昇機上俯瞰，您都需要快速快門讓影像銳利——也需要以藝術的眼光妥善構圖。您可以尋找重複的形狀、有趣的圖案，以及對比鮮明的色彩。

攝影師梅莉莎‧莫利紐克斯（Melissa Molyneux）飛過美國澤西海灘時，看到了這幅「海陸大餐」景色。她故意讓這張相片構圖不平衡，在切斷海岸線的籬笆位於畫面約三分之一處時拍下相片。她也在相對軸線上運用三分法：左側的海岸線位於靠底部約三分之一處，右側則為於靠上方三分之一處。海浪與潮濕沙灘上的對角線與曲線會引導視線在畫面上游移。

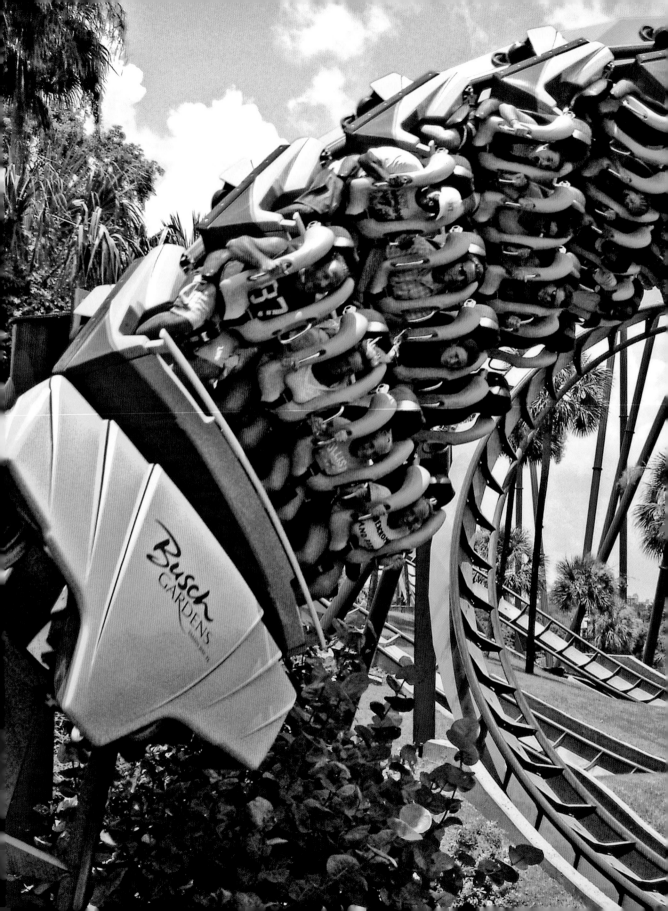

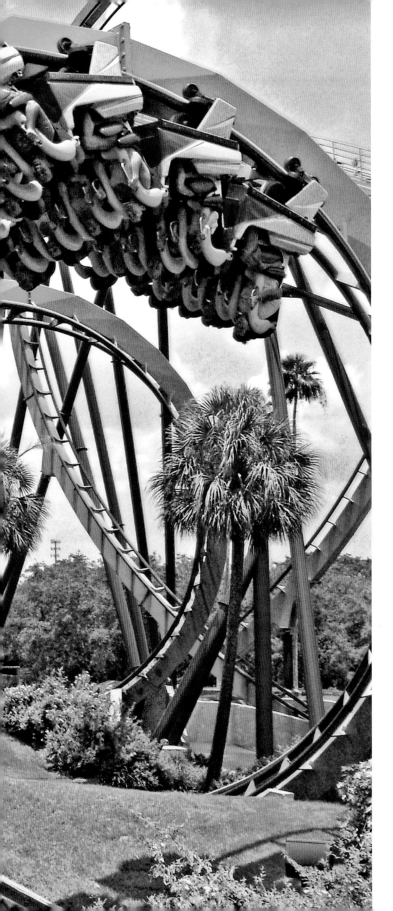

驚險刺激的主題樂園

拍下驚險彎道和刺激活動,可獲得張力很強的畫面

凝結歡樂

令人頭暈目眩的雲霄飛車,莊嚴優雅的旋轉木馬,夏日黃昏時刻的炫目霓虹－－在人群、鮮豔耀眼的色彩與燈光匯聚的地方,您會發現許多足以創造動人相片的養分。

為了捕捉動態畫面,您需要廣角鏡頭,例如凱文‧坎特(Kevin Cantor)在美國佛羅里達州坦帕的布希花園(Busch Gardens)拍攝這張相片時所使用的。藉由足以凝結高速飛車的快速快門(至少1/500秒),坎特讓時間暫停。而且螺旋軌道將畫面塞得很滿,前景顯得很緊湊,雲霄飛車彷彿就要衝出畫面了。

若想拍到像這樣讓人目不轉睛的遊樂場相片,請先選好一種遊樂設施,然後從不同視角觀察其行進路線。留意您要捕捉的高潮瞬間、選好構圖,然後拿好相機等著。

當太陽開始落下並需要較長曝光時間時,可以透過動態模糊傳達速度感。在擁擠的樂園裡,您可能無法架設三腳架,因此,請帶著單腳架或可彎曲的相機支架或夾鉗。

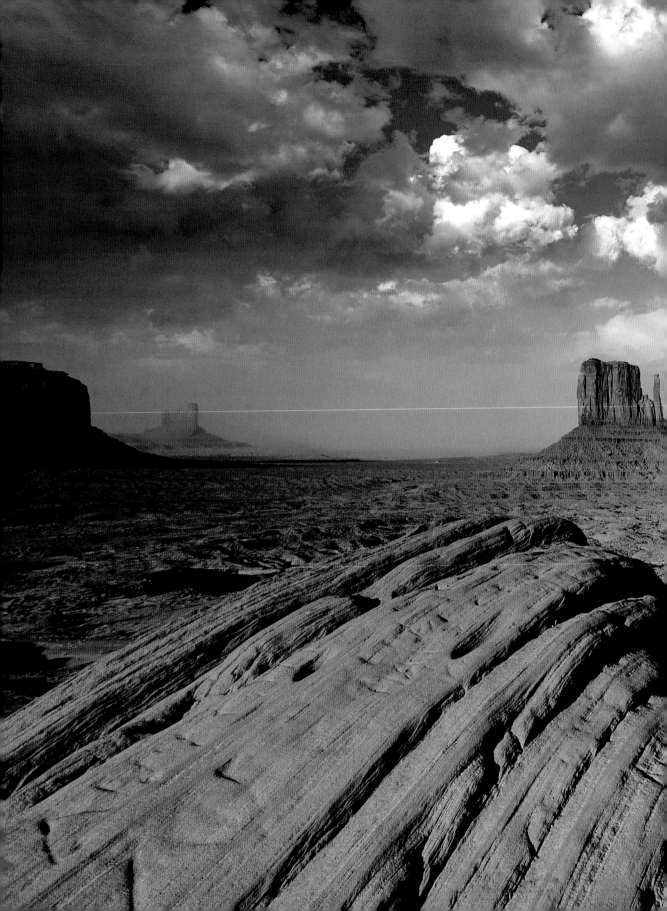

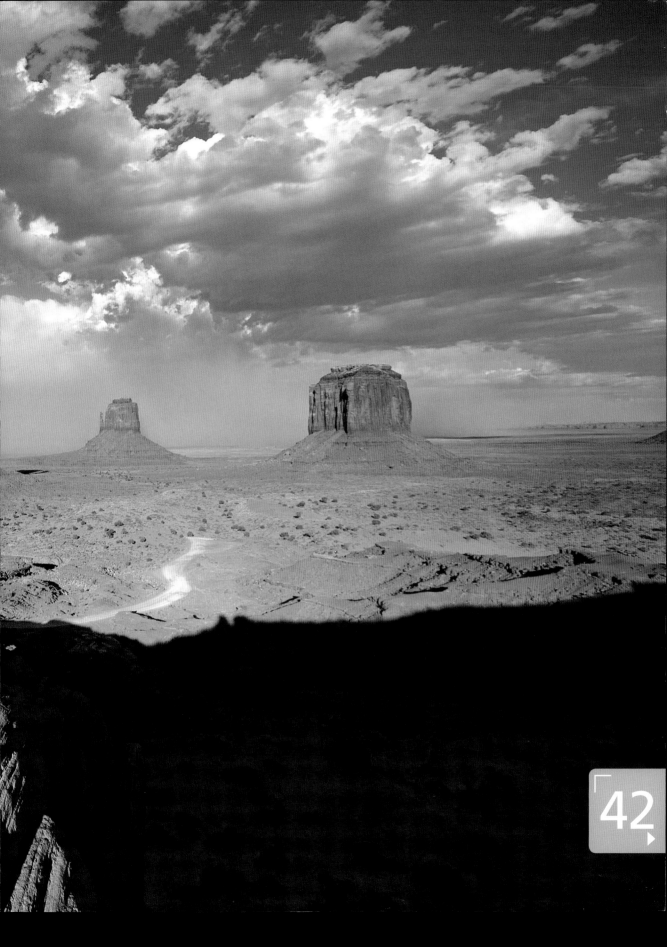

到沙漠探險
發現岩石、沙地、灌木叢和天空之美

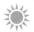

探索乾燥國境

對攝影師而言，沙漠絕不是空無一物的。就算是最嚴酷的環境，也有許多機會可以拍出呈現紋理、形狀、色彩及圖案的優秀相片。仔細觀察，您甚至可能發現野生動物，能拍到張力十足彩的近距離相片。在天空雲朵翻騰的日子裡拍照，以及在沙漠野花綻放的季節拍照，將獲得更加豐富的視覺多樣性，正如蓋·托爾（Guy Tal）此張相片所見證到的。為了您自己和您的相片著想，請避免在正中午大太陽底下拍照。清晨與傍晚時，較大角度的光線照射在景物上，可突顯乾燥地表的色調和紋理。

想拍出成功的風景照（尤其是地面平坦又無特殊地貌時），關鍵在於留意基本的構圖規則；例如伊恩·席夫（Ian Shive）在美國猶他州與亞利桑納州交界處「紀念碑谷」（Monument Valley）所拍攝的迷人作品（前跨頁）。傾斜的岩石形成動人的前景元素，中間的孤峰吸引觀者注意力，而飄著雲朵的天空則在上方三分之一處為畫面增添戲劇性：這是一幅典型的三分法範例。蜿蜒曲折的道路則引領觀者視線進入畫面中。

沙漠能拍到各式各樣照片的機會實在太多了，讓你會想把每一種鏡頭都帶著，只要背得動的話。一開始，可以用望遠鏡頭拍攝遠處的地形。用微距鏡頭拍攝花朵的細部相片及其他令人驚異的景色細節；例如右圖。而超廣角鏡頭則可用來拍攝大全景。

除了攜帶充足的飲水之外，沙漠攝影之旅還有一些東西應該帶在身上。帶一頂寬邊帽子或多帶一件襯衫，為LCD或觀景窗提供遮蔭，以便於在強光下檢視。另外，為了清除鏡頭上的沙子，吹球刷比超細纖拭鏡布理想，以免將沙子擦進鏡頭裡。

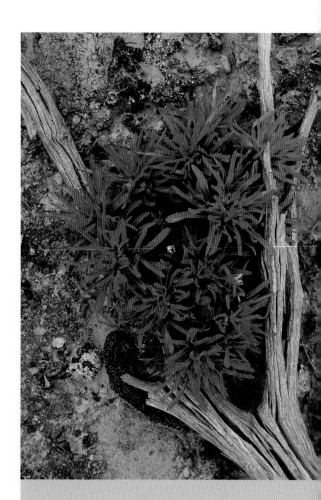

器材

鏡頭　盡可能多帶一些鏡頭；從超廣角、望遠鏡頭，到微距鏡頭都需要。

三腳架　三腳架可讓您運用LCD進行構圖，並抓準水平。

濾鏡　使用偏光鏡消除炫光、加深天空的藍色，並加強雲朵結構。另外，漸層減光鏡是不可或缺的，可以用來平衡天空與地面的曝光。

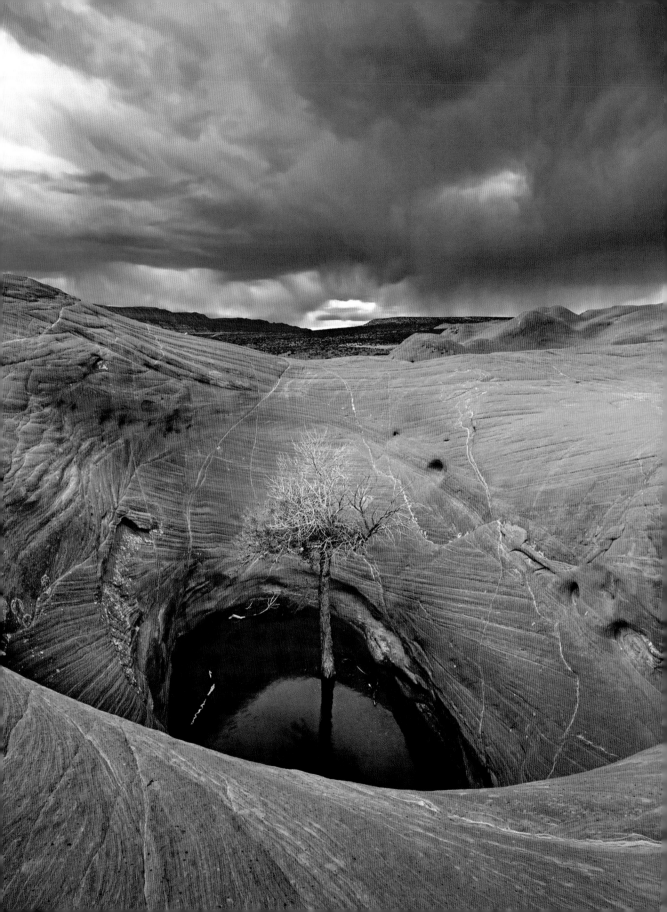

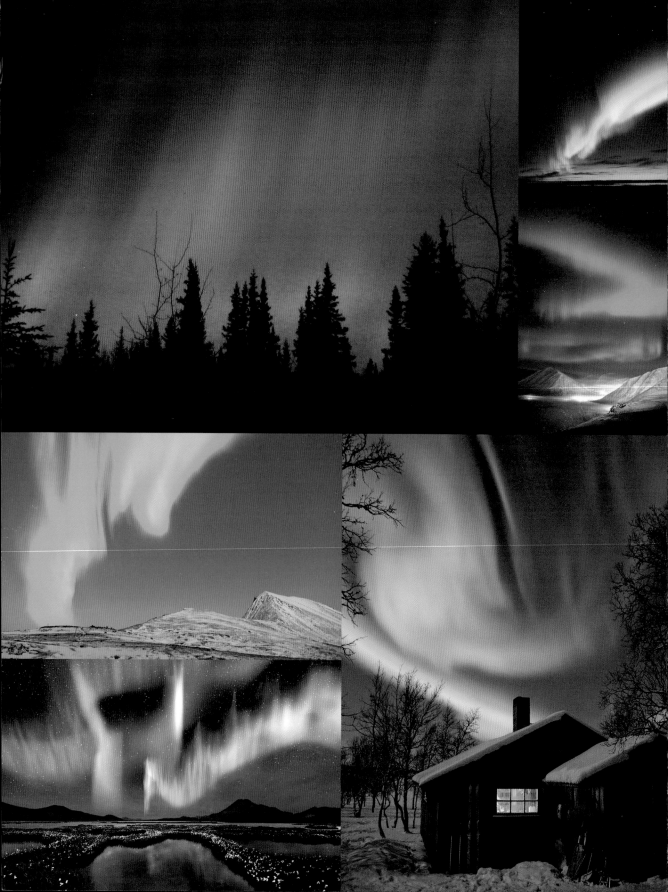

天際光影秀

到世界盡頭捕捉如夢似幻的景象

仰望天空

這是北歐諸神上演的迷幻音樂會現場嗎？錯了，這是北極光（同樣的極地現象出現在南極者，則稱為南極光）的驚人表演，也就是大氣中的地磁風暴所導致的色彩漩渦，足以照亮夜空。在一年當中較寒冷的幾個月內，盡可能靠近南極或北極，就最有可能目睹這種光。而且只要看得到，就可以拍得到。

您所需要的主要攝影裝備是廣角鏡頭、三腳架，以及備用電池（因為電池在低溫下會快速耗罄）。為了避免凍得發抖的手指碰撞到相機，最好使用快門線或無線快門。

燦爛的極光是拍攝主體，不過四周環境也很重要。構圖時，將一些固定不動的元素包含在前景中（例如小木屋、樹木）可作為視覺重心，並為這些神祕詭異的現象提供比例尺。也可以在水邊拍攝，捕捉極光的倒影。

將相機的白平衡設為自動或白晝，並以RAW檔拍攝，以便事後修正顏色。一開始可使用ISO 400、大光圈（例如f/4）及30秒的快門速度拍攝。您可以隨意嘗試，使用包圍曝光，並請牢記，較短的曝光時間會拍出較清晰的極光結構；而較長的曝光時間則會使極光模糊成一片光輝，並拍到更多前景。

技巧解析

[1] 查閱極光年曆　北極光與11年的太陽週期密切相關。在活動高峰的幾年間，可以比平常看到更多天空奇景，而且從距離極地比平常遠得多的地方就可看到。如需短期預測（例如三天），可向美國國家海洋暨大氣總署 National Oceanic and Atmospheric Administration 查詢，網址是：www.swpc.noaa.gov。

[2] 查地圖　極光現象發生在地球的磁極位置。觀察北極光的理想地點包括美國阿拉斯加、加拿大、瑞典及挪威。如果要在南極觀賞南極光，可前往澳洲、紐西蘭及南非等地的最南端。

[3] 遠離城鎮　盡可能遠離城鎮，避免光害。距離人工光源愈遠，天上的光芒就愈明亮。

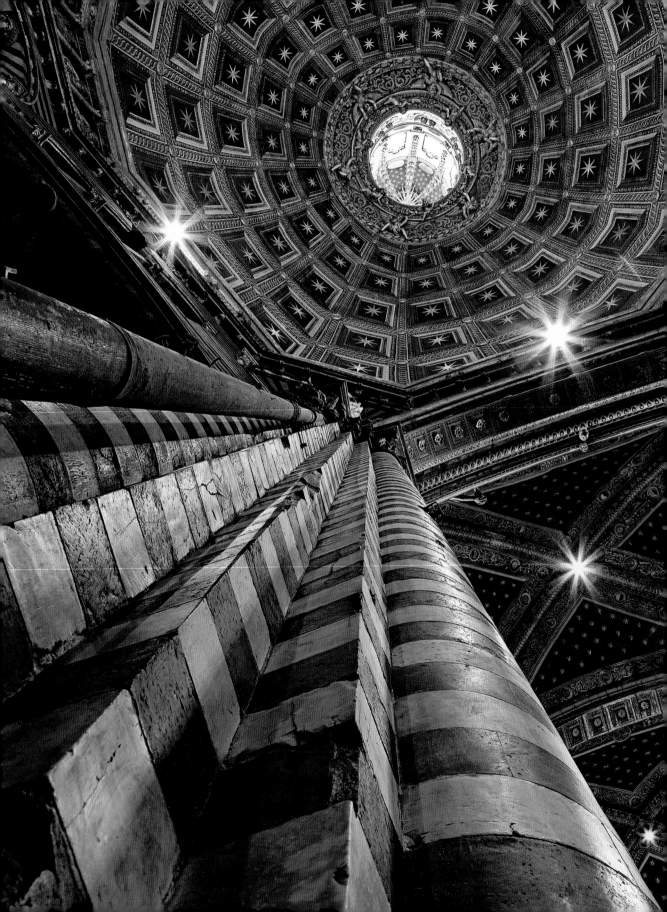

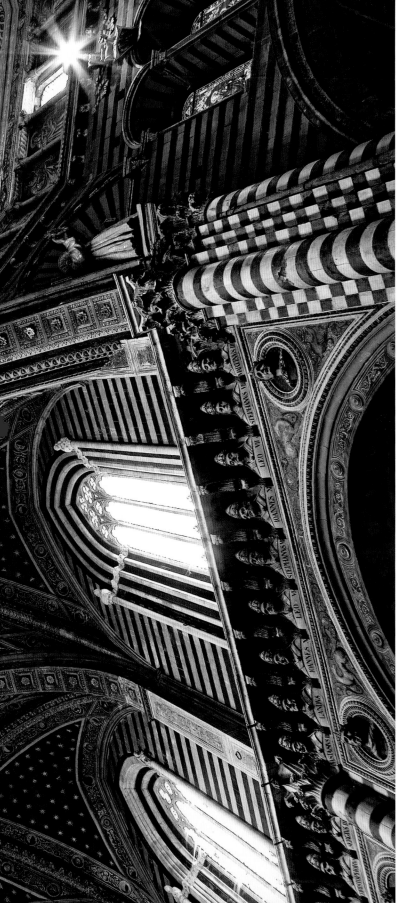

大型室內
空間之美

從精美工建築工藝
中尋求靈感

發現神性內在

拍攝圓屋頂建築的傳統方法是
將相機擺在圓心正下方，讓圓屋
頂充滿整個畫面。不過，從其他
角度拍攝也能拍出精采效果；例
如熊凱基在義大利西恩納大教
堂拍攝的這張作品。這張相片的
力量來自豐富的細節與前景直
衝天際的大柱子，綠白相間的條
紋加強了透視深度——幾乎讓
人看得頭暈目眩。

想要獲得類似效果，可以尋找
匯聚線、有趣角度，以及觸動心
靈的自然光。將白平衡設為白
晝，讓從窗戶進入的陽光保持
正常色調。小光圈可在光源四周
製造星芒效果，並使景深最長
以捕捉更多細節。

小光圈、昏暗的光線，加上使用
雜訊最少的ISO（80），會需要長
達5秒的曝光時間。然而，有些
公共空間禁止攜帶三腳架。因
此熊凱基將相機擺在椅子上，
並設定自拍計時器以避免按快
門所造成的振動。

海邊取景

廣角收納誘人美景

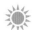
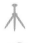

安排旅遊時間

前往海邊之前先查一下氣象報告。萬里無雲的大晴天也許很適合曬出古銅色肌膚,但並非拍照的必要條件。為了獲得豐富的色彩,請在天空至少有些鬆散雲層時拍攝,避免正午。天空有雲的話,可在傍晚捕捉到金黃色光芒,在天色微明時拍到靜謐的天藍,日出與日落時拍到壯麗的紅紫色調。

至於裝備,廣角鏡頭是拍攝絕妙風景的最佳利器。另外也要使用偏光鏡來減少反光與炫光。

組構海景

選擇一處可作為視覺重心的焦點(例如前跨頁中的海灘椅),並從它開始構圖。善用弧形的海岸與對角線。水平線要保持水平。畫面關鍵元素的安排,請遵循三分法。

思考你要如何呈現水的樣貌,是要捕捉衝擊的浪花以表現力量,還是抹平波浪與漣漪以強調舒緩人心的特性(右頁下);前者要用高速快門,後者則需要數分鐘長的快門。

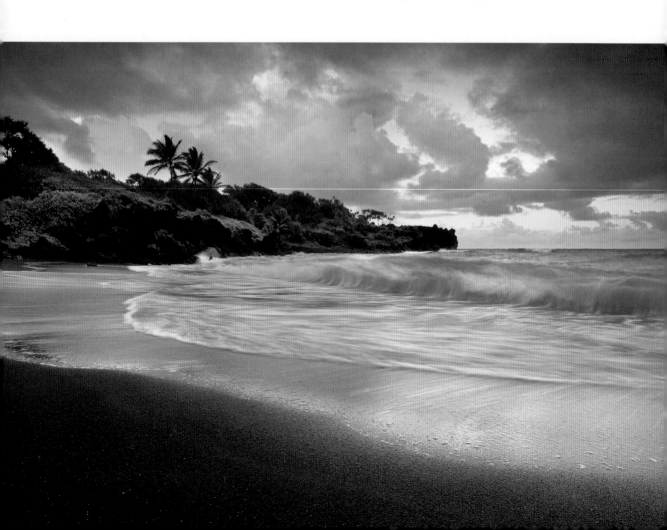

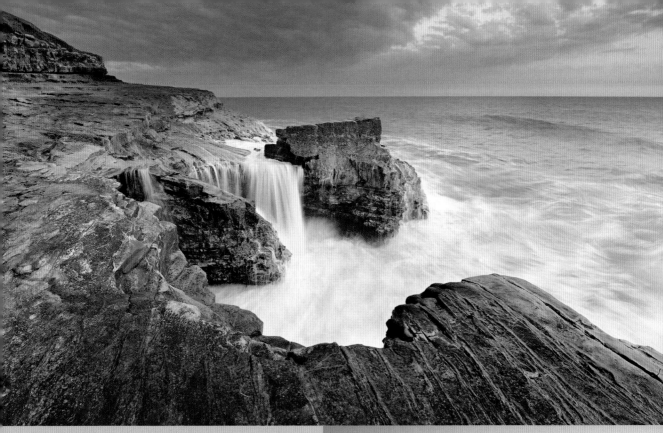

技巧解析

[1] 使用三腳架　對於所有類型的風景攝影，三腳架是構圖及保持水平的最佳利器（回家後務必記得徹底清潔三腳架）。

[2] 設定曝光值　日出與日落時分，對著天空測光，拍攝時可以拼命用包圍曝光（從過曝到過暗）。您必須拍攝大量的照片，才能夠從中選出最璀璨耀眼的色彩。

[3] 在天空與陸岸之間取得平衡　為了保留前景的細節，請使用漸層減光鏡，因為它可以使明亮的天空暗一點，同時使較暗的岩石與沙子獲得充分曝光。

[4] 捕捉最藍的藍　針對濃豔的天空與繽紛的海浪（例如左頁相片），請使用偏光鏡，並在清晨或黃昏時拍照；但不要在太陽已經落到水平線時拍攝，因為此時海水會太暗，而顯不出藍色。如果您用的是超廣角鏡頭，請注意：偏光鏡可能會在天空造成奇怪的暗紋。

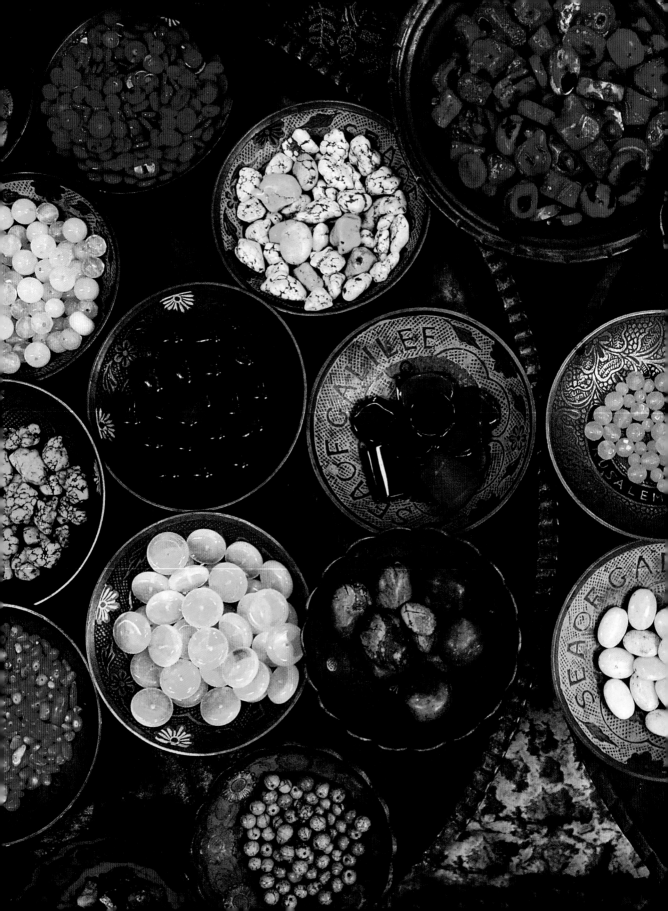

投身細節

盡情欣賞物品的豐富性,將影像濃縮成令人回味的元素

逼近色彩

許多由旅人拍攝的市場及其他商業場所相片(一大堆商品的中距離影像)都很類似,也都無法讓人留下深刻印象。若想超越平庸並捕捉市場的異國特色,就要深入細節。

迪納·戈爾斯坦(Dina Goldstein)拍攝的耶路撒冷市場相片之所以高人一等的原因何在?高度反差的色調與琳瑯滿目的各種紋理是很棒的部分。但真正讓所有元素整合起來的是規律與隨機之間的平衡,這樣的平衡創造出動態的視覺張力。由上方拍攝,讓相片變成一張由色彩、形狀與紋理構成、近乎抽象的習作。拍攝角度與集中的焦點將無關的環境資訊全部去除,但又保留了異國情調與令人興奮的感受。

不論是在摩洛哥的馬拉喀什(Marrakech)露天市集或您所居城鎮一隅的超級市場裡,都可以拍到這類相片。找找看環境中有哪些可創造出誘人影像或呈現當地氛圍的細節。從有趣的最佳視角拍攝它們,即可拍出水準遠超過一般快照的作品。

水面倒影

藉用景物反射，增添影像力道

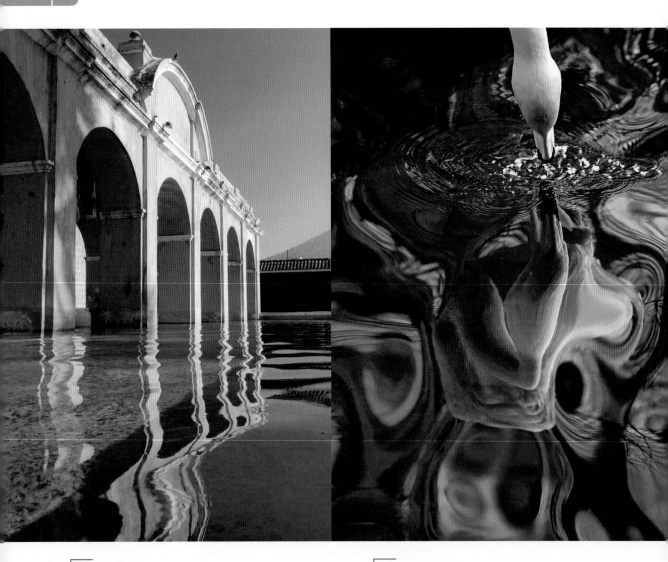

避免對稱

您可能會不由自主地使用置中式的構圖，以幾近二分法安排固體和水的交界面。請抗拒這個誘惑！相反地，要探索無法預期的構圖方式，例如馬特亞·米凱蘭傑利（Matea Michelangeli）拍攝的這張照片。拱門延伸到後方的消失點位於相片的三分之二位置，而影像下半部的建築物倒影則將它從固定引導到動態。攝影師也使用了偏光鏡來加強反射效果。

對焦在水中

動物園裡的這一頭紅鶴彎腰喝水時，米格爾安赫爾·狄阿勒巴（Miguel Angel de Arriba）迅速構圖並拍下水的漩渦漣漪，以及令人聯想起普奇（Pucci）印花布料的扭曲形狀。他在相片上半部只留下夠多的鳥頭作為記號，讓影像可以輕易理解，但相片其他部分則幾乎全是抽象的畫面。拍攝時用了閃光燈，以加強紅鶴的倒影。

之所以會有反射池的設計是有原因的：水池會使強烈影像的衝擊加倍。無論是波平如鏡的水面，或因微風或鳥類激起漣漪的水面、散布著石塊的水面，還是地上的積水，水的反射都能增加場景的視覺衝擊。

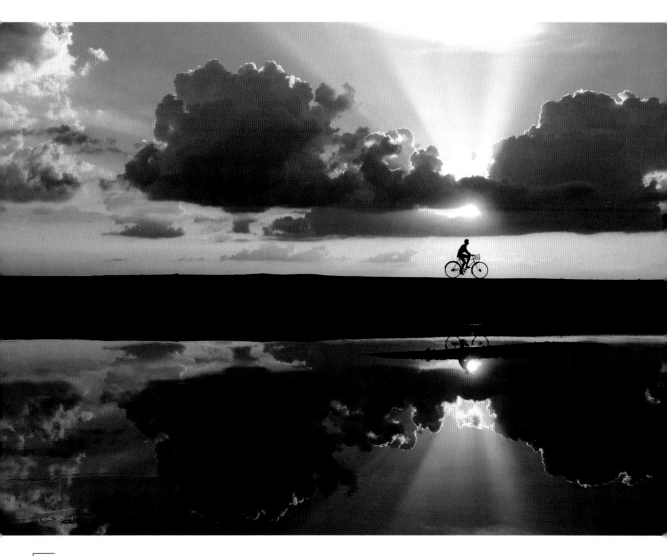

雙重夕陽

上圖是帕薩‧帕爾（Partha Pal）在印度西孟加拉州的季風季節拍攝的，此作品是規劃與耐心的成果。這張相片運用了平靜無波的倒影，將日落變成兩個。他在事前抵達拍攝位置，測量光線，並將相機對焦到適當距離，然後跪下來以水平高度取景。當他看到一個騎腳踏車的人路過時，他等待著，直到剪影前進到他要拍攝的位置為止。想在完美時刻捕捉到日落或日出倒影，您必須知道太陽落下或升起的確切位置（這樣的資訊通常可查得到）。提早數分鐘抵達現場勘景，選擇最動人的視角並構圖。若想拍到類似此相片的剪影，別想碰運氣，帶個朋友當模特兒吧。

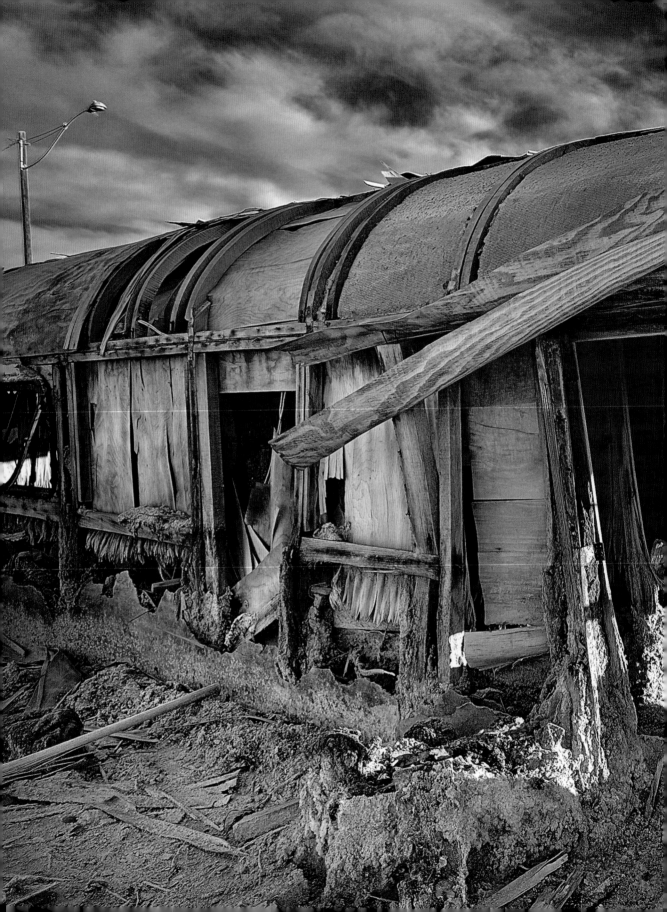

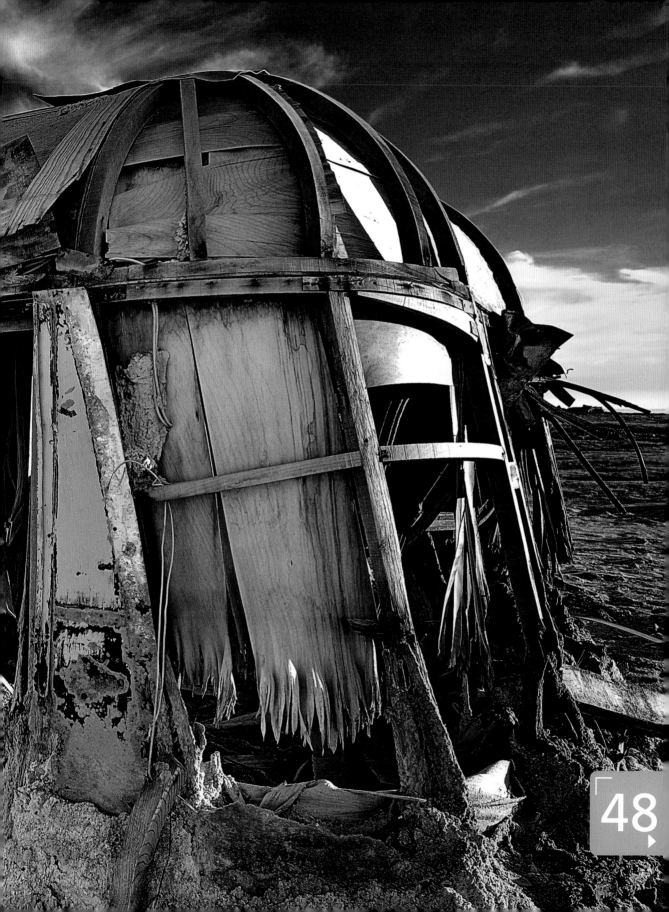

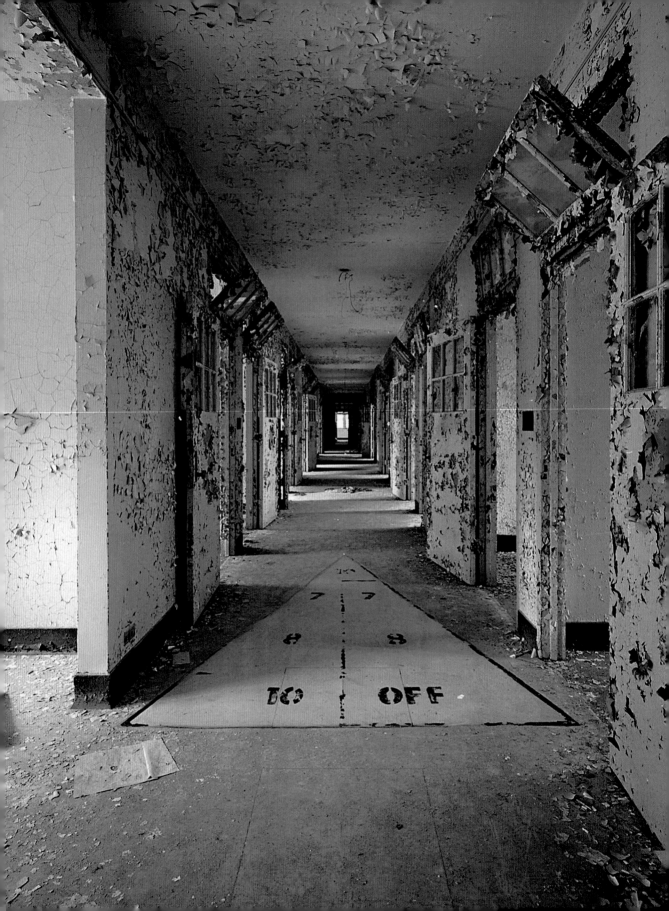

深入廢墟

到眾人卻步之處尋找靈感

技巧解析

[1] 維持畫面穩定　廢棄醫院或工廠裡,您可能需要利用昏暗的自然光,以長時間曝光捕捉剝落的油漆和破碎的牆面。使用水平儀時,三腳架可協助您保持建築物線條的平直。而且,由於三腳架會拖慢拍照節奏,因此會促使您更仔細思考構圖,而不是只是看到什麼就拍什麼。

[2] 使用廣角鏡頭拍攝　為了使相片傳達環境脈絡並引導觀看者進入場景中,您必須盡可能將空間納入畫面中。不過,要留意扭曲變形,尤其是邊角部分——您不會希望牆壁看起來向內傾斜(除非實際上是如此)。保持相機水平,不要向上或向下偏斜,這有助於使建築物保持方正。

[3] 保持場景原貌　為了尊重拍攝地點及未來的訪客,除了自己拍的相片之外,切勿帶走任何物品。

遠離熱鬧路線

騎腳踏車過來,這樣就不會有輛車子停在路邊讓人知道你在這裡。進入樹林數百步之後,您看到一排籬笆,打算翻過去。於是您將腳踏車藏在灌木叢中,背上背包徒步前進;背包裡塞滿攝影器材、手機、強力閃光燈和急救箱(以防萬一)。接著,您進入一棟關閉許久的廢棄建築物——這就是您要探險與拍照的地方。以上就是攝影師菲力普·比勒(Philip Buehler)前往美國紐澤西州灰石公園精神病院(Greystone Park Psychiatric Hospital)與阿爾夸(Alcoa)鋁工廠拍攝本節這些相片的情形。

廢棄建築的陰鬱魅力是難以抵擋的。攝影師協助保存與記錄這些地方,包括著名的古代廢墟,例如古羅馬廣場(Roman Forum)、美國加州沙頓海(Salton Sea)遺跡(前跨頁,由史帝夫·賓漢(Steve Bingham)所攝),以及許多荒蕪的現代城市建築等。

擅自闖入的行為提高了這類探險的刺激感,但您其實不一定要翻越柵欄,可以試著把圍牆拍進相片裡。如果決定不強調或不拍到障礙物,可以嘗試以手動對焦將焦點擺在柵欄後方遠處。如果該地點有管理員或警衛,請要求對方允許你拍照。請記住,許多歷史遺跡一年至少會開放數天給大眾參觀。

如果拍攝的是觀光客愛去的地方,例如希臘的雅典衛城或美國舊金山的惡魔島,就必須做些規劃,不要讓人群出現在畫面中,以免破壞了空曠寂寥的陰鬱氛圍;您可以提早抵達、待晚一點,或者在天氣惡劣時造訪。如果天氣晴朗,請用減光鏡減少進入鏡頭的光線,以便以較慢的快門速度拍照,因為只要快門簾維持開啟10秒鐘以上,遊客身影就會模糊成鬼影或完全消失。

水幕之美

拍攝瀑布的光影、動態和魔力

追逐瀑布

不論拍攝的是加拿大尼加拉瀑布，還是登山途中碰到的纖細小瀑布，瀑布可算是自然世界中最令人迷戀又浪漫的攝影主題之一。清晨或傍晚時分前往拍照，可避免炫光——因為當陽光以傾斜角度落下時，極可能在水霧上形成彩虹。

讓瀑布的外型決定該以水平或垂直方式構圖；這兩種方式分別會強調寬度及高度。如果可以安全抵達，通常最佳視角是從河流中央、隔著一段距離拍攝。不過，由於許多瀑布是位於狹窄的峽谷中，或所在位置讓您無法退得夠遠以拍到全景，此時就需要廣角鏡頭才能將想拍的景物都拍進去，就算您和瀑布之間沒有足夠的距離也行。構圖時，探索不同角度並尋找可同時帶到前景元素（例如花朵或蕨類）及中景地貌（例如岩石或樹木）的有利位置，以增加深度感。

呈現水流

開始拍攝瀑布時，可以選擇突顯飛濺的小水滴，也可以讓個別水流模糊成流動的霧狀緞帶，藉以改變拍攝效果。

如果要捕捉到水花從岩石上噴濺起來的動態畫面，請將快門設為1/500秒或更快。或者，如果要讓流水看起來像融成棉花糖般的水流，例如此處馬克‧亞達穆斯（Mark Adamus）的作品（這也是許多攝影師偏好的表現方式），請將相機架在三腳架上，並將快門速度設為1/2秒至5秒之間或更久，視水流速度而定。

減光鏡可協助減緩進入鏡頭的光線（晴天尤其實用），如此可補償拍攝此類畫面時必須使用的慢速快門。不斷實驗，直到拍出你理想中的瀑布景象為止。

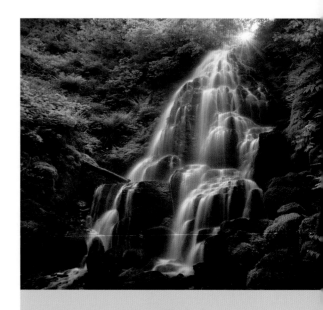

器材

三腳架 這是使用慢速快門最重要的配備，也是為了拍出柔順的水流緞帶所不可或缺的。

廣角鏡頭 使用此類鏡頭，就算無法退得夠遠，也能夠捕捉到整個畫面（包括呈現深度感所必要的前景元素）。

偏光鏡 如同其他拍攝溪川湖海時的狀況一樣，這種濾鏡可以減少炫光。

減光鏡 可減少鏡頭的進光量，讓你使用更慢的快門速度。

防雨裝備 使用防雨罩蓋住相機加以保護，防止水花與霧氣侵害；您自己也可以考慮帶件雨衣。

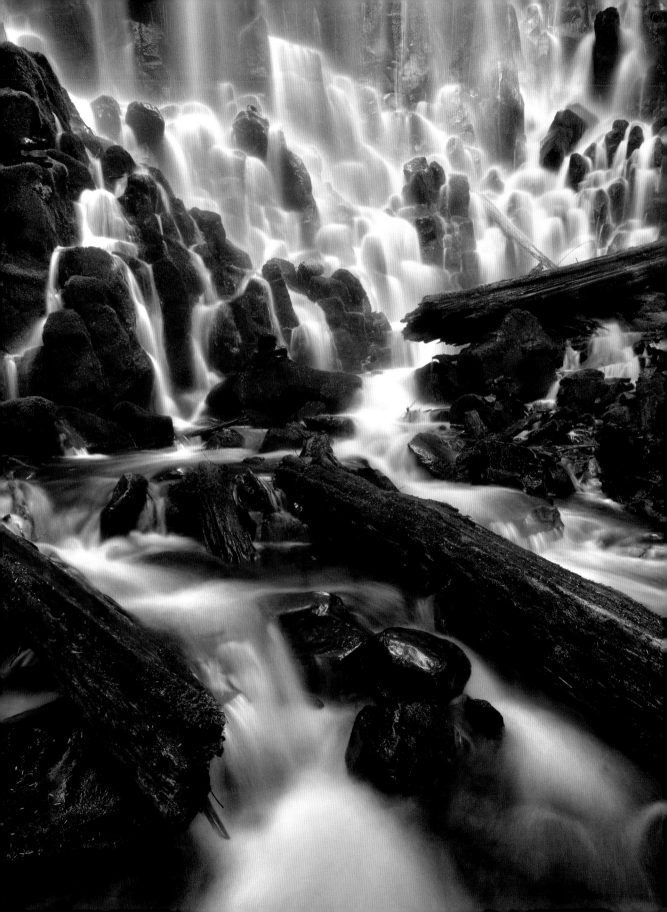

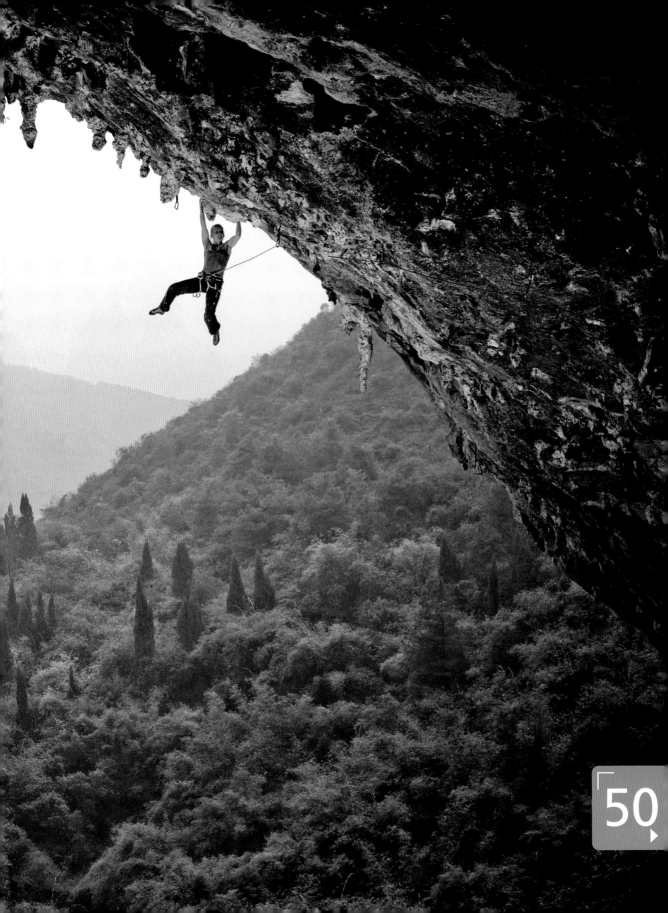

50 捕捉戶外運動

強調主體在野地裡的拼鬥精神

讓主體明亮

拍攝某人吊掛在岩石或懸崖上擺盪時,他們敏捷的姿勢與令人膽顫心驚的周遭地形同等重要。如果兩者都要捕捉到,就必須使用外接閃光燈——例如提姆·肯普在拍攝這些攀岩者時所做的一樣,前跨頁中艾蜜麗·哈靈頓 (Emily Harrington) 在中國廣西省月亮山所拍攝的撼人作品亦是如此。當您要照亮諸如花朵和大圓石等前景物件或賦予動物眼神光時,離機閃燈也很方便。使用照明的另一個好處是可讓您設定更快的快門速度,使主體保持銳利。不過,使用閃燈的手法要很巧妙,一方

面要突顯關鍵元素,另方面則不要蓋過環境光而使自然景物看似舞台布景。測光時,將閃光燈出力調小一點,不要超過自然光一格以上。如果閃光燈造成陰影,請用較弱的光照射該陰影 (補光) 使其消除。如果拍攝地點非常偏遠,就不要帶頻閃燈和電池包,只要帶著小型外接閃光燈組、閃光燈架及無線閃光燈觸發器就好。反光板也可以補充光線,而不會讓您的負擔太過沉重。

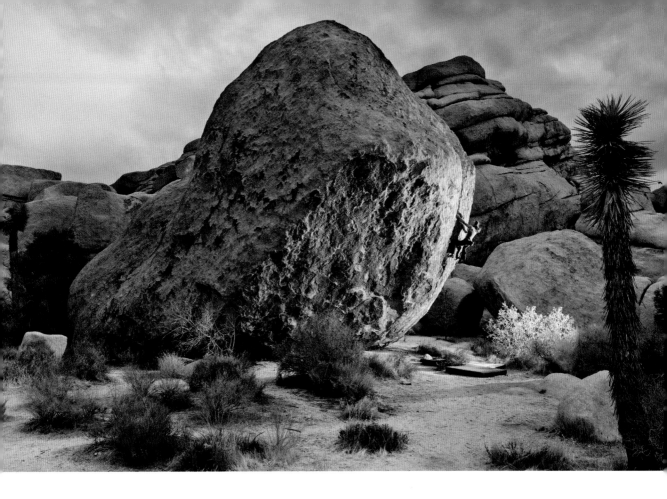

技巧解析

[1] 找到適切位置　為了賦予相片深度,別忘了尋找背景與前景中的有趣形狀。

[2] 架好主要閃燈的位置　將閃光燈架在可強調動作的地方,例如肯普所做的:他在一個架子上架了兩具閃光燈(A),位置在相機右側低一點的地方,剛好在畫面之外。

[3] 架好補光照明　肯普在另一個架子上也架了兩具閃光燈(B),位置在左側低一點的地方,對準峭壁。他將這兩個閃光燈輸出設為一半,並將照明範圍設到最廣。

[4] 與現場光線協調　測量背景光線,並設定閃光燈使其與自然光協調。使用手動模式以便對曝光取得更多控制,並且要確保不要超過相機的閃燈同步速度;如果超過,會使某部分的畫面變暗。

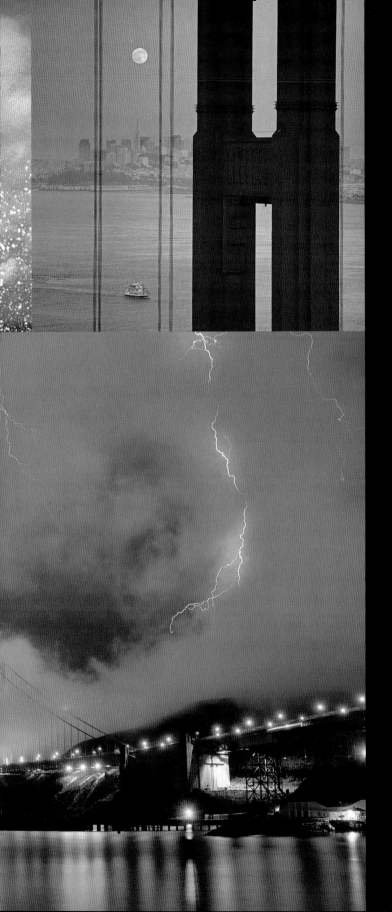

重新發現
不平凡

用出人意表的方式重新
詮釋熟悉的主題

不只是金門大橋

每個人拍攝經典的建築、紀念碑
或風景時都能拍到好照片；這些地
方之所以具有代表性，就是因為它
們本身就有很強的視覺震撼力。但
是，對於像舊金山金門大橋這樣熟
悉的景色，要怎麼拍攝，才能傳達
獨一無二的視野？

您可以將本節這些相片當作靈感來
源，發展出屬於您自己在拍攝不朽
建築時的招數。用不尋常的角度呈
現，或是在充滿戲劇效果的天氣下
拍攝。或者，為景色增添新的元素，
例如經過的飛機或破碎的浪花。

要在特殊活動或現象期間拍攝紀
念建築需事先規劃。您可以學學
艾德‧克拉特（Ed Callaert）的拍
法，如右上方相片所示，他希望捕
捉到落日時分上升的滿月，而且位
置剛好與橋樑及「環美金字塔」
（Transamerica Pyramid）大樓對齊。
月亮來到這個位置的頻率一年只
有一次。當天傍晚，他將三腳架架
在正確位置以捕捉該景象（渡輪的
出現是意外收穫）。這樣拍太難了
嗎？的確很難，但是，您並不是一般
觀光客，您是旅遊攝影師啊！

52 動物園的近距離體驗

不必到非洲，也能拍到野生動物肖像照

仿效專業攝影師

野生動物攝影師不一定都是到動物的自然棲地去拍照。要近拍肖像照，或是表現動物被關在牢籠裡的淒苦狀態時，許多專業攝影師會前往動物園拍攝。如果想拍到像本節相片這般扣人心弦的影像，您必須遵循他們最重要的準則：仔細規劃，而且不要帶家人同行。

時機很重要。盡量避開假期人潮和戶外教學的師生。請記住，動物在清晨時通常最有活力，而且每隻動物在餵食時間都會神采奕奕。在交配季節拍攝動物，可以拍到戲劇化的行為、最雄偉的鹿角、最鮮豔奪目的羽毛。然後，也可以在小動物出生後再度造訪，拍攝骨肉情深的家庭肖像照。

只選幾種想拍的展示區或動物，每一種都花幾個鐘頭好好拍攝。動物園裡有許多動物會重複走相同的路徑，這可讓您有機會預先設想要怎麼拍，並思索光線問題。避免拍攝看似無聊又無精打采的動物，不然就甩動鑰匙吸引他們注意。如果想讓相片看起來彷彿是在野外拍的，就要把鏡頭推近，或者是選擇有優美自然光源的展示區及布置得最有真實感的棲地。

技巧解析

[1] **備妥一整天的裝備** 攜帶DSLR及備用電池,加上望遠鏡頭(至少300mm)、中距離變焦鏡頭,以及廣角鏡頭(雖然這是最不可能用到的,但還是要帶著)。此外,還要帶三腳架、橡膠遮光罩(及拭鏡布)以便將鏡頭頂著玻璃牆,帶著增距鏡以獲得額外的鏡頭範圍,最後記得帶閃光燈。

[2] **設定相機** 使用連拍模式及最高連拍速度,捕捉瞬間臉部表情和肢體語言。除非光線非常亮,否則請固定使用ISO 400以便取得較快的快門速度。另外,使用適當的大光圈,有助於運用淺景深把會洩漏動物園細節的事物模糊掉。

[3] **對焦在眼睛上** 正如拍攝任何類型的肖像照一樣,眼睛是主體最重要的特色。只要運用巧妙又不驚擾動物,閃光燈可添加眼神光,對於保留生命力的感覺很有用。

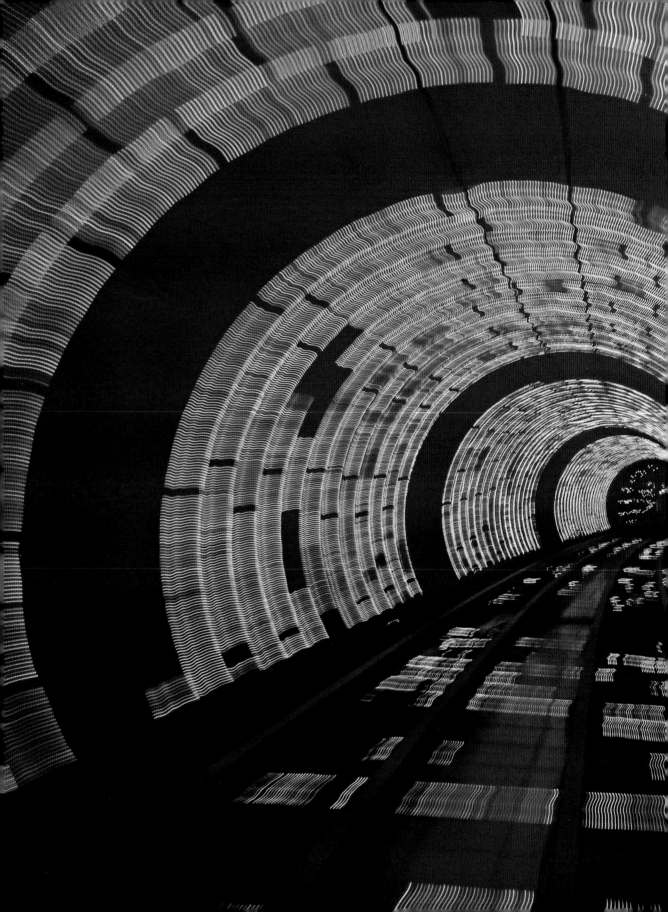

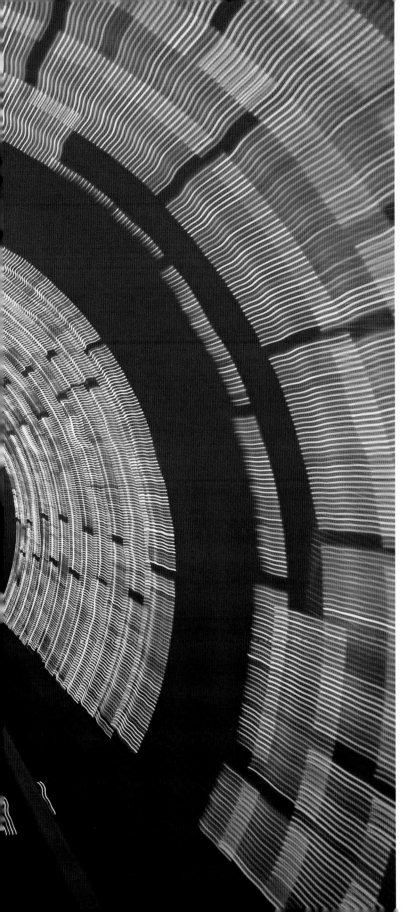

隧道景觀

除了洞口光線，隧道還
有許多別的畫面可以拍

進入漩渦

不論是相片或影片，同心半圓
與一道道光線條紋都會引導您
深入畫面，隨著光線匯聚而感
受到動感並獲得動力。隧道也
是捕捉這類強有力效果的最佳
地點。

在上海的通勤列車裡，羅威爾·
格拉各達（Lowell Grageda）的
這張照片就成功駕馭了這種力
量。他用廣角鏡頭將隧道的寬
度完整納入畫面中，同時藉由
長時間曝光（1/3秒），在列車飛
馳而過時，把一排排的拱形燈
光轉變成條紋狀。畫面因為缺
少對稱性，而加強了衝擊力道。

想拍到同樣的效果，不一定非得
在黑暗隧道中、從移動的交通
工具上拍攝不可。走路的話，可
以將相機架在三腳架上，開啟
快門簾一分鐘以上，然後用手
電筒描繪出隧道牆面與頂篷的
弧形。其實連隧道都不需要。不
管到哪裡，都可以探索長拱形
空間的構圖可能性：機場空橋、
購物中心手扶梯，甚至是公園
裡的林蔭走道。

夜生活巡禮

用現場忠實呈現夜生活原貌

追逐光輝

我們為什麼特別喜歡約在某個地方聊天廝混？很可能是喜歡那裡的氣氛。不論是高貴優雅或平凡庸俗，氛圍都是各種元素（例如色彩與紋理）經過周密思慮（或亂得很迷人）的組合結果。而且，由於最重要的元素是照明，因此當您要拍攝該場所的感覺時，就必須利用現場的光線。

善用低光源

想拍攝能反映酒吧或餐廳真實氣氛的相片，請尋找不尋常的視角，每一張都實驗看看，並關閉閃光燈。僅以現場光拍照，可能必須用慢速快門、把大光圈開大，或設定高ISO提高感光度。如果真的非常暗，甚至必須同時採用這三個方式。

除了要考量光線之外，還有其他元素應該在照片

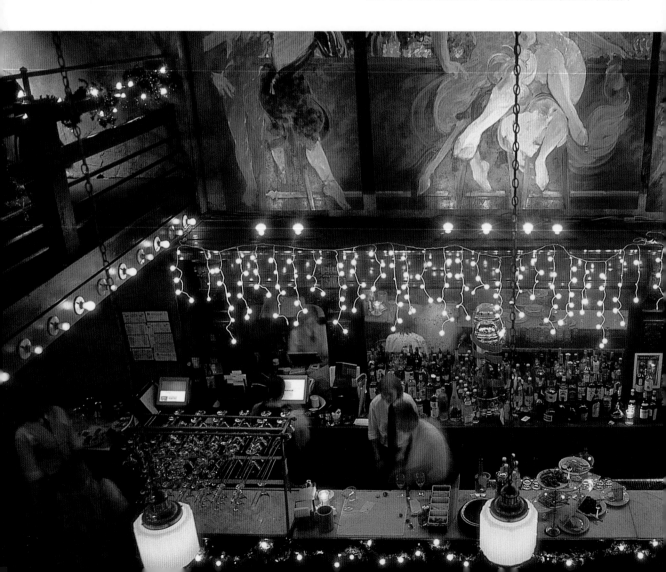

上強調。如果您的目標是捕捉人的面孔，就要適度使用快速快門（至少1/60秒）。但是這樣會犧牲景深，而且因為必須使用高ISO，陰影部分可能會出現顆粒或其他雜訊。

如果想要獲得較深的景深，快門就必須開得夠久而使動作模糊。其效果可以是動感的，如下圖所示；也可以是靈異的，例如右圖中彷彿鬼魅飄盪的人影。

混合光源很難處理，尤其是同時有陽光與電燈時更是如此。一開始可將相機的白平衡設為自動。如果拍出來的結果太黃，就把設定改成鎢絲燈；如果偏冷或藍，則設為陰天甚至晴天，以獲得較暖的色調。

技巧解析

[1] 平衡亮處與暗處　為了保留有助於烘托有氣氛的暗處，可以稍微曝光不足（透過手動設定或使用曝光補償）。

[2] 穩固支撐相機　使用可彎曲式或桌上型三腳架。沒有三腳架時也可以將相機擺在椅子或吧台上放穩。如果是手持相機，可將手臂緊靠著欄杆或桌緣支撐。

[3] 掌握雜訊技巧　提高相機感光度，但不要高到雜訊會造成困擾的程度。每一種相機機型出現擾人雜訊的最高ISO值各不相同，因此您應該充分認識自己的相機，以及您對雜訊的容忍度。

[4] 根據主題使用適當的曝光值　如果相片主題著重於現場環境，並要將人影變成鬼影，請使用小光圈（f/8或f/11）並拉長快門速度（約5秒）。如果是拍攝肖像照或近拍食物或飲料，則使用快速快門與大光圈。使用光圈優先或快門優先模式時，相機的測光表會自動權衡曝光。有需要微調處再自行使用曝光補償。

[5] 手動對焦　在昏暗光線中，相機的自動對焦功能可能無法鎖定對焦點。如果發生這樣的情況，請將鏡頭切換成手動模式並以肉眼對焦。如果要使手動對焦更容易，可以使用LCD的即時預覽功能，因為此功能會放大畫面中的細節，便於對焦。

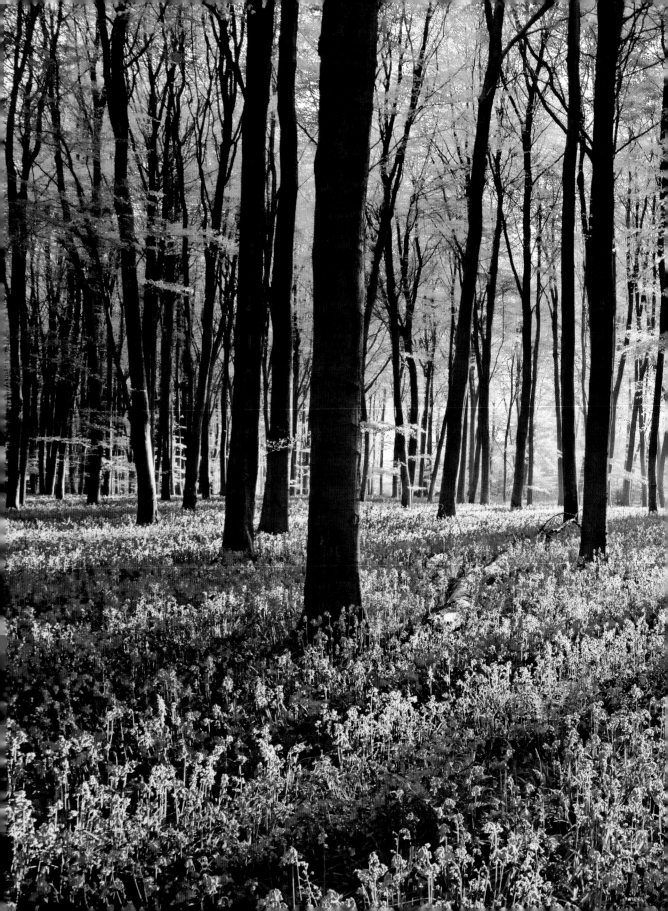

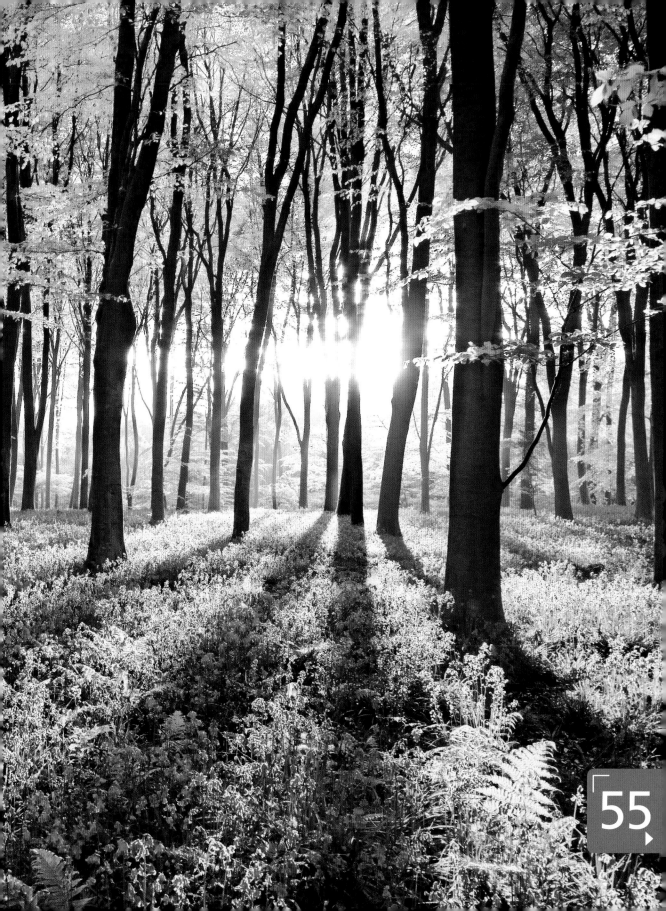

見樹又見林

全心擁抱芬多精

探索自然界的魔力

為什麼許多童話故事都在森林深處展開？或許就跟森林可拍出精采相片的理由一樣。斑斑光點及陰影帶著神祕，銀色光澤的春天樹梢與色彩鮮豔的秋天樹葉有令人驚異之美，而光禿禿的樹枝和多節瘤的樹根則令人感到悲涼。用相機拉近，您會發現每一棵樹都有富有個性的獨特細部紋理。如果拉遠，則會看到森林的動人樣態與綿延色彩。一旦您開始拍樹林，可能會從此欲罷不能。

在樹林裡拍照絕非易事。當然，拍攝可能性似乎是無窮無盡，但您往往會發現自己受限於侷促的空間，還要面對困難重重的光線——或缺乏光線。此外，逆光也會導致色散，而在亮部與暗部對比的邊緣出現扭曲的色帶，在細微的細節區域也會有其他成像古怪之處。不過，這些問題都有避免之道，讓您得以捕捉森林的寧靜魔力。

首先，請謹慎思考有效的自然光。每一座森林在一天中都有光線最佳的時刻，而且依樹木與樹葉密度差異而有所不同。有時，例如左頁相片，明亮的斜射陽光是拍出佳作的光線，可強調樹木與岩石之間的紋理對比並照亮樹葉的細膩色調。要避免陽光照射到鏡頭時所產生的炫光，可以將三腳架安置在陰影下，並且一律使用遮光罩。

要把天氣因素考慮進去，並且善加利用。陰天勻稱的光線，隨時皆適合拍照，也更容易探索樹皮與苔蘚的細部，而且顏色不僅柔和，更能從雲或霧的灰矇矇背景中突顯出來。在風大的天氣下，可使用長時間曝光，使搖晃的樹枝變成印象派的色塊。

留意陰影的方向，並思考如何將它們納入構圖中，例如大衛‧克拉普（David Clapp）在前跨頁中的春季景色。強烈的對角陰影使這幅相片的力量增強到無邊無際。

暖化場景

綠色樹冠可以強調景色中的冷色調並增添藍色調。如果要抵銷這種效果，請將相機白平衡設為陰天。此外設定曝光值可稍微偏亮一點以展現陰影，必要時讓亮部爆掉一些也沒關係。為了維持低ISO與小光圈，您很可能需要慢速快門，例如1/15秒或更慢。

在困難重重的光線條件下，為了提高成功機率，請使用包圍曝光來拍攝——亦即以不同曝光值拍攝同一個畫面。您也可以嘗試使用高動態範圍（HDR）成像（此功能會將多張不同曝光值的照片結合成所有元素皆獲得適當曝光的單一相片）；不論是透過相機內建設定，或使用軟體結合包圍曝光的相片皆可。HDR可讓您的相片擁有更寬廣的色階範圍，只要動動靈巧的手即可做到。

器材

三腳架　您必須維持相機穩固，以便進行長時間曝光與包圍曝光。而且，如果遇到瀑布或溪流，三腳架對於拍攝流水也很方便。

完整焦段的鏡頭　使用廣角鏡頭捕捉大景（但要留意邊角變形，這對樹木之類的垂直物體會更顯著）。長焦望遠鏡頭可把森林裡的圖案、形狀及顏色獨立出來。另外也要帶著微距鏡頭，以便近拍樹皮、地衣、野花及其他小東西。

偏光鏡　到森林拍照一定要帶偏光鏡。大晴天時，偏光鏡可以減少綠葉上的炫光並使天空的藍色加深。

盡收眼底

用魚眼鏡頭創造大膽的扭曲影像

扭曲現實

本節中異常寬廣及凸面鏡的影像都是使用魚眼鏡頭拍攝的。這些特殊的光學效果提供了180度的超誇張廣角視野，以及適量的桶狀變形，也就是畫面邊緣有趣的弧形線條。

魚眼鏡頭可提供極端寬廣的視野，自然成為捕捉大空間的最佳選擇。而且魚眼造成的變形也為建築攝影注入了新的花樣，正如本節相片所呈現的。不過，如果您希望獲得沒有變形的寬廣視野，就必須退到離主體夠遠的距離、確定前景中沒有垂直線，並將水平線擺在畫面的正中央。如此即可獲得絕對筆直，也非常寬廣的景物照。

至於桌上靜物攝影，魚眼鏡頭可創造出很酷炫的近拍照，因為當物體距離鏡頭愈近，魚眼鏡頭誇大物體尺寸的效果就愈大。而且您真的可以靠的非常近；有些魚眼鏡頭甚至只要幾公釐的距離就可拍出銳利影像。如果用這麼近的程度拍攝大教堂滴水嘴獸，整個畫面就幾乎被鼻子和牙齒占滿了，而形成顯然可以變成卡通影像的效果。

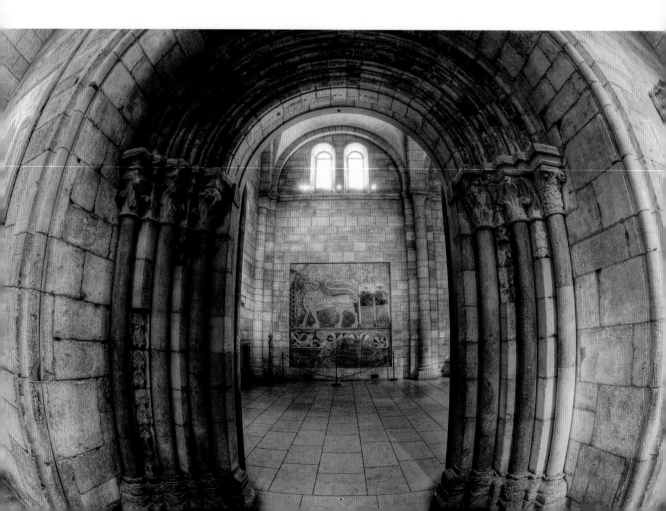

技巧解析

[1] **選擇正確的鏡頭**　要獲得圓形影像，請使用環形魚眼鏡頭。不過務必確定將DSLR的感光元件尺寸列入考量。如果您的相機具備的是較小的APS-C尺寸感光元件，那麼全片幅專用的環形魚眼所拍攝的影像就會被裁切成矩形。如果您要拍的是矩形影像，可使用所謂的全景（或對角）魚眼鏡頭，這種鏡頭適用於各種DSLR。

[2] **降低拍攝角度**　藉著誇大前景，您可將高聳屹立的主體變得更大，而且地面會呈現令人不安的凹面。

[3] **中央部分保持正方**　場景中愈靠近中心的元素，變形程度愈少。請使用這個空間讓觀賞者的眼睛有休息的機會，或用來清楚顯示重要的元素。

[4] **遠離人群**　遠距離的人物看起來還好，但是魚眼鏡頭的人物近拍並不討人喜歡。

[5] **身體往前靠**　每次使用魚眼鏡頭時都要檢查畫面下方，因為視野角度非常廣，您很可能會拍到自己的腳！

乘風破浪
沒有衝浪板也能盡情追浪

拍攝氣勢磅礡的海浪

 若要捕捉拍岸的浪花，您最佳（也最安全）的位置是在海灘上。如果有深入海中的岩石或防波堤，就設法到哪裡去，如此才能以與浪垂直的角度拍攝，捕捉到海浪的完整形狀。

 使用望遠鏡頭可讓您更逼近海浪。而且長焦距會壓縮背景中遙遠元素之間的視覺距離並縮小景深，創造出失焦的背景，將澎湃的海浪拍得銳利又清楚。

另有其他強調海浪的訣竅：把三腳架放低，靠近地面，誇大海浪的高度。利用清晨或傍晚時的強烈側面光，藉著陽光穿透海浪使其發亮。在海浪到達最高點時加以凝結，至少要用1/250秒的快門速度拍攝。偏光鏡有助於消除水的炫光。鏡頭要加上UV保護鏡，整台相機都罩上防雨罩以保護器材，免得沾上有腐蝕性的鹽水與海沙。最後，徹底清潔三腳架，然後才收起來。

想要拍攝呈現海洋神奇力量的相片，您當然不一定要搞得全身濕答答。但是，為了讓看您照片的人能深入洶湧波濤之中，您就得冒險一試，而且必須隨身帶著相機。

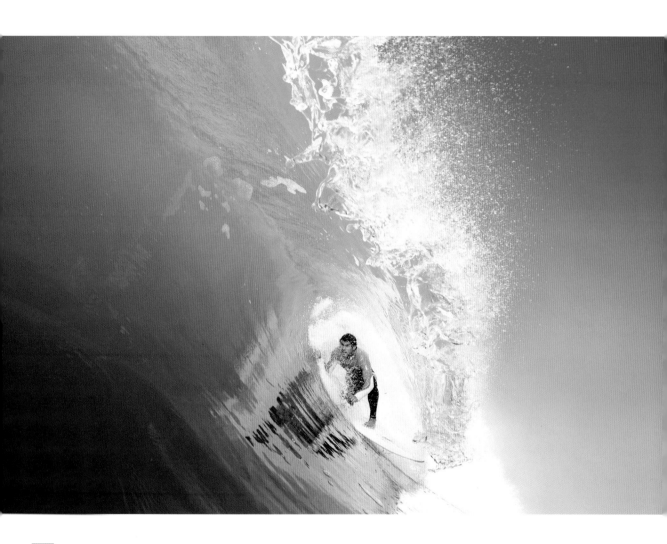

深入巨浪隧道

如果想拍出深入浪桶中的殺手級相片，您和您的相機必須一起下海，因此，您需要防水多功能相機或將DSLR及鏡頭裝在潛水殼中。下水之前，使用跟衝浪手用來拴住衝浪板一樣類型的腕帶，將器材栓在身上，因為萬一遭到海浪痛擊，幾乎可以肯定您是抓不住相機的。

拍照時，使用超廣角鏡頭（甚至是魚眼鏡頭），讓奔騰而來的巨浪填滿取景框，並將相機維持在接近吃水線的地方。這樣的技巧不僅可讓您捕捉到衝浪手飆浪的整個肢體語言，也是讓太小而難以衝浪的浪管看起來很雄偉的好方法，可以誇大視覺衝擊。

任何複雜的拍攝場景都一樣，經驗是最佳導師。當你愈了解衝浪以及你要拍攝的那段海岸線的海浪特性，而且練習得愈多，就愈容易同時捕捉到衝浪手與海浪皆在頂峰的時刻。

城市的萬種風情

拍出日夜皆美的城市景觀

走進地鐵脈動

城市為攝影師提供了各式各樣眼花撩亂的現代景致:從開心的、現實的,到詭異的,無所不包。挑選主體並構圖時,不論拍攝對象的是都會美景——例如亞歷克斯‧弗拉德金(Alex Fradkin)在前頁高聳消失於霧中的建築物作品,以及傑‧范恩(Jay Fine)拍攝的窗前人物剪影—或是城市生活的陰暗面,請對焦在吸引您目光的事物上。不論您有何特定觀點,當您開始拍攝都市風情攝影的典型元素時,有些訣竅應牢記在心:震撼人心的建築、明亮的燈光,以及巨大建築與渺小人類之間的對比。

挑選地點與時間

與風景攝影一樣,請避免在日正當中時拍照,因為此時的顏色會變淡、樣式變得不明顯。清晨與傍晚時的斜射陽光會加強結構紋理、突顯雕塑與繪畫細節及建築物材質。試試看將相機對準各種細節,例如水泥人行道中閃閃發光的雲母片,或是窗台邊的陰影。如果您比較喜歡拍全景勝過細節,可以從橋上、屋頂或高樓大廈觀景台上拍攝。

善用直式構圖

由於我們大多數時間都花在注意街上發生的事情,而忘了往上看,因此捕捉垂直畫面的相片會帶來意想不到的效果。將相機旋轉90度,可讓您強調摩天大樓的高度,呈現出從最底下的排水溝向上延伸到閣樓的一連串變化。

夜間重遊舊地

試試在黃昏時拍照,尤其是雨後:潮濕的街道會反射色彩繽紛的燈光,為相片增添更多生命力。而當太陽落到地平線以下之後,城市就由各種燈光接手照亮妝點。

拍攝陰暗空間或朦朧的城市燈火時,必須想辦法穩住相機,以便在微弱光源下行長時間曝光。如果因為空間限制而無法架設三腳架,可以試著將相機夾在欄杆上、擺在台子上,或安裝可彎曲式三腳架並纏抓住路燈或旗桿——這就是弗拉德金拍攝霧中摩天樓的方法。如果上述方法都不可行,請啟動相機或鏡頭上的影像穩定系統。菲力普‧萊恩就是用這個方法,儘管有微弱的陽光,但仍以1/15秒快門手持拍攝德國柏林的一處樓梯井(前跨頁)。

技巧解析

[1]選擇方向　想拍到白色光紋,要面對車頭燈;要拍紅色光紋,則要面對車尾燈。站在想拍的場景上方,可避免光線直射鏡頭。

[2]支撐相機　使用三腳架或非常穩固的可彎折支架(可用來抓住欄杆)。

[3]設定小光圈　將光圈盡量保持在鏡頭最小光圈附近,可捕捉到都會燈光的星芒,並可拉長快門時間。

[4]實驗不同快門速度　快門簾應開啟幾秒,取決於現場車流的速度、您希望車輛移動多遠,以及環境光有多亮。您要設定的快門速度可能介於4至30秒之間。

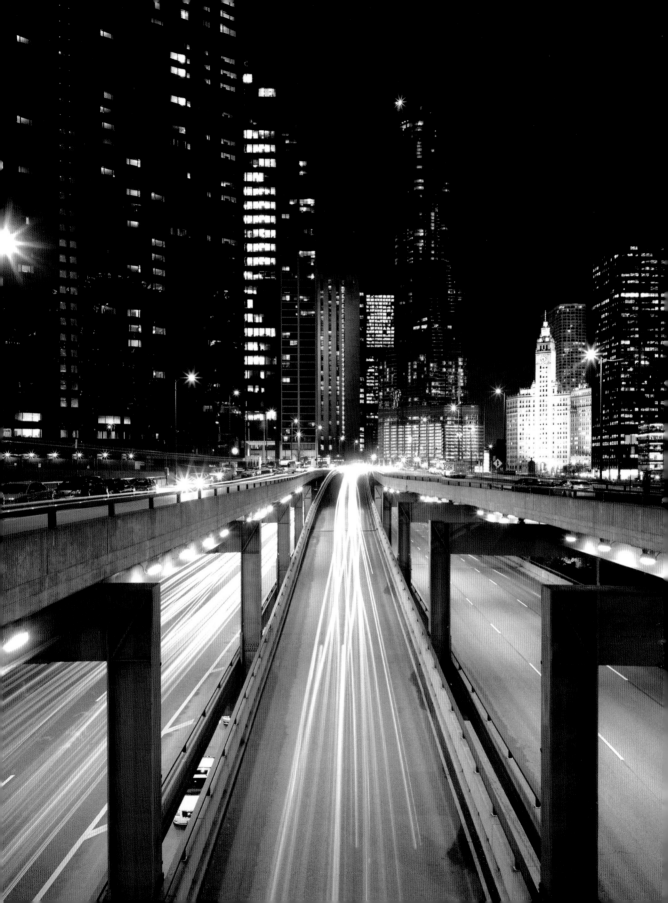

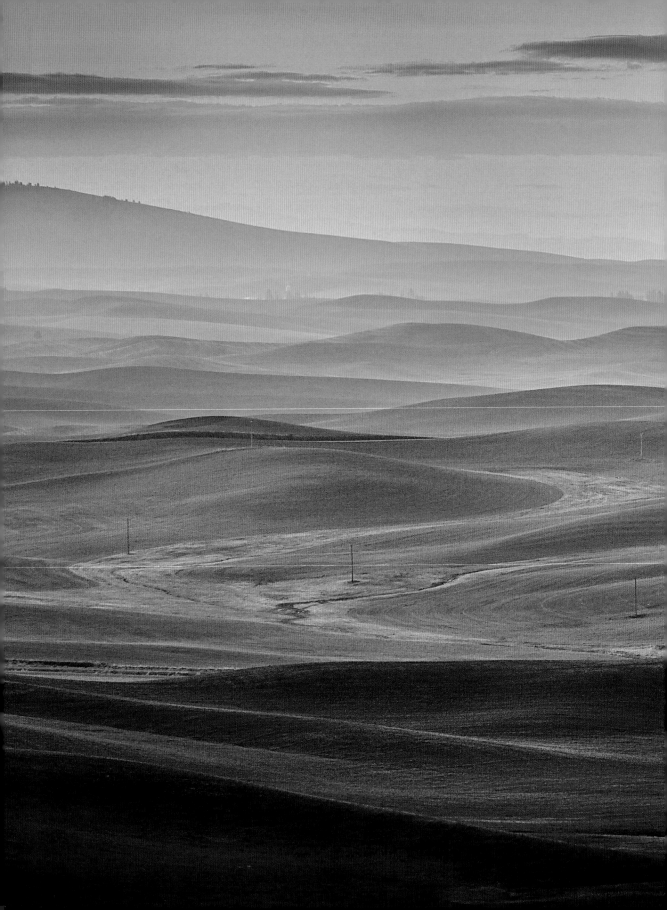

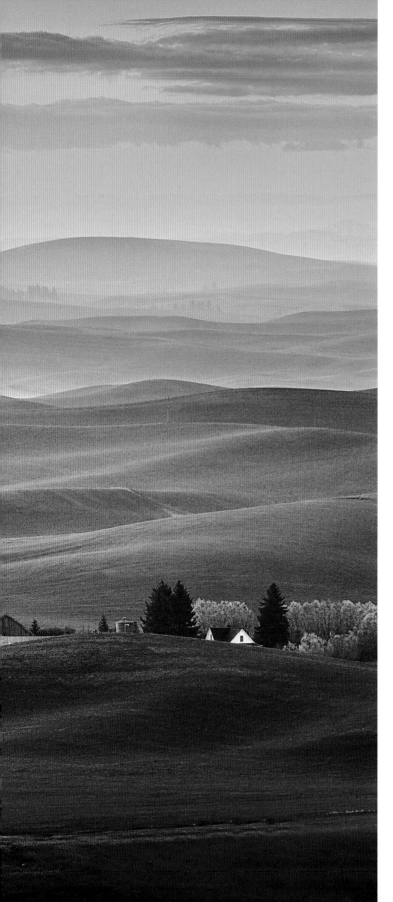

拍出無懈可擊的畫面

運用正統構圖捕捉魔幻
時刻光線下的景物

沒有什麼規則是神聖不可侵犯的；
尤其是攝影規則。不過,有時遵循
規則卻可以造就出絕美的作品,就
像奇普‧菲利普(Chip Phillips)在美
國華盛頓州帕盧斯(Palouse)地區
斯特普托山(Steptoe Butte)拍的這
幀完美的黎明景色一樣。

照片上丘陵起伏的美景展現了三
分法的威力。畫面的上方三分之
一是天空,中間三分之一則是粉
色調的地面,而下方三分之一則
是深綠色的前景,穩住了整個構
圖。畫面中吸引視覺焦點的農舍,
位置約在相片的下方三分之一和
右側三分之一的交點上。

想讓風景照看起來具有動態感,訣
竅就是將道路或山脊的蜿蜒線條
納入畫面中,引導視線穿透整個影
像。另外,菲利普拍這張照片時使
用了一些工具:三腳架、廣角鏡,以
及漸層減光鏡,用來平衡明亮的天
空和比較暗的前景。如果你也使用
跟他一樣的工具,那麼拍出優異照
片的運氣將會大大增加。

趕上魔幻時刻

拍攝薄暮和黎明時刻的天際線

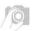

展現城市微光

大多數時候，我們見到的都是城市燈火與黑暗夜空的明顯對比。但是，半夜並不是拍攝都市燈光的最佳時刻，因為完全黑暗的天空會使相片平面化並喪失細節。相反地，在黎明天光與暮色微光的襯托之下，天際線往往能夠呈現最美的景色。即使是像「時代廣場」或「拉斯維加斯大道」這樣色彩繽紛的地方，在斑紋粉彩畫或天鵝絨般深藍色的背景幕烘托下，會顯得更耀眼奪目，因為細微色彩會為您的相片增添深度感。

請看左頁中法蘭克梅爾（Frank Melchior）拍攝的美國西雅圖「太空針塔」（Space Needle）。這張精采

照片展現出少許光線加上出人意表的構圖如何將相片帶入新的領域；不過，您得事先規劃。

首先，不要安於呆呆地橫跨畫面的靜態天際線，如果把天際線放在有特色的前景元素後方，將會獲得截然不同的作品。試著找到既可增添視覺趣味又具當地特色的前景，例如在香港可試著尋找一長排紅燈籠，或拍攝舊金山明月初昇時，挑個金門大橋的高塔當前景。了解一個城市的地形，有助於尋找理想的拍攝位置。梅爾為了拍到太空針塔這張獨一無二的景色，清晨5點就開車到西雅圖「安妮女王山」（Queen Anne Hill），透過朵 麗絲‧切斯（Doris Chase）的公共雕塑作品捕捉到這個畫面；而且這個構圖他已經反覆思索一段時間了。

尋找最佳拍攝時機

為了捕捉到鮮豔多彩但只有些許光亮的天空，請鎖定日出與日落的前後十分鐘。要拍出黎明或黃昏時的濃郁藍色，最佳時刻就是剛好日出之前或太陽落到地平線下之後。因為可拍攝時間就這麼短，要緊緊盯住拍攝地點、將相機裝在三腳架或其他支撐物上、事先設好焦點和曝光基準，並開啟包圍曝光功能，以取得多張相片供選擇。

現在思考一下細節。要拍出星芒嗎？要的話就以小光圈拍攝，如f/16。如果喜歡較柔和、面積較大的亮部，就要盡可能使用最大光圈。

提早決定這些細節，避免浪費珍貴的時刻。或者也可以相機幫點忙，使用光圈優先或快門優先模式拍攝：改變光圈或快門速度時，相機會自動調整其他設定。

技巧解析

[1] 提早24小時偵察拍攝地點　在你打算拍攝的相同時間前往。確認可以架設三腳架，而且日落或日出及月亮會來到您構圖中的理想位置。

[2] 在關鍵時刻前做好萬全準備　將相機裝在三腳架上、選擇焦距，並手動對好焦——這一切都要在天空色彩開始變化之前完成。

[3] 使用光圈優先曝光模式　剛開始時，先將相機上的ISO設為最低，以及可讓您捕捉到足夠景深的光圈。要獲得星芒效果，請將光圈縮小到f/11或更小；若要拍到較清晰的燈光，則設為f/5.6或更大。

[4] 針對多彩天空測光　測光時，將相機對準天空。根據這個讀數設定快門速度，以天空的曝光值為優先，充分留住色彩鮮明的天空。

[5] 遙控拍攝　使用快門線或自拍計時器。天空充滿絢麗色彩的時刻只有短短10分鐘，好好把握。

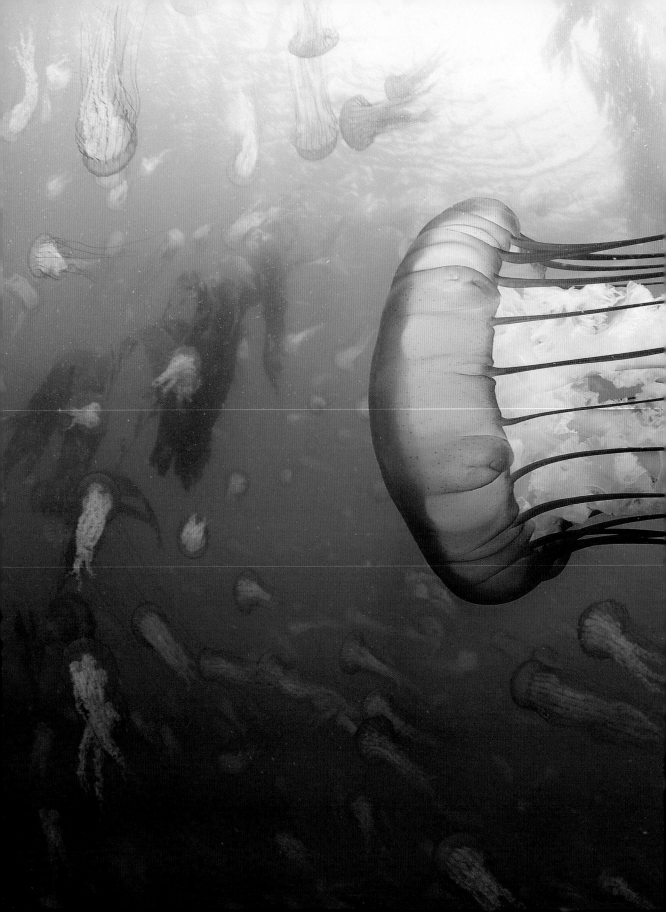

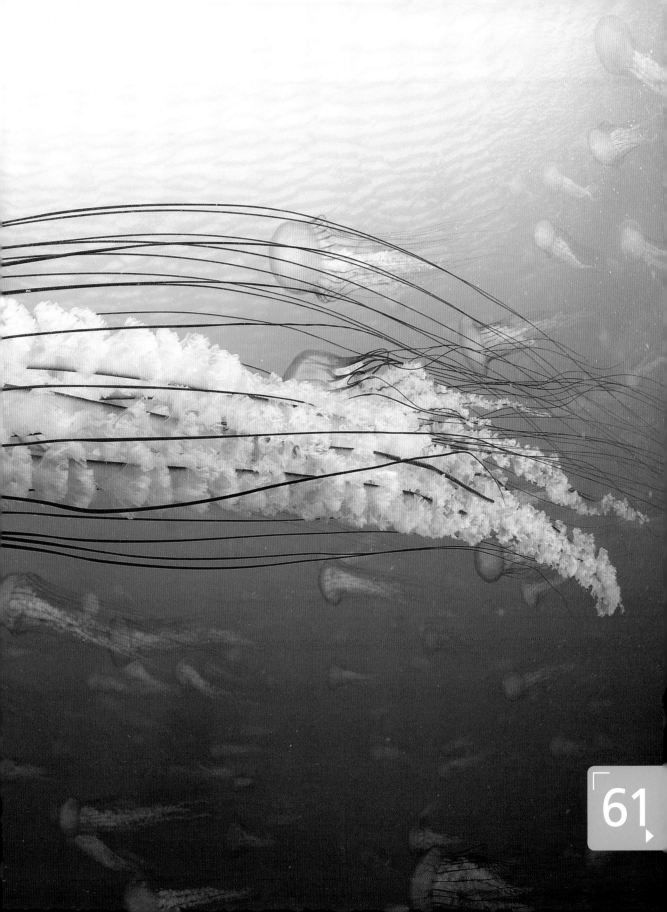

探索水中世界

潛進水底一窺奇妙異世界

看見水中世界

水中攝影需要特殊器材;您需要多少器材,取決於您要潛下多深。如果只是在游泳池或海灘上玩水,或是浮潛或相對較淺的潛水,也許使用水中輕便相機就可以應付了。不過,如果您想潛到更深的地方,就必須解決能見度迅速下降與壓力增加的問題(對相機而言,壓力和沾到水一樣危險)。

這意味著您需要更多裝備;首先必備的是相機與鏡頭的防水、抗壓潛水殼。過去,水中攝影所需的防水殼及其他配備因為太過昂貴,只有專業的攝影師才用得起。但隨著現今市場上經濟實惠(或可租用)的器材愈來愈多,已經沒有理由不去拍攝海洋中的大量神祕事物了。

對於掌握畫質的銳利度、處理照明難題,以及捕捉快速移動的魚類等,DSLR可讓您擁有更多控制權。鏡頭方面最好固定使用廣角鏡頭及微距鏡頭以便近拍之用,並且使用定焦(單一焦距)鏡頭,因為您可能無法藉由防水殼去轉動變焦環。距離水面愈遠,場景的色調也會愈趨單一。理由之一是照亮顏色的自然光愈來愈少。為了彌補這個結果,可使用兩支水中閃光燈,裝在相機兩邊,因為側光有助於勾勒出主體的外型並突顯顏色與細節,同時增添立體感。水中側面打光的另一個額外好處是可避免後向散射,亦即正面光打在水中微粒反射回來的刺眼干擾。

用RAW檔模式拍攝更容易控制曝光和顏色及事後加工處理影像。不過,如果是拍攝JPEG檔,就得仰賴白平衡設定。有些相機具備水中模式可供您設定。如果您的相機沒有這個模式,可嘗試使用陰天設定,藉著加強紅色與黃色,讓明顯偏冷的色調變暖。

搜尋主體

水中攝影的另一項必備要件是耐心。不要匆匆忙忙從一個礁石移到另一個礁石,只為尋找行蹤飄忽的海鰻,而要盡可能待在同一地點久一點,讓深海居民習慣您的在場。跟著經驗豐富的嚮導潛水,他可以帶領您找到最動人的生物及礁石。另外別忘了:就算沒拍到夢寐以求的海底相片,您還是有了一次美妙的體驗。

器材

防水相機 市面上有抗壓10公尺的輕便相機,不過其他多數都只能抗壓到約3公尺。建議選擇可全手動控制的機型,不過請記住,就算是這種機型也有限制,例如自動對焦速度較慢、感光元件較小,而且比起DSLR和ILC(可交換鏡頭類單眼相機),感光度也較低。

水中防水殼 想要進階一點,請使用水中防水殼保護相機和鏡頭。防水殼由聚碳酸酯或鋁合金製作,可將一般相機密封在防水且抗壓的空間中,同時還能讓您進行大部分的控制。請尋找專為您相機機型設計的防水殼,如果負擔不起也可以用租的。

鏡頭罩 使用鏡頭罩保護您的光學器材;鏡頭罩是一個透明且加壓過的圓形罩,安裝在相機防水殼上,以容納不同大小的鏡頭。

水中閃光燈 為了在比較深的陰暗海域照亮主體,您需要兩支閃光燈,安裝在活動臂桿上,並透過同步線連接相機。在淺而清澈的水中,閃光燈同樣也能使主體銳利。

見證氣候變化

天空醞釀暴風雨，正是出門拍照時

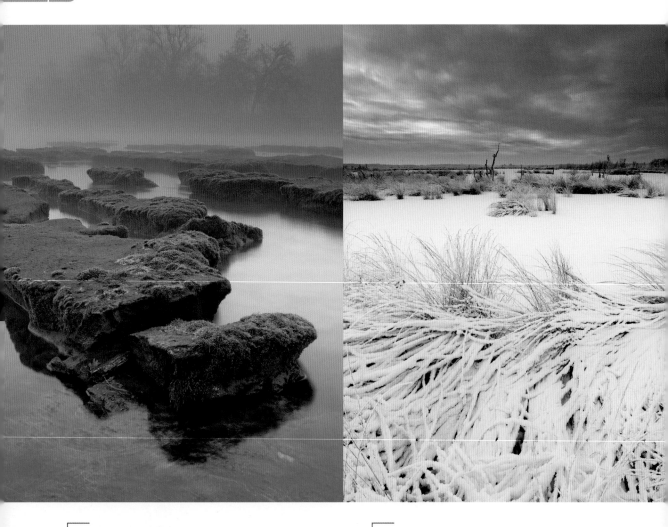

追求柔和的景色

在這張照片中，霧的作用就像天然柔光箱，會降低對比和色彩飽和度。背景消失不見，使您的相片剩下最簡單的元素。在陰暗光線下拍照時請使用三腳架，因為朦朧的光線需要約1/4秒的慢速快門。此時測光表容易使曝光不足，請用曝光補償或瞄準灰色岩石執行點測光，將曝光值增加2/3至1格。霧氣會嚴重影響自動對焦功能，需手動對焦。

拍攝雪景

想像一下光禿禿的樹木深印在一片白茫茫景色中，或是陰暗雲朵飄盪在亮白的雪地上。拍攝類似這張照片的景色時，難處是要保持雪的白色，因為的測光表會試圖將畫面處理成中灰色。請使用曝光補償及包圍曝光，以確保拍到一張呈現真正色彩的白雪。當雪花飄落時，以1/250或1/500秒的快門拍攝，可捕捉到點狀雪粒；若曝光1秒以上，則會使落下的雪模糊成條紋或消失。

別讓下雨、下雪、濃霧或大雷雨阻止您和相機出門。使用變焦鏡頭，如此便不需要在潮濕環境下換鏡頭，並請使用可抵擋嚴酷天候的DSLR（有些機型是專為對抗惡劣天氣而製造的）或防雨罩。

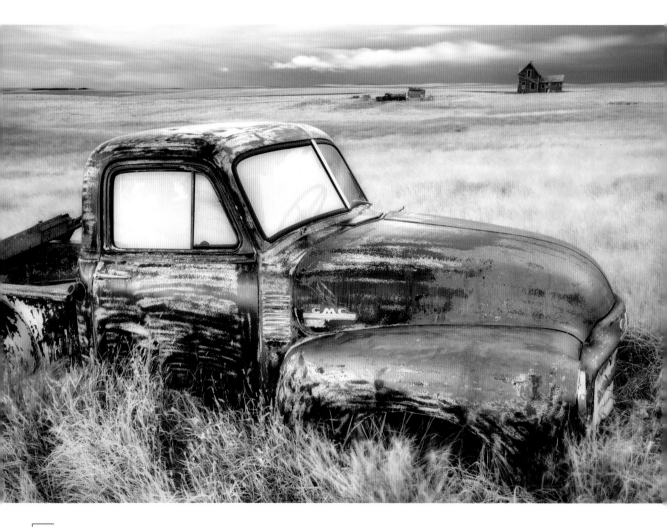

呈現風的威力

起風時，將三腳架放在可以捕捉到整個場景都在搖擺的地方，生動呈現風造成的效果：拍攝樹梢的搖動、樹葉紛飛，或者像達爾文·威格特拍攝的這張牧場上的草波。

若要呈現風所造成的動作並抹平細節，請使用很長的曝光時間（可達10秒，視風速而定）。如果是晴天，就需要減光鏡，才能以慢速快門拍攝而不過曝。您也可以使用半邊漸層減光鏡來捕捉較深的天空顏色，使之與前景中較深的色調取得更好的平衡。

雖然風隨時都在吹，但是最有戲劇效果的時刻是在暴風雨前後，因為此時天空昏暗，但陽光仍能照到景色。明亮前景與天空風雨欲來的驚人對比將為您的相片增加神祕感與張力。

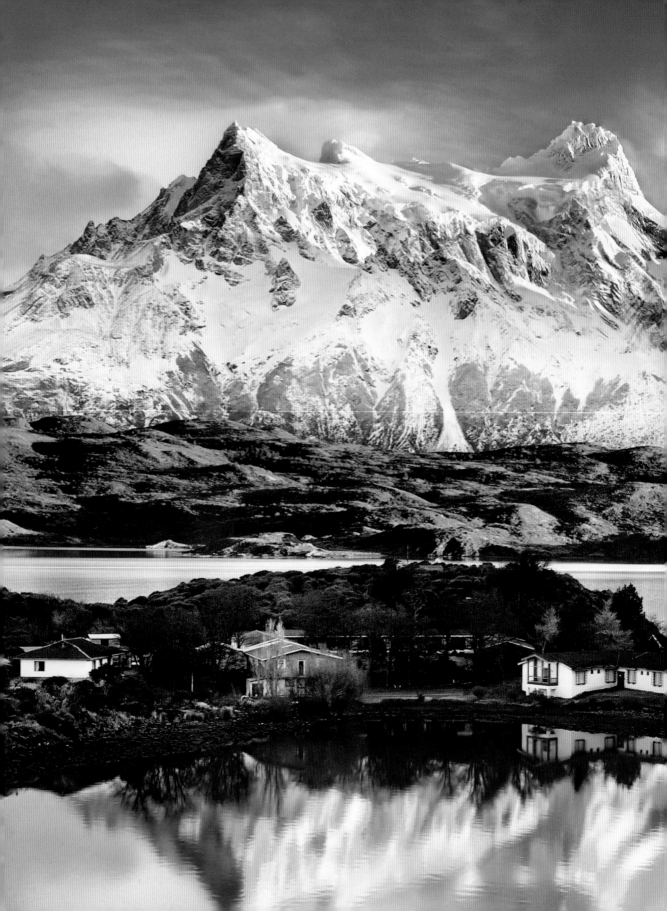

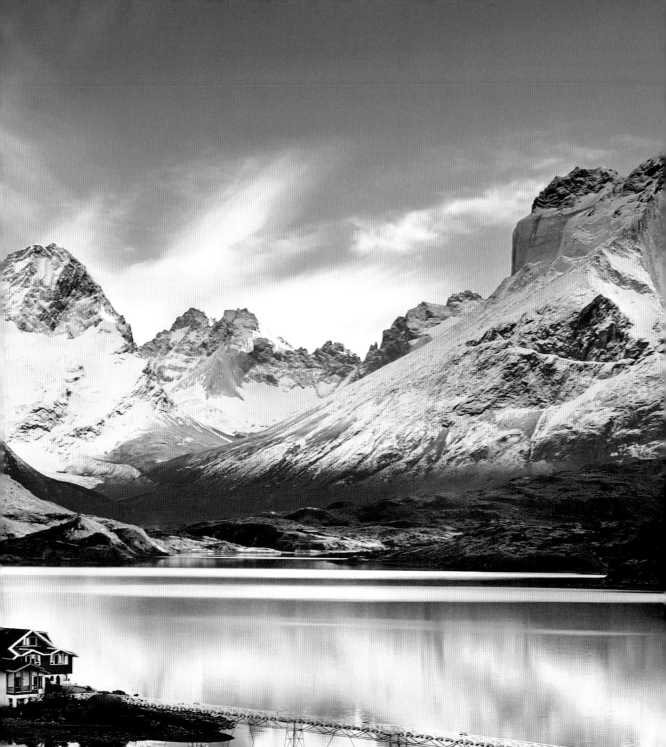

拍出雄偉山勢

探索天空和山脊的邊界

引發敬畏

最早期的風景攝影師動身捕捉動人的山景時，得拖著體積龐大的觀景式相機、濾鏡、玻璃板負片，以及許許多多暗房化學藥劑與設備一起去。雖然現在您不用再買馬匹和馬車來載運所有器材，但如果懷抱著與那些攝影先驅一樣的謹慎專注來構圖、曝光、對焦並觀察細節，您依然能夠拍出扣人心弦的作品。

前跨頁由索爾・桑托斯・迪亞茲 (Saul Santos Diaz) 拍攝的作品就具備上述所有重點：遵循三分法、運用橋樑強有力的對角線引導觀者視線進入、出色地運用雲朵和水面，並表現出溫馨居家與崎嶇險峻之間的對比共存。

在層巒疊嶂的地域中，您會發現景色中最明亮與最黝暗區域之間的驚人對比，因此，半邊漸層減光鏡是必備的。這種濾鏡可將天空與山峰變暗，同時允許前景的野花、石礫或青草保有足夠的光線。由於山巒所形成的地平線很不規則，因此漸層式的比單純的半邊減光鏡更適當。不過要注意兩邊的亮度也不能太平均，因為有明有暗才能讓可為景色具有深度。

廣角鏡頭是山岳攝影的典型工具，而且大多數攝影師會以水平方向拍攝，以獲得寬廣視野 (而且大部分會使用三腳架以維持水平)。不過，若想獲得與眾不同的效果，可以試著將相機轉成垂直，以強調山的高度。

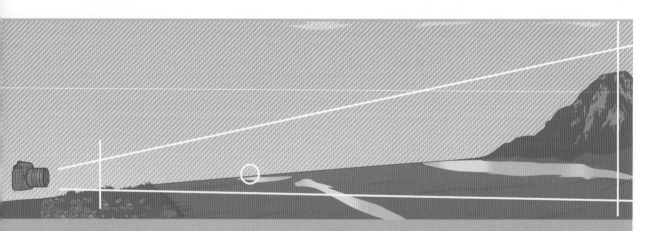

超焦距

為了使前景及遠處元素都保持銳利，您必須將鏡頭的焦點設在超焦距 (可提供最深景深的焦點) 的位置上。若要找到這一點，請先將光圈設為鏡頭最小光圈前一級 (例如 f/16) 並對焦於無限遠。然後用肉眼透過相機觀景窗或 LCD 觀察目前處於對焦範圍的前緣。手動對焦在該點上，如此即可獲得您鏡頭與主體的最大景深區域，從腳邊的草葉到遠處的高山都可拍到銳利影像。如果使用即時預覽功能，您可以在 LCD 上放大影像，確認取得了最理想的焦距；如果您的相機提供景深預覽，也請調亮 LCD 加以觀察。

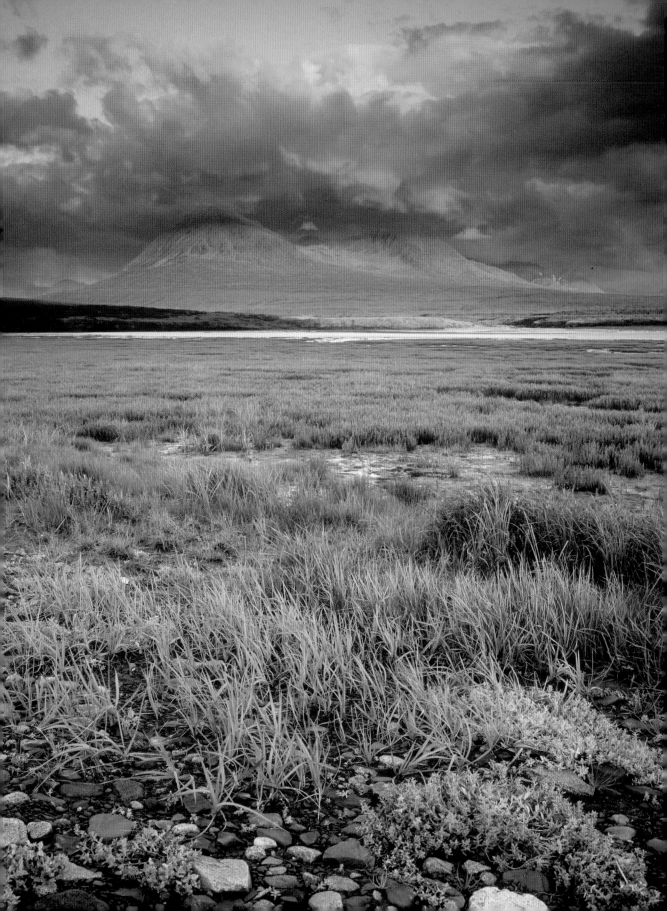

事　物

捕捉動態瞬間

運用頻閃燈和聲控裝置凝結戲劇性的剎那

聽從聲音的指示

攝影師通常是從視覺範疇獲取靈感,但馬克·華森(Mark Watson)的這張照片卻是由聲音所啟動的。有一次,他意外弄斷鉛筆芯,發出的聲響之大讓他大吃一驚:聲音大到足以啟動音頻閃燈觸發器。

此裝置可協助您捕捉快速但有聲響的瞬間,例如玻璃破碎、漆彈擊中牆壁,或鉛筆折斷的瞬間。人

的反應速度不夠快,無法及時按下快門,但是由動作聲響所觸發的快門開關就可以做到這件事。您還需要一支高速頻閃燈,提供強烈但很短促的光線來凝結極其高速的動作。而且,若要拍攝像這張相片一樣的超微距畫面,您還需要具備高放大倍率的微距鏡頭。

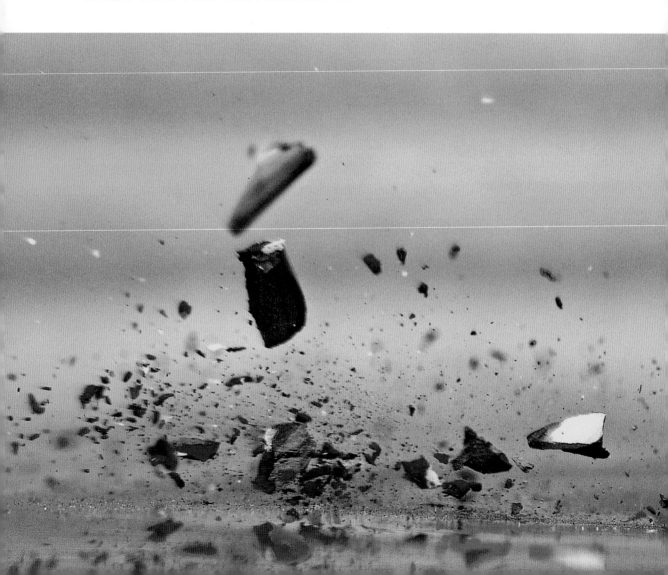

儘管需要用到特殊器材來凝結瞬間動作，華森並未花費太多；如果您也熱衷創作類似相片，您也不需要。音頻啟動式閃燈觸發器沒那麼昂貴；華森用來拍攝這張相片的頻閃燈更是便宜，因為他挑的是DJ用來幫跳舞區打光的同類型頻閃燈。而且他並沒有使用專用微距鏡頭，而是在一般鏡頭前加上一個類似濾鏡的微距放大鏡。

他拍出來的作品充滿豐沛能量與活力。鉛筆外皮帶強烈金屬色澤的赤紅色、亮色的筆芯碎屑飛濺在空中，以及木頭粗糙紋理的視覺效果，在在都為這不足為奇的小事增添別出心裁的視野。最後必備什麼條件？耐心。因為您必須壓斷（再削尖）許多鉛筆才能拍到。

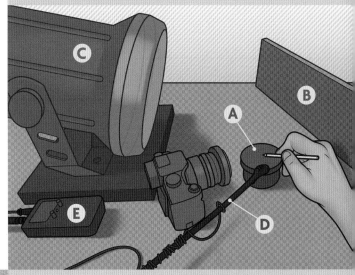

技巧解析

[1]挑選環境 選一個可將燈光調暗的房間，以及一張高度適合工作的桌子。在其他顏色對比鮮明的堅硬表面上折斷鉛筆，例如塑膠罐（A），以保護桌面。中性色彩的背景（B）可讓觀看者視線維持在動作上。

[2]將器材設置妥當 將頻閃燈（C）及具備微距鏡頭或放大鏡的相機擺在桌面上。麥克風（D）在不入鏡的前提下可能離鉛筆愈近愈好。開啟音頻觸發器（E）及其他裝置，並將頻閃燈設為最小出力。

[3]準備好相機 一開始先用相機最低的ISO、f/8或f/11的中等光圈，以及2秒的快門速度。手動對焦。等鉛筆已經在平台上刻出記號之後，就對焦在那些記號上。

[4]修正設定 需嘗試多次才能找出捕捉鉛筆碎屑飛濺的最佳時間。首先，折斷鉛筆尖來測試音頻觸發器：如果閃光燈沒有亮，則調高麥克風敏感度。關掉所有燈光，不過讓房門開著，如此才能藉著隔壁房間透過來的昏暗光線作業。將觸發器設為延遲90毫秒、按下快門，然後折斷鉛筆以觸發閃燈。查看影像：如果沒有拍到飛在半空的筆屑，則調整延遲時間，直到時間正確為止。

[5]微調曝光值 因為您必須針對這個場景精確設定曝光值，所以要將閃燈稍微移近或移遠，以獲得最佳曝光效果，而不是不斷變更相機設定。

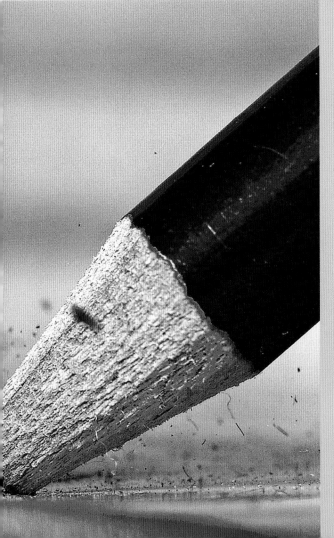

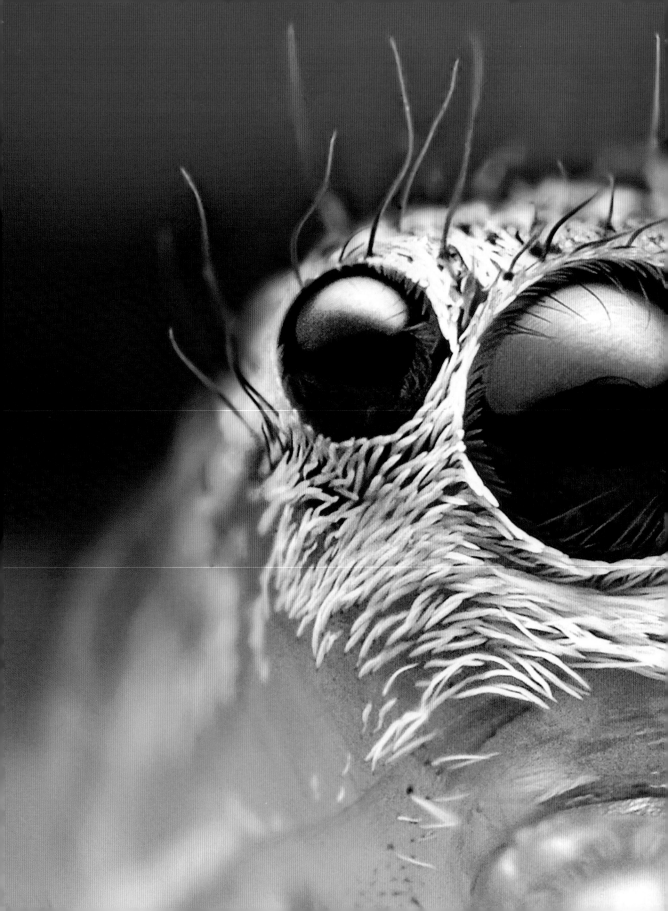

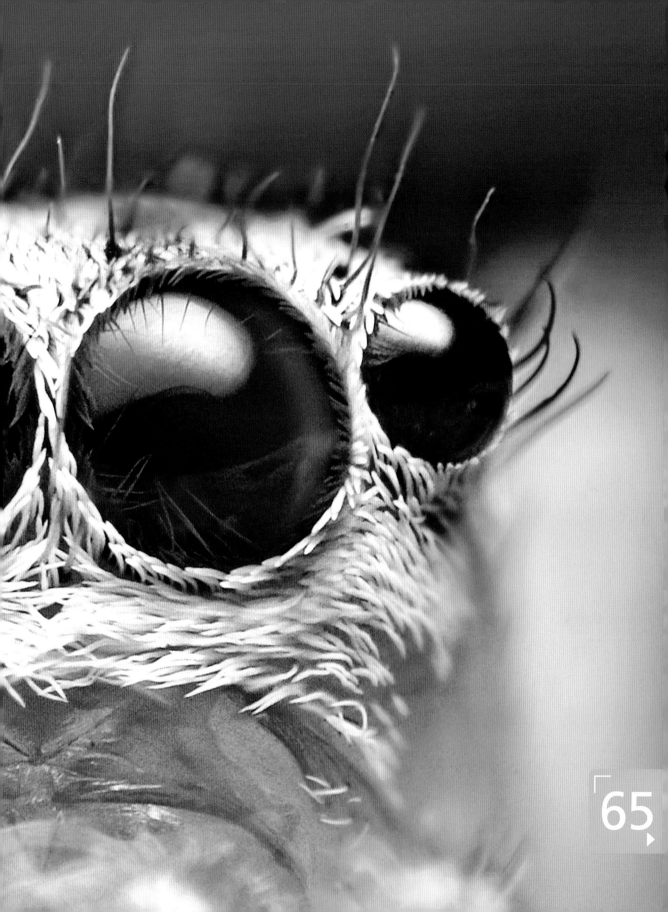

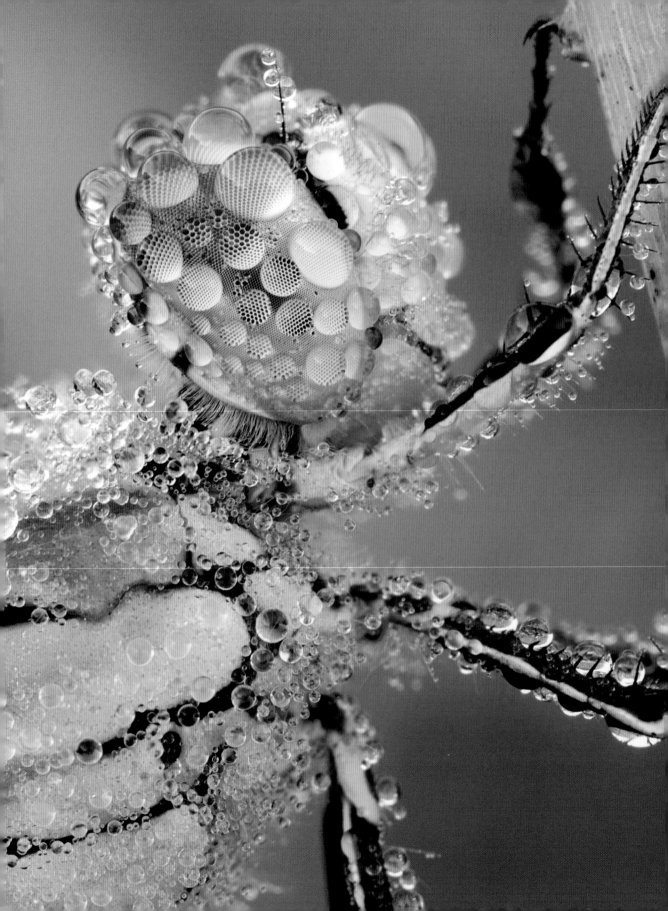

拍出美麗的昆蟲

推翻昆蟲令人毛骨悚然的刻板印象

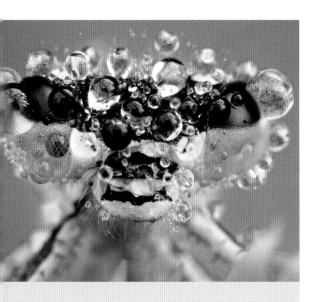

技巧解析

[1] 早起 要在天亮之前很早就出發進行拍攝任務，因為此時有三個因素可能會讓您獲益良多：相對濕度高、沒有風，以及寒冷但不至於凍僵的溫度。

[2] 守株待兔 到湖泊或池塘四周的草地上尋找還在睡夢中的主體。找到之後，設定好相機並等待黎明及足夠的環境光，以拍攝相片。如果非使用閃光燈不可，務必使用柔光罩或微距環型閃光燈，以便獲得無陰影的自然樣貌。

[3] 使用正確設備 器材應包含1:1的微距鏡頭或微距蛇腹（一種價格低廉的選擇，藉著使鏡頭靠得離主體更近來增加放大率）。

[4] 保持靜止 為了避免相機振動，請使用三腳架及可將反光鏡鎖定的相機（此功能可將反光鏡維持翻起，直到您釋放它為止，藉以防止反光鏡翻動時的震動）。另外還需要無線快門或自拍計時器。

與昆蟲面對面

我們很難不被昆蟲特寫完全迷惑。它們鮮明的色彩和足以令人倒抽一口氣的怪異，造就出無比迷人的細部相片。而且昆蟲特寫照並不難拍：只要您對蜘蛛、毛蟲及其同類有好奇心（而且願意靠近），以及可將牠們放大的相機配備即可。

找到完美樣本

您在本節中所看到這些覆滿露珠的昆蟲，是攝影師馬丁·安姆在他德國住家附近拍到的，並運用鏡頭將牠們變成黏滿了水晶的耀眼生物。他巧遇鮮豔繽紛的蜻蜓（左頁）與綠蚱蜢（本頁圖）的那個清晨，寒冷、無風，且霧氣濃重，但初升太陽的散射光線不久就照在它們身上。

此刻萬物都覆蓋著細密的露珠，昆蟲難以走動，更別提飛翔了。因此安姆有大約一小時的時間可以拍照，直到現場溫暖起來，主角們紛紛飛走為止。

攜帶正確器材

沒有正確裝備，就無法拍到類似這樣的極端特寫。除了DSLR和的三腳架外，您還需要可提供1:1（又稱為實物大小）放大倍率的微距鏡頭。如果再加上放大倍率或微距蛇腹，放大倍率會更上層樓；接寫環（可放大落在感光元件上的影像尺寸）及增距鏡（可增加鏡頭的有效焦距）也有相同效果，但它們會減少進入鏡頭的光量，因此需要較長曝光時間。

如果現場光線足夠，就以自然光拍攝。不行的話就在閃光燈上加裝柔光罩。也可使用裝在鏡頭周圍的微距環形閃光燈。這兩種打光方式都可以消除主體的陰影，揭露每一項令人讚嘆的特色。

貼近建築物

盡情欣賞建築傑作的神祕感

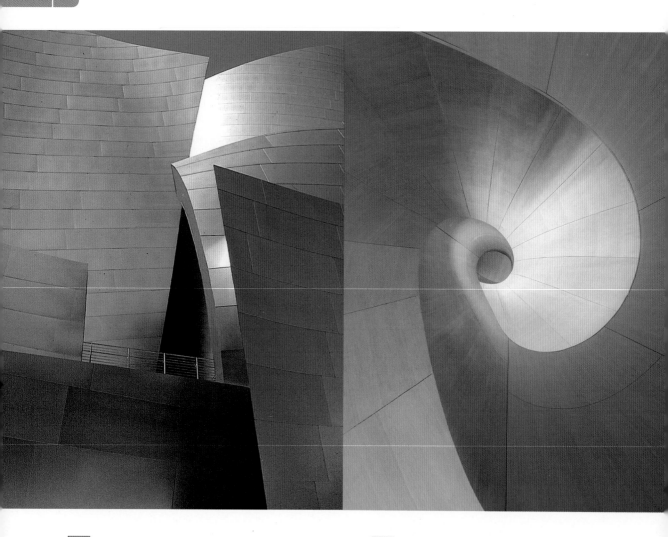

筆直呈現

一幢沒有開任何窗戶、表面完整的建築物,會有大型雕塑品的視覺效果。您可以退後並捕捉筆直的透視感,呈現其平順的塊面,如同哈里森·史考特在美國洛杉磯拍攝蓋瑞的「迪士尼音樂廳」(Disney Hall)一樣。清澈的藍天在這棟建築物的金屬表面上投射出冷色調光芒,而且太陽的角度照射出交替的光亮與陰影,加強了弧形重疊牆面的深度。

營造畫面

在加拿大「多倫多藝術畫廊」(Art Gallery of Toronto)裡,喬治·哈奇潘提利斯(George Hatzipantelis)在蓋瑞設計的螺旋形樓梯間上上下下好幾回,最後才找到這個畫面,將這複雜的三度空間平面化,成為波浪線條與光影的漩渦。在靠近樓梯間底部的地方,他往後彎到欄杆外,朝上筆直拍攝。為了拍到整個透視畫面最尾端的細節,他使用了廣角鏡和小光圈。

諸如法蘭克‧蓋瑞（Frank Gehry）這類深具開創性的建築師會從複雜線條、不規則的類有機形狀及閃耀的高科技表面變出神祕感。而相機則可讓您將高超建築之美轉換成屬於您自己的魔法。

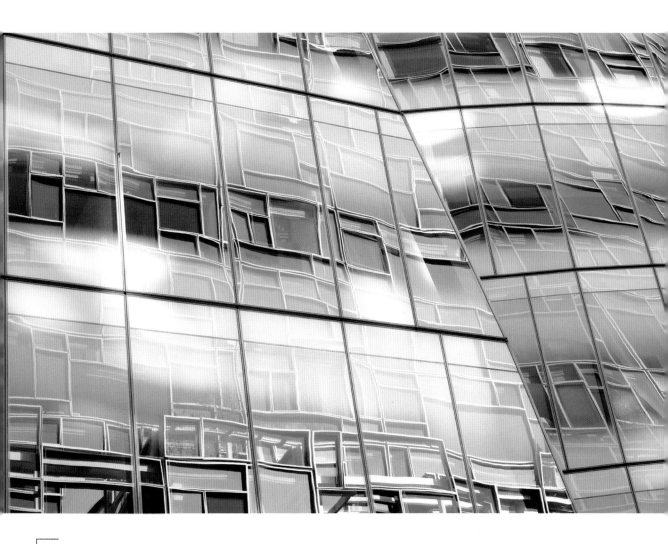

善用反射

類似美國紐約曼哈頓由蓋瑞設計的「IAC總部大樓」（IAC Building）的玻璃帷幕建築，給了攝影師一個選擇：減少反射，或捕捉反射。如果您希望相片強調建築物的結構，請使用偏光鏡來消除炫光並加強其他色彩。

但有時在相片中保留反光卻可以增添多層次的視覺複雜性，例如《大眾攝影》技術編輯菲力普‧萊恩（Philip Ryan）這張相片所展示的。萊

恩拍過IAC總部大樓好幾次，能夠敏銳地判斷出理想角度與捕捉那些角度的最佳位置。拍攝這張相片時，他加入了隔壁建築物反射而來的幾何形狀。

探索不同角度，取得引人注目的反射。也可以等候多雲的天空，或等到日出或日落前後；倒影在軟調光線下會有最佳的呈現效果。

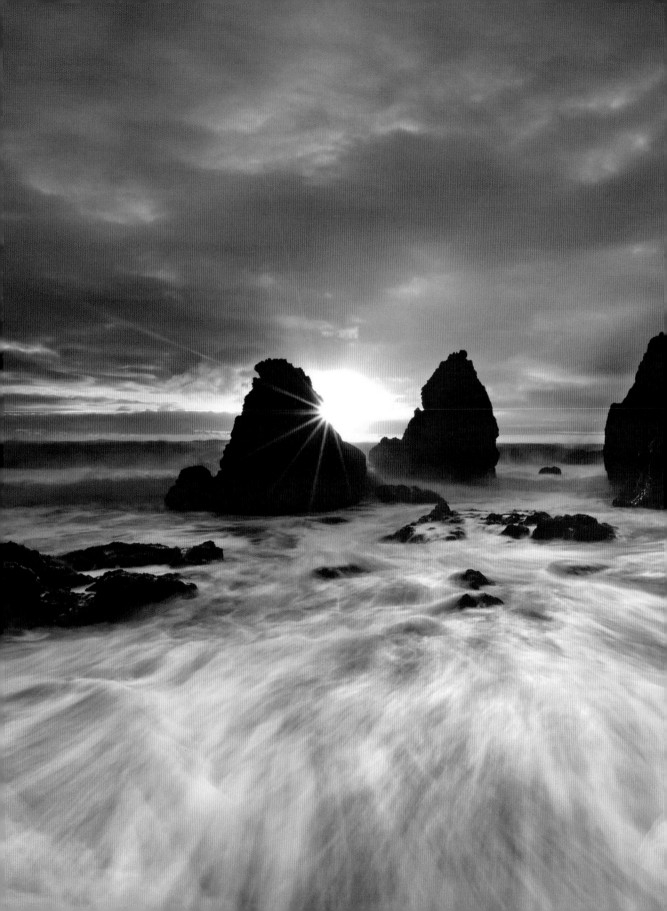

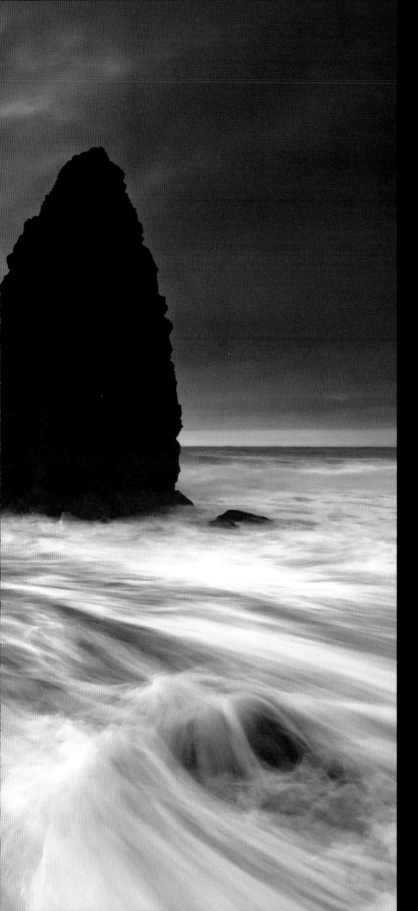

完美的
落日

拍攝老掉牙的主題，要
不就用最嚴謹的手法，
要不就乾脆徹底推翻

超越預期

有誰不愛落日，尤其是沙灘上的
夕陽？每個人都試過拍攝這種相
片，但少有人能拍出氣勢磅、又
獨特到足以讓早已看多了類似影
像的觀看者眼睛一亮的畫面。

吉姆·派特森（Jim Patterson）
的這張相片就是個優秀脫俗的
作品，因為它緊緊抓住了每個元
素。首先，他涉水到海浪當中，
並將三腳架的腳埋到沙子裡，
從而取得太陽位於岩石之間的
構圖。雲層增添了紋理與色彩。
廣角鏡頭捕捉到整個全景，小
光圈創造出星芒效果，而半邊漸
層減光鏡則協助平衡曝光值。
最後，長時間曝光把海浪變成
棉花似的水流。

您也可以嘗試其他新鮮的拍法。
只拍天空，或只拍水面前景。將
相片轉成黑白。或者背對夕陽，
捕捉陽光投射在沙子上的閃爍
微光，或某人太陽眼鏡上反射的
落日。另類視角、創意裁切，並使
用軟體調整顏色，這些都是從老
舊主題獲取新鮮作品的好方法。

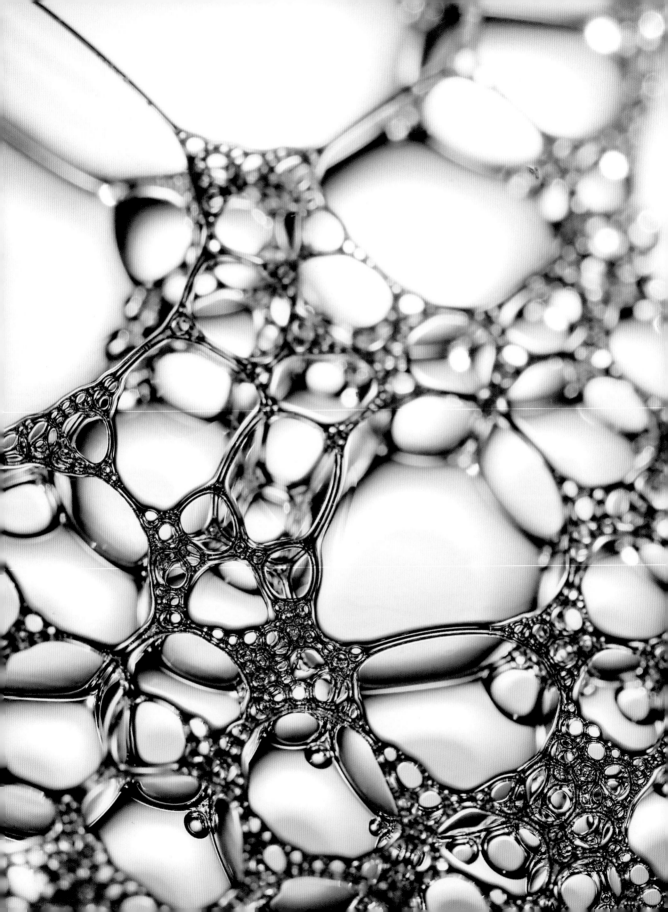

近觀抽象事物
發掘潛藏在日常物品中的藝術性

平凡中見不凡

特寫微距攝影可讓您將微小事物放大。這種技巧可以直接用來呈現細節,也可以巧妙運用而獲得不可思議的效果。就後者而言,極端特寫可以將平常會輕易忽視的事物轉變成值得細細觀賞的作品。

看看維利‧維爾亞松(Villi Vilhjlmsson)這張肥皂泡泡相片。整個畫面充滿了複雜、不規則的形狀,刺激觀看者想從中看出端倪。您可能看到動物形狀,也可能看到人形。當您的目光從頂層穿越到下方泡泡時,焦點會從銳利變成失焦。維爾亞松在拍完後,將影像轉成黑白,更進一步加強了抽象、不真實的質感。

搞定技術細節

靠主體愈近,景深愈淺,因此必須以非常小的光圈拍攝(可使用比相機最小光圈大一格)。您的身體和相機可能會檔到現場光,因此請使用反光板或頻閃燈以增加照明,或者是使用三腳架與長時間曝光來補償曝光。另外,由於您會靠得非常近,因此必須手動微調對焦。

微距攝影需要一些特殊器材。微距鏡頭是最佳選擇,不過,如果預算有限,可以嘗試使用倒接環,將一般鏡頭倒過來接在機身上,獲得高倍率放大效果,不過這將無法使用自動對焦功能,而且拍出來的相片可能無法將細節呈現得非常清晰。

技巧解析

[1] 將場景設置好 把一個裝了泡泡水的透明碗放在白色桌面上, 並以小東西支撐;維爾亞松使用的是小燭台(A)。在碗底下放一個電池式LED燈(B)。

[2] 架好相機 將裝好微距鏡頭(C)的相機架在三腳架上, 並將它往下彎, 使鏡頭朝下對準碗。

[3] 對焦、設定光圈及ISO 手動對焦, 並將光圈設為 f/16。使用低ISO可獲得較清晰的影像。

[4] 關掉房間燈光 只用LED燈對碗打光。使用光圈優先或手動模式來決定快門速度, 然後就可以開始拍了。

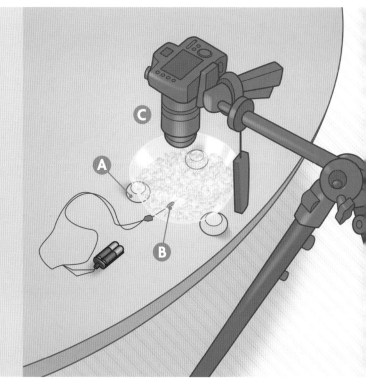

展現冷血動物的活力

以嶄新視角呈現兩棲爬蟲的動態特寫

捕捉跳躍動作

有些人討厭這些有鱗片或滑不溜丟的生物，但是爬蟲和魚類卻有出人意料的繽紛色彩。事實上只要掌握拍攝要領拍攝，這些主體將會彷彿從畫面中跳出來一般栩栩如生。

一開始，先尋找較能夠接受擺弄、並會固定表現出適合拍攝的行為（例如捕食、跳躍和奔跑）的生物。特殊寵物店的店員可以提供協助；也可以考慮在店裡拍攝，而不用帶動物回家。熟悉主體的習性，才能預測牠的行為，而拍到更好的相片。如果您發現自己對這類動物很有熱情，可以與當地動物園的爬蟲部門合作。

拍攝時最好使用微距鏡頭，因為放大效果有助於捕捉魚鱗、斑點等細節之美。為了讓觀看者對畫面中的奇特主體產生共鳴，請將相機擺在牠們的眼睛高度。仔細對焦，讓注意力停留在眼睛，並使背景模糊。

很有可能需要用到閃光燈，而且不只一個，以便勾勒出主體的外型線條、呈現細節，並使牠們與背景區隔（尤其當牠們處於保護色狀態時）。不過，閃燈出力要保持低一點，使畫面自然。柔化背景光，主燈維持直打。微距閃光燈的光源圍繞主體效果較佳。

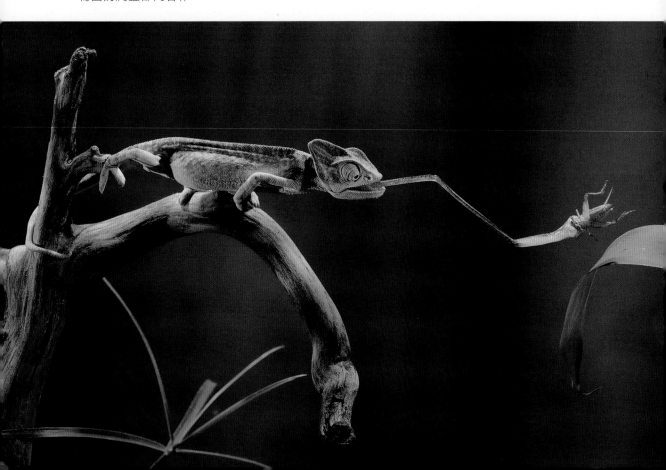

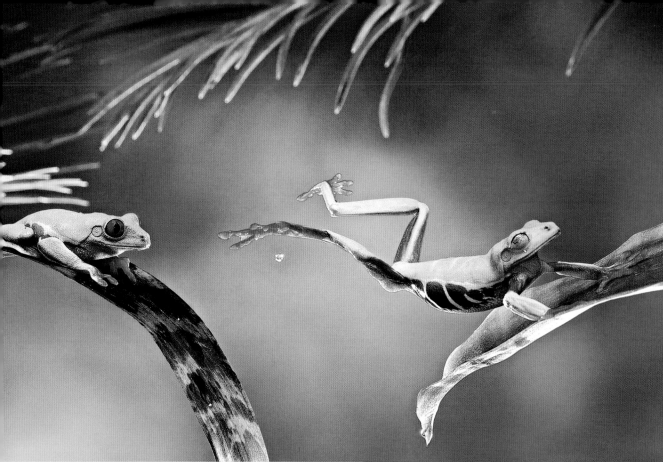

技巧解析

[1]慎重決定背景布幕 任何東西都可使用，從單純的一塊布到失焦的植被皆可，也可以適當加入植物或岩石，以增添視覺趣味。確認房間裡的環境光是可以調暗的，而且溫度夠暖，讓拍攝主體既舒適又有活力。

[2]安排器材 如果主體是在養殖箱裡，切勿用閃光燈對著玻璃直接打光。請將同步閃燈組放在前玻璃板的上方、側邊或斜角位置。

[3]擬定曝光值 以1/250秒的快門速度為目標，搭配光圈f/8和ISO　400或更小。若要捕捉快速、突然爆發的動作，您就需要非常快速的閃燈時間（約1/8000秒），這表示閃光燈出力要比較低（1/16功率或更少）。請盡情實驗，並在相機LCD上查看結果。

[4]讓主體平靜 在動物容器上蓋上毛巾幾分鐘（這類生物在黑暗中大多會放鬆下來）。移走毛巾後，還處於鬆懈狀態的主體可能會短暫定住不動，很適合拍攝肖像照。

[5]嘗試使用感應器 以紅外線感應遙控相機與閃光燈組，拍下躍在半空中的青蛙或吐舌攫捕獵物的變色龍。這種設備可用來在主體預期路徑上發射一道看不見的射線，當動物移動遮到紅外線時，就會觸動快門。

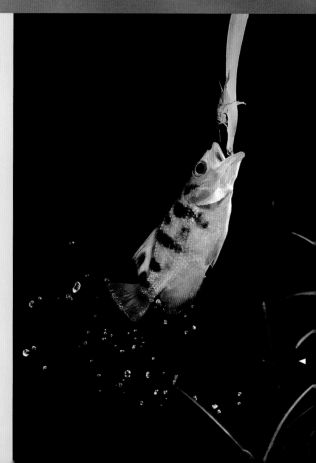

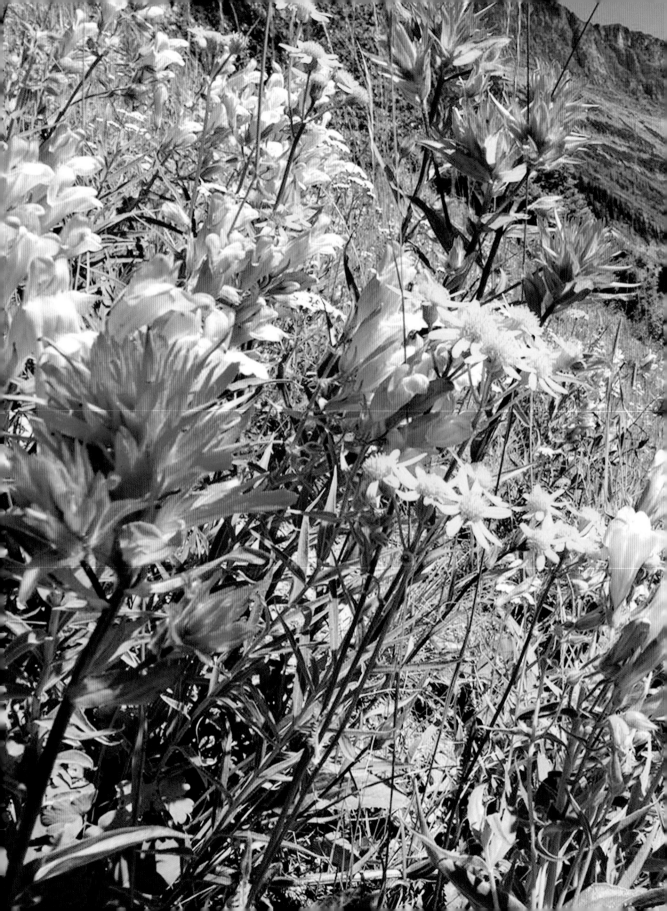

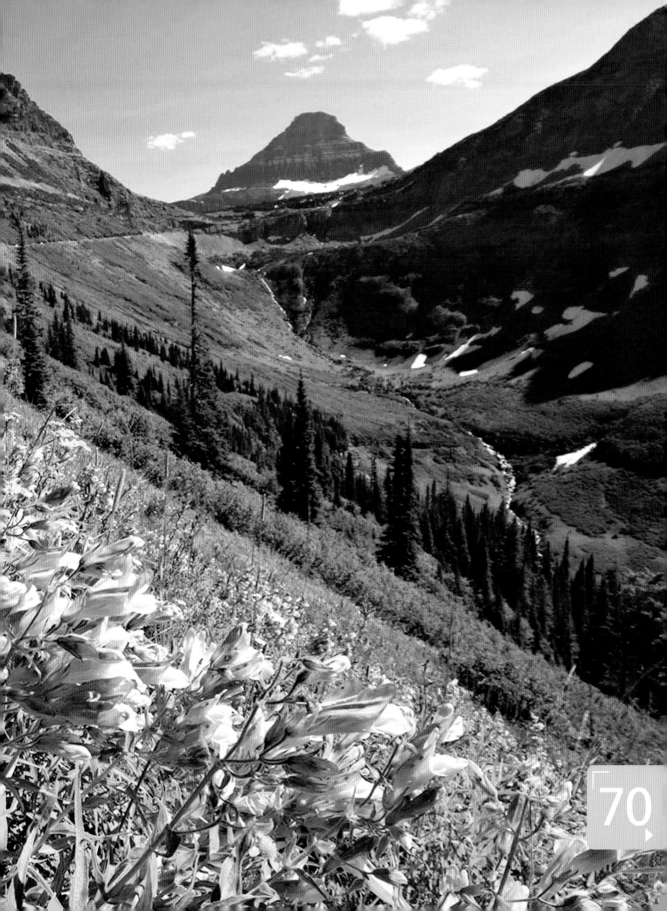

展現花朵力量

用嶄新角度提升花朵相片的內涵

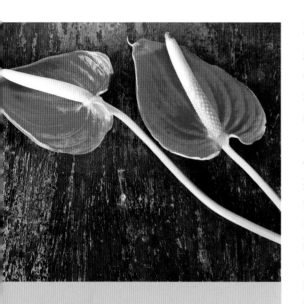

器材

微距鏡頭 使用專用微距鏡頭將小花放大。這種鏡頭有強大的特寫能力，背景會呈現油潤的失焦狀，例如右上角相片所示。

廣角鏡頭 這種鏡頭可將整個景色完全納入，畫面清晰的範圍很大，從近處前景深入到背景皆含括在內，例如左頁的薰衣草田。

望遠鏡頭 超長望遠鏡頭（300mm 以上）並非拍攝花朵的正統設備，但卻是很有趣的選擇，它可以有效壓縮並放大背景元素，形成令人迷惑的構圖。

柔光罩 架設白色屏幕，使光線透過它而柔化。若要在晴天拍攝細緻的花叢，可嘗試使用柔光帳（一種柔光箱，可用來罩在植物上，並將相機伸進去拍照）。

照片比花嬌

和蜜蜂一樣，攝影師似乎也無法抗拒花朵的魅力。單一朵花或一整束花可拍出現如雕塑般的靜物照。而遍地盛開的花朵則會形成無邊無際的大片美景。不過花朵是非常受歡迎的攝影主題，因此想要以有特色或令人難忘的方式拍攝並不容易。

懂得去蕪存菁，才能增加拍出動人花朵相片的機會。不要讓照片充斥一大堆強烈色彩與各種形狀。謹慎選擇主體並構圖，例如前跨頁克里克·詹姆士（Kerrick James）的作品，他將野花限制在構圖清楚的對角線下方。如果要拍攝一整座花圃，最好只拍顏色一致的緊密花叢，或者是找到一個可引導觀看者視線通過畫面的風景元素。如果是拍攝特寫，請尋找對稱或螺旋形狀或是色調上的規律性，例如左上角迷人的白百合花。

柔化加簡化

刺眼的照明會使花朵拍看起來太過豔麗，在柔和且均衡的光線下拍攝會得到更好的效果；多雲但明亮的天候最理想。如果陽光很強，請使用柔光幕（甚或用白T恤替代也行）當作半透明的簾子，藉以緩和照在花朵上的陽光。

選一處單純的背景，焦點對在花朵。綠色和天藍色是大自然最佳背景，不過若自行攜帶背景布幕，則可以考慮其他顏色：白色會使相片顯得明亮，尤其是逆光拍攝時；若是在可控制照明的攝影棚內，黑色背景可使花朵的輪廓顯得特別清晰。

另一個方法是完全略去背景。盡可能讓主體充滿畫面，不要讓花朵背後的景物出現太多。或者是使用大光圈讓景深變淺，背景明顯失焦，花朵保持銳利。這個技巧運用在中左的雛菊相片中，使用可選擇焦點的控制鏡頭拍攝，獲得的景深之淺，連花瓣都失焦了。

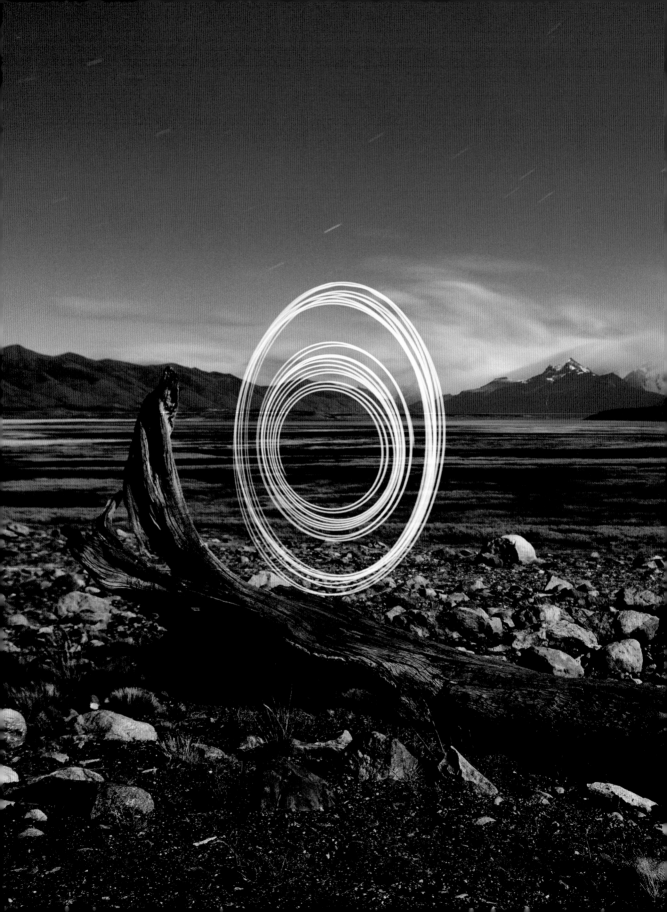

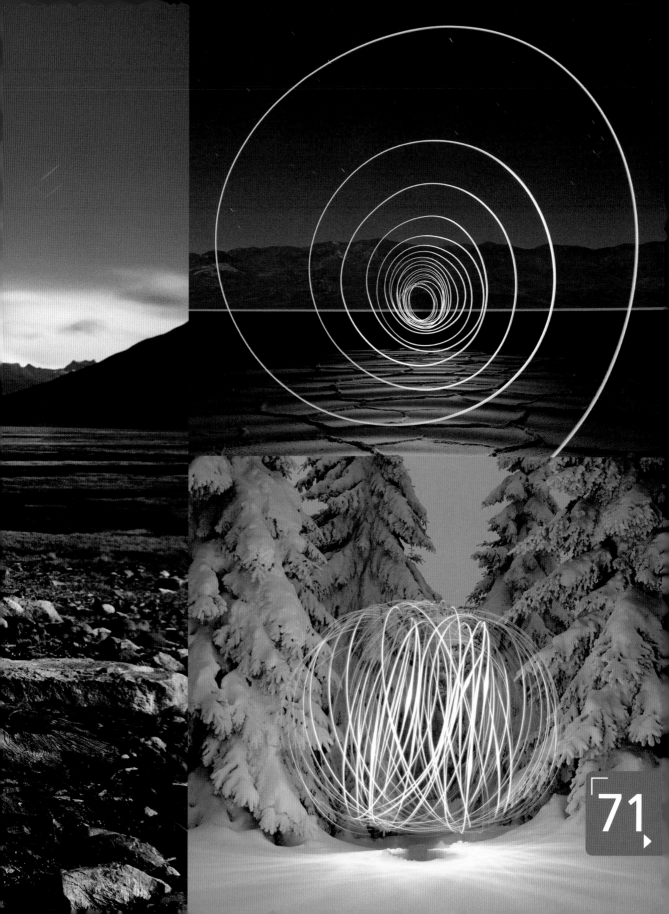

用光線作畫

讓創意在夜色中發光

選擇「畫筆」

攝影 (photography) 的原意是指「用光線寫作」。既然如此,何不名符其實地使用光線來創作相片?只要擁有三腳架、可移動的光源和豐富的想像力,創造的可能性就會無窮無盡。首先選擇幾近漆黑的場景,然後開燈、任意塗鴉,或以光線描繪要呈現的影像。

任何光線都可以:手電筒、桌燈、提燈、LED燈、離機閃燈、聚光燈,甚至是使用延長線的裸露燈泡皆可。效果由光束的大小與顏色(以及使用方式)決定。試試看畫出抽象形狀,例如先希·格佩爾(Cenci Goepel)與彥斯·費尼克(Jens Wernecke)在前兩頁的相片中所做的。或者如馬賽爾·潘(Marcel Panne)在下圖中一樣,用幾種不同的光線隨意亂畫;或像史蒂芬·科爾布(Stephan Kolb)右上圖一樣,使用手電筒畫出主體輪廓;或在外接閃光燈上覆蓋有色燈光濾片,為在景物增加色調,例如伊恩·佩藍特在右頁下方的作品。

如果您穿著深色衣物且不斷移動,相機就不會拍到您的身影(當然囉,您也可以把自己「畫」成鬼魅般的自畫像)。只有一個規則:光束切勿直接對著相機照射。

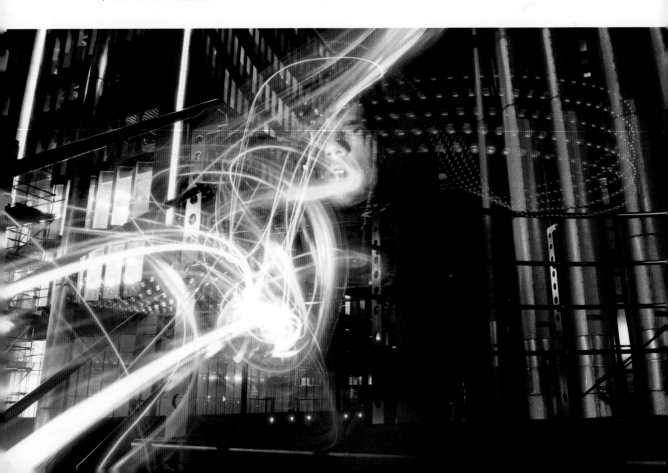

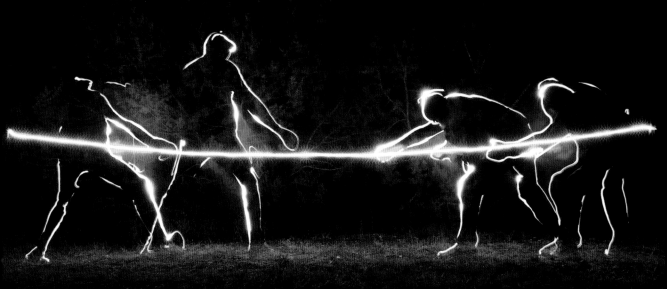

技巧解析

[1] 找尋光線微弱的場景　挑一個有少量環境光的陰暗地點（室內室外皆可），賦予作品深度。

[2] 設計畫面　將相機架在三腳架上，透過觀景窗或在LCD上使用即時預覽功能觀看，確認畫面邊界。選定一些標的物以確保作畫範圍不至於超出畫面。

[3] 手動對焦　對焦時可能需要照亮拍攝主體或用來對焦的替代物。

[4] 設定曝光值　在手動模式下，設定低ISO與中等光圈（f/8或f/11）。快門速度則必須透過實驗來取得，因為快門時間取決於畫面所需的亮度。剛開始先設2分鐘，然後以倍數增加。右圖拍攝時間為20分鐘，外接閃光燈閃了數次。為了做到如此長時間的曝光，請使用相機的 B 快門，以便維持快門簾開啟，直到放開快門為止。

[5] 進入畫面　您必須從相機後方出來到前方繪畫，因此請使用無線快門或自拍計時器。

[6]　開始畫畫　持續移動，以保持隱形。若要將自己加到畫面中，只要站定不動並請別人在您身上（或一部分）打光即可，例如左圖中的效果。

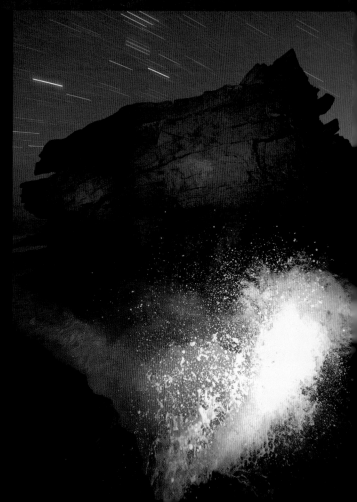

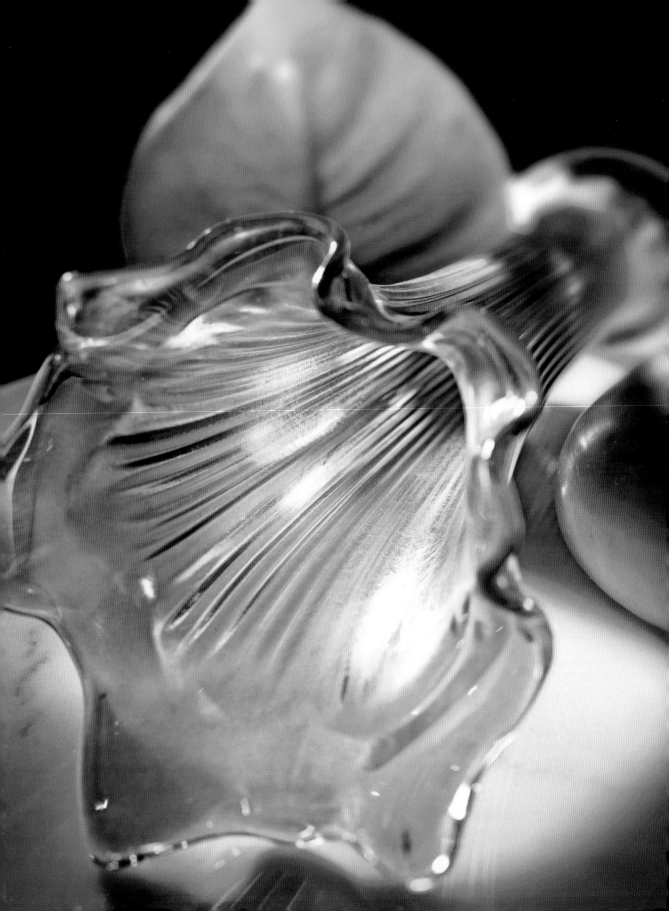

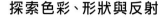

拍出玻璃的光輝

讓玻璃藝品由內而外散發豐富色彩

探索色彩、形狀與反射

玻璃既透明又反光,是很難拍攝的東西;尤其當您想同時呈現其脆弱質地與堅硬的三維外型時更是如此。對於花瓶、高腳杯及其他玻璃器皿,既要描繪外在形狀與表面紋理,又要呈現內部樣貌,其難度更高。

產品暨藝術品攝影師中井菅(Kan Nakai)就是本著克服這些障礙的慾望創造出左頁相片:他想要將玻璃拍得柔軟又耀眼,挑戰一般人對玻璃的堅硬印象。為了達到這個效果,他選擇一個外型有凹槽、綯摺的濃琥珀色花蕾形水晶花瓶。隆起的細紋路與稍微霧面的表面有助於使光線散射,而形狀與顏色則傳達出柔和與溫暖的感覺。

中井做了幾個決定,才得以拍出這麼成功的照片。背景的綠色物體與花瓶的琥珀色對比,右側的紅蘋果則加強了琥珀色。花瓶以對角線方式面對相機擺放,並使用相當淺的景深,讓大半部分柔焦,而且引導觀看者視線通過畫面。

您可以試著用DSLR搭配微距鏡頭,以強化柔和的細節。務必使用三腳架,因為拍攝過程中任何些微的振動都會造成影像中出現不想要的高光;這些高光來自玻璃反射,尤其是這種帶有山脊狀隆起加上曲線的造型更容易產生反射。多試驗各式各樣不同紋理、顏色與背景,直到滿意為止。

技巧解析

[1] 調配布景顏色 黑色天鵝絨背景布幕(A)與玻璃上的明亮高光區形成對比。如果想獲得更多光芒,可將花瓶以稍微偏離中心軸線的方式擺在白色桌子上。

[2] 擺好主燈 將最亮的光源(B)擺在桌子後方側邊,讓它照射在花瓶上,又不會照到鏡頭。使用柔光罩(C)讓光線柔和,並使用名為遮光片(gobo)的黑色泡沫塑料芯板(D)縮小光束範圍。

[3] 加入補光燈 將補光燈(E)擺在側面,比桌面稍低,並在正對面架一個反光板(F)。與主燈一樣將其光線柔化並縮小光束,出力設為主光源的三分之一。為了讓高光區保持小範圍且有閃亮感,需將補光燈擺得比主燈近一點。

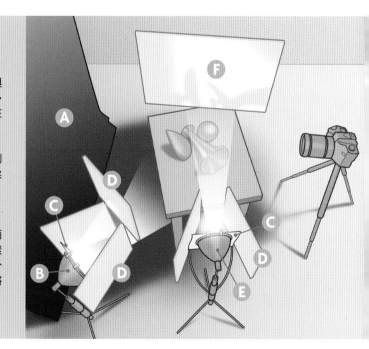

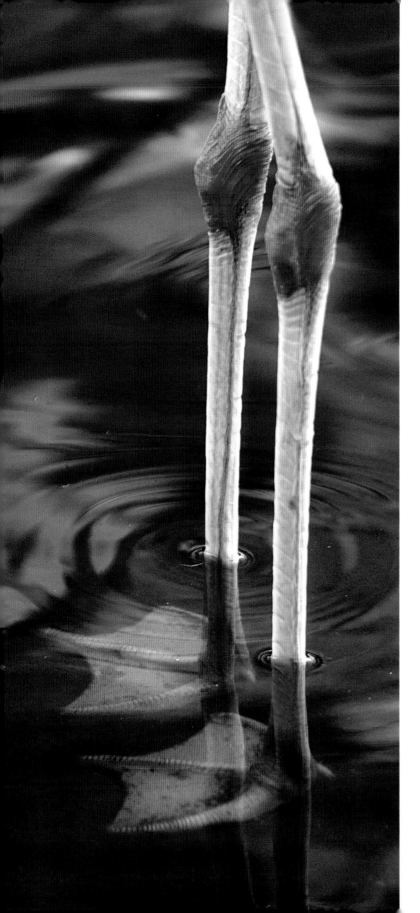

野生動物的抽象之美

用耐人尋味的角度捕捉
動物線條、紋理和色彩

拍攝局部

大多數的動物肖像照都跟人像照
很像：試圖拍出完整頭部或身軀
以表現主體的性格特點。不過，如
果把鏡頭推近，只拍攝牠們身上
的部分毛皮、羽毛或外皮，牠們的
身份就會變得曖昧難解，而這張
照片就會變成對紋理、顏色、圖案
及形狀的沒有標準答案的探索。

挑選一個軀體局部，找到吸引人
的角度，然後以緊湊的方式構
圖拍攝，將無關的細節都排除在
外。作法可以是裁切影像、以鏡
頭推近放大，抑或是真的將相機
靠得很近，視動物的友善或危險
程度而定。您可以躺在愛犬口鼻
部分正下方拍照，但對野豬應該
不會想這樣拍。

特寫照可以引發情感；左頁下方相
片中的短吻鱷嘴巴充滿威迫之感，
這是無可否認的。不過這類相片
也擁有含混不清的圖形感覺，呈現
出更為細膩也更神祕的震撼力。

飛機、火車和大船

拍攝移動中的交通工具

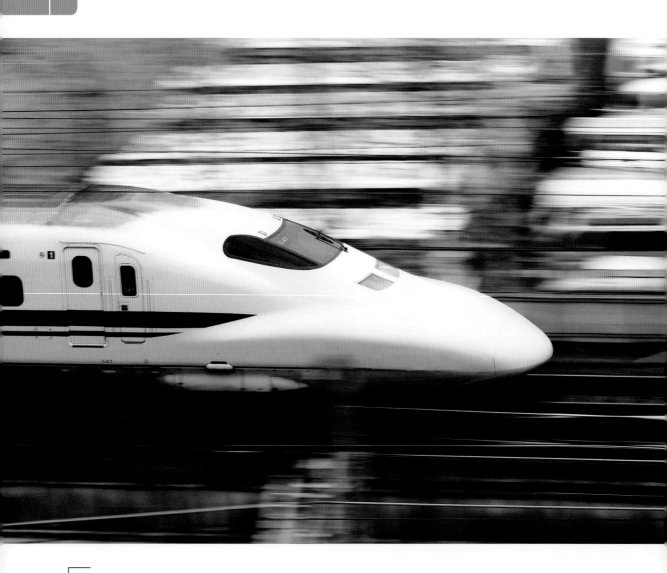

強調速度

以搖攝方式追蹤風馳電掣的高速交通工具，創造出強烈的前進動勢；這正是烏韋·齊默（Uwe Zimmer）拍攝上圖所採用的方式。火車底下的地面及背景條紋傳達出動態感（相機追蹤火車時的平移，創造出這樣的動態模糊），同時，火車還能保持相對銳利與清楚。位於高處的有利位置讓攝影師能夠呈現火車充滿特色的外型，

而且與火車的距離讓他更容易跟著車行方向進行搖攝。

或者，也可以採取相反的方式。另一個描繪火車動態的方法是將火車拍成一串色彩條紋，而讓周遭環境維持清晰。其作法可將相機架在三腳架上，設定慢速快門（1至5秒），並在火車經過畫面時，以遙控方式按下快門（避免相機振動）。

拍攝火車、船隻及飛機的方式有很多種。您可以誇張表現令人印象深刻的速度,或強調它雄偉的外型,或是運用驚人構圖,讓觀看者忍不住多看幾眼。

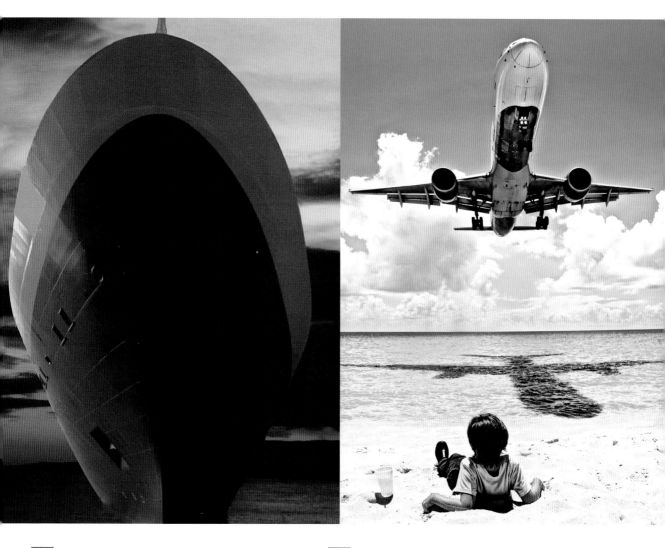

呈現外型

如果這幀夕陽時分的停泊船隻相片讓您想起1920年代的古老旅行海報,那是因為喬治·卡迪 (George Cady) 在拍它時,心中想的就是「裝飾藝術風格」(Art Deco) 意象。但是,為了拍出黑色、陰暗的船身外殼細節,所需要的曝光時間長度會使色彩繽紛的天空整個過曝。因此,他用不同曝光值拍了兩張,分別完美捕捉到每個元素,然後使用軟體合成。

顛覆期望

要拍到這張相片,只能到加勒比海的聖馬丁島 (St. Martin),傑西·戴蒙 (Jesse Diamond) 就在那裡拍攝這張讓人屏息的作品。只有在正中午大太陽底下拍攝,才有可能拍到這樣驚人的陰影,而且他用1/750秒的快速快門凝結了降落中的飛機。就算您無法前往聖馬丁島,也可以到當地飛機跑道附近的公共場所仔細觀察,也有機會拍到到意外狀況下與飛機近距離遭遇的畫面。

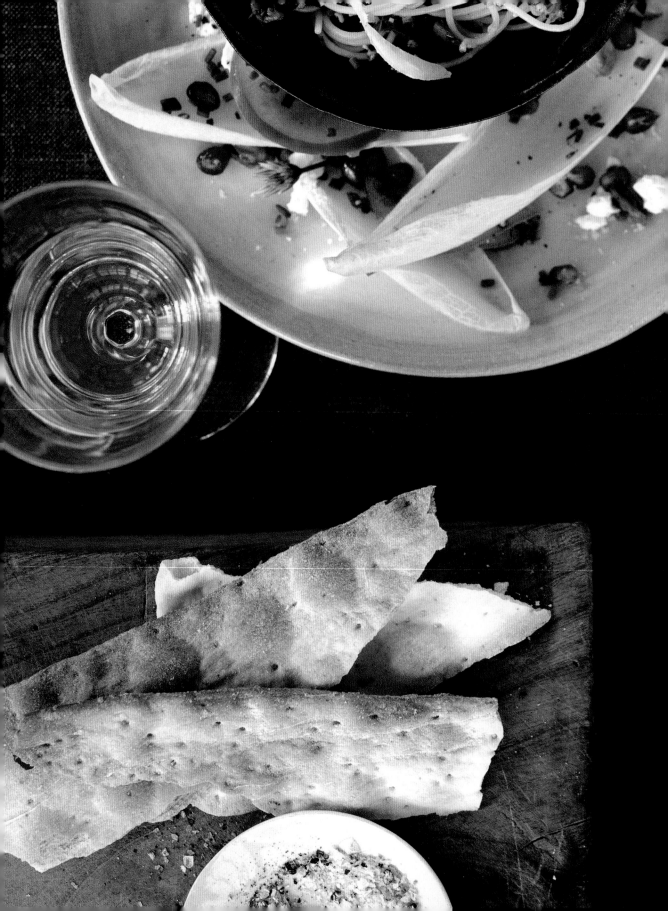

創造令人垂涎的畫面

拍出誘人美食的準備工作

提升您部落格的品味

在這個充斥著業餘餐廳評論的年代,在坐下開始用餐之前,很難沒人拿起相機拍主菜的。如果你自己就是這樣,現在就是讓相片脫離食物紀念照,拍出更像雜誌或食譜中的照片的時候了。

拍食物要迅速,趕在湯變涼、或家人等著享用火雞等到抓狂之前拍好。任何需要快速的拍攝工作都必須事先準備,就算是在無法控制光線的餐廳裡也一樣。

正確照明

散射的陽光可以強調顏色與紋理,同時將餐具上的炫光減到最少,因此,請試著在有陽光照射的房間拍照,或將餐點帶到露台或庭院裡拍。不過,要避開陽光直接照射的光束;稍微陰陰的天候是最佳時機。當然,在夜晚或餐廳的昏暗角落裡,很可能得要補光:請使用離機閃燈,甚或是小手電筒。為了使光束散射柔化,可以請同桌朋友拿一條白色餐巾擋在光源前方。

不論是使用太陽光或閃光燈,請由側面稍偏後方的角度打光。為了讓餐點籠罩在均勻的光線中,請在光源正對面擺一個反光板——白色餐巾又再度派上用場,或者擦碗巾也行。若要加深陰影並強調輪廓,請使用黑色卡紙、黑色餐巾,甚至拿菜單的背面來用也可以。

選擇視角

您可以從上方直接拍攝桌面,強調桌上豐富的菜餚,例如前跨頁相片所示。若是在家裡,可以站到椅子或梯子上,拿著相機向下拍攝。在公共場合就比較麻煩一點,可以站起來,拿著裝了廣角鏡頭的相機伸到桌子上方。如果要伸得更遠,可以將相機架在單腳架上。

只要拍某道餐點並使環境模糊,請以高角度斜角拍攝,並使用淺景深,將焦點維持在食物上,例如左頁和本頁這兩張相片。現在,開動吧!

技巧解析

[1]掌控地點 在家裡拍食物,請在有陽光照射的房間或戶外陰影處安排一個小型攝影棚。菜做好之前在小桌子上先把所有東西擺好,並測光設定曝光值。菜上桌時,取一小份轉放到小桌子上拍攝。

[2]減少肉類的畫面比例 即使您不是蔬食主義者,肉類拍出來的樣子有時會讓人倒胃口。為了減少這種負面效果,請在肉類旁擺放顏色與質感誘人的蔬菜。

[3]使用對比色 將食物放在顏色互補或對比的器皿及背景上,但勿用相同顏色或色系。

[4]清理乾淨 拍照之前,請擦掉盤子邊緣的汙漬,並整理裝飾配菜及其他外觀細節。

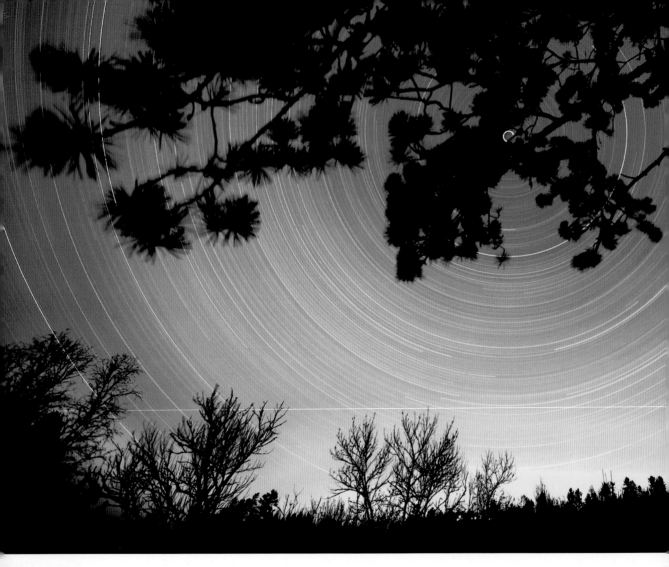

追蹤星軌

用星軌展現地球的動感

呈現夜間天際的變化

生平第一次見到星軌相片的人,可能會以為那是史上最規律的流星雨。不過您真正看到的是星辰刻畫的時間軌跡,以長達數小時的曝光時間所捕捉到的。其實,相機記錄的是地球的自轉,讓遙遠星光看起來像在旋轉似的。為了拍到這類相片,您需要超長時間曝光——長到夠您打個盹,甚至睡上一整晚。您至少需要四小時才能拍到星軌,若要呈現天空中完整的圓弧,則需要12小時。

安排穹蒼演出

選擇一個偏僻地點,避開附近城市或公路交通的

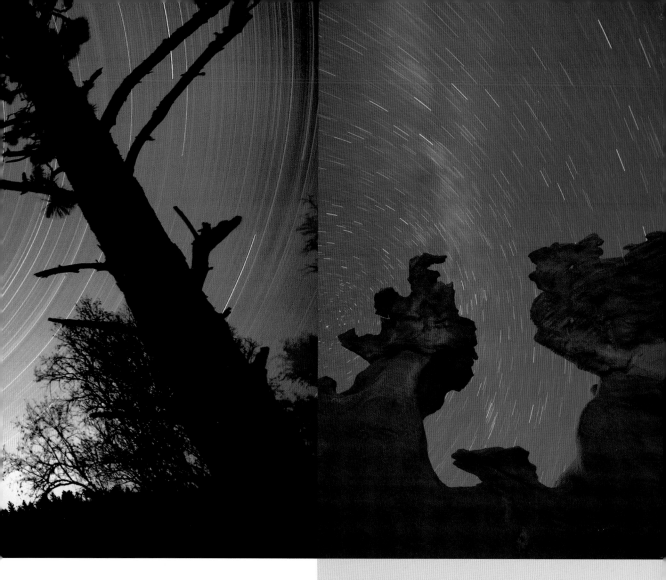

環境光；因為這些光線在長時間曝光下會變得很亮，可能會壓過天上的星軌。構圖時，請找尋會在天空形成剪影的框架元素，並以地面讓畫面穩固；地面也可提供視覺參考與深度。框架元素可以是自然地貌（例如本頁照片中的樹木與岩石）或人造物（例如電線桿）。

另外也要考慮天候。無雲的夜空最好，因為雲朵不僅會遮蔽星軌，也會將路燈或附近屋舍的任何一絲環境光加以放大。如果畫面中有樹木，請在靜止無風的夜晚拍照，因為風會吹亂樹枝，使樹木輪廓模糊——如果您相片中唯一的動態模糊是來自穹蒼的演出，會讓您的作品更有力道。

技巧解析

[1] 夜幕低垂之前準備就緒　將相機裝在三腳架上，並確認水平。設定最低ISO及中度光圈（f/5.6 或　f/8），然後將快門設為B快門（此功能會使快門簾保持開啟，直到再次按下快門為止）。

[2] 構圖及對焦　將廣角鏡頭設為手動，對焦至無限遠，然後用膠帶把對焦環貼住，避免滑動。使用輔助電池或外接電源，確保不會半途沒電。

[3] 打開快門簾　天色暗下來之後，就可以按下快門了。曝光時間愈長，星軌愈長。

[4] 增添效果　用手電筒光束掃射前景以呈現細節。使用有色燈泡或在手電筒上覆蓋有色燈光濾片，可獲得戲劇化的超現實效果，例如上面伊恩·佩藍特的作品。

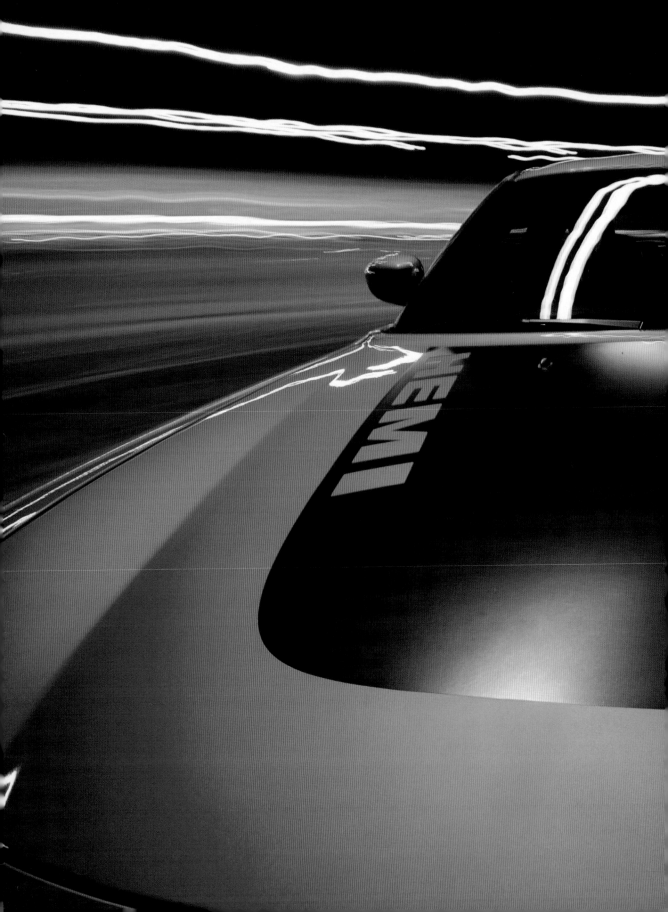

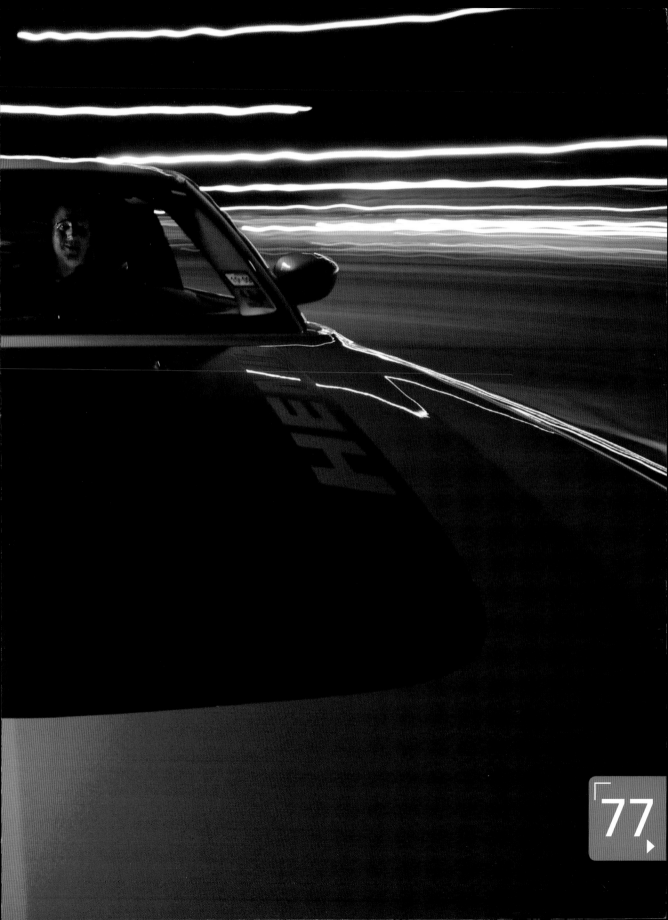

拍出金屬感

捕捉車輛的剛硬魅力

成為公路巨星

我們所駕駛的機器不僅僅是帶著我們四處移動的交通工具而已,也可以傳達許多象徵意義:力量、自由、性感、速度、奢華,甚至浪費。選擇您要追隨的主題,然後透過攝影技巧加以表現。

如果要傳達的是速度,您並不需要飆快車,只要將相機裝在車輛上,並讓快門簾維持開啟數秒鐘,慢速也會看起來很快。拍攝前跨頁的相片時,大衛‧波雷斯(David Baures)將他的DSLR及超廣角變焦鏡頭架在一個絞接式支撐臂上,以強力吸盤將支撐臂連接到前保險桿。然後在晚上到購物中心停車場繞著圓圈慢慢開,他以遙控方式觸發快門,曝光4秒。如此可使主體保持清晰,同時將附近發光的標誌模糊成條紋狀。

由小見大

藉著近拍特寫,可以讓交通工具的某一部分代表整體。若要有效達到這個目的,請挑選有特色的細節,例如進氣口護罩、特別訂製的飾板,或引擎結構所形成的重複圖樣,例如右上方相片。讓主體充滿整個畫面,讓形狀成為畫面的主宰。例如,您可以將影像裁切成正方形,藉以誇示輪胎的對稱性。微距鏡頭可讓您放大最微小的零件,而且淺景深可以強調主體,並賦予相片深度。

魅力光澤

在陽光下拍攝時,擺放交通工具的方式要能讓陽光掃過它,突顯其質感與外型。若有必要,可使用反光板照亮陰影。而有光澤的機器則應該運用光線,讓它們像寶石般閃耀光芒。至少這是您要傳達奢華神祕感時可以採用的作法,例如瑞安‧梅里爾(Ryan Merrill)在右頁的摩托車相片中所示。為了使外型輪廓分明,他以白色高光區來表現。他同時使用了四支離機閃燈,並將它們擺在大型柔光幕(比摩托車還大得多)後方,藉以混合光線。柔和的光線突顯出皮革紋理,並創造出好幾節管子及油箱上的長線條。

要像梅里爾一樣在黑色背景前拍攝黑色物體,有個重點,就是要曝光不足。因為相機的測光表會把畫面拍成中間調的灰色,因此請使用曝光補償,確保黑就是黑。

器材

強力夾鉗與臂桿 進行動態拍攝時,請使用這些配備將相機固定在交通工具上,以免摔壞相機或撞凹車子。

無線觸發器 使用此設備,可讓您在移動時從車子裡按下快門。而且,如果您要在忙著拍照時啟動遠端閃光燈,無線閃光燈觸發器是很方便的。

外接閃光燈或棚燈 使用一或多支這類燈具,可讓您針對需要格外閃亮的部分,精確投射出高光區。

柔光幕 此配備可擴散並柔化直射光,在鋁金屬上投射完美平均的微光。可搭配陽光或閃光燈來使用。

拍攝裊裊煙霧

轉瞬即逝的事物留下永恆一瞥

拍出熱得冒煙的相片

煙,有一種令人著迷的特質:樣貌變化無常,且透露著神秘感。煙的存在,轉瞬即逝;除非您用相機讓這剎那保存下去。

想拍出類似下圖的相片,需要在謹慎安排與徹底隨機之間取得平衡。您控制的是場景與燈光,創造出正確的環境。但無可避免地,煙就是自行其道。您很可能要拍上一大堆相片,才能獲得幾張具有動人形狀與圖案的相片。

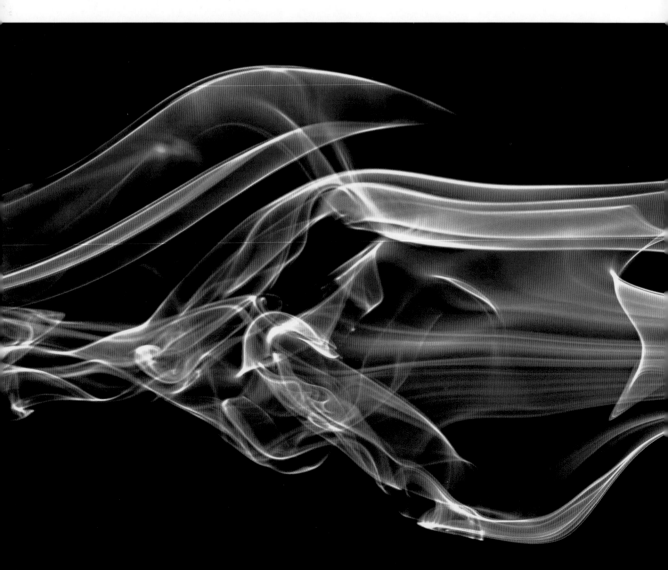

玩弄顏色

使用白色燈光拍攝時,高光區的煙會顯現為白色,中間調則為藍色。可以將相機白平衡設為鎢絲燈,藉以強調那樣的藍色特質。反之,如果想讓煙的色調顯得溫暖與金黃,請使用鎢絲聚光燈,並將白平衡設為陽光。另一個改變煙的濃淡的方法是在光源上放置有色燈光濾片。

另外,如果您無法忍受焚香的味道,或只是想探索另一種媒介物,可以完全不使用煙。您可以將食用色素滴到裝了水的乾淨長方形瓶子裡,獲得類似的變幻效果。採用這種方式,您需要的背景是白色,而非黑色,因為白色最能襯托出色彩的繚繞風姿。

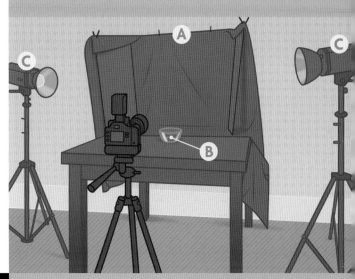

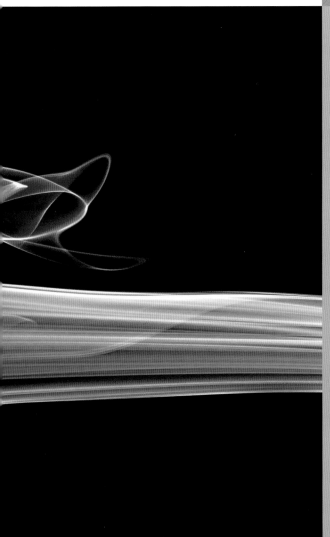

技巧解析

[1] 設置煙的舞台　您需要一個完全黑暗的房間,而且連一絲絲氣流都不能有。將深色天鵝絨背景布幕(A)(最好是夾在板子上或固定在背景架上,避免產生會讓光線停留的縐摺)懸掛在深色桌面後方,桌子中央擺一個香爐(B)。

[2] 配置光源位置　將兩具頻閃燈架在燈架上(C),調整角度使光束不會照到背景。將出力設為最強以下約一格。

[3] 調整相機　將相機裝在三腳架上,手動模式,ISO設為最低(通常為ISO 100),快門速度設為最高同步速度(請查閱手冊或看一下快門速度轉盤,同步速度通常會以不同顏色標示)。光圈應設為f/8至f/11。

[4] 點燃焚香　需要幾分鐘的時間讓空氣穩定下來,以便開始對煙霧手動對焦。

[5] 拍幾張測試照　如果景深不夠,請增加閃光燈出力或ISO,取得足夠景深;但切勿曝光過度,否則會失去細節。

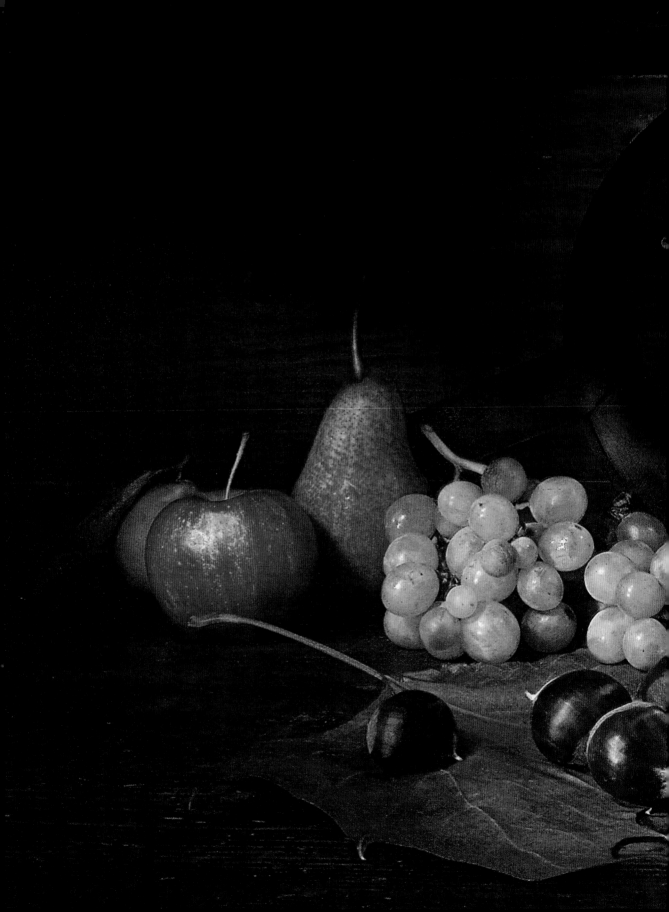

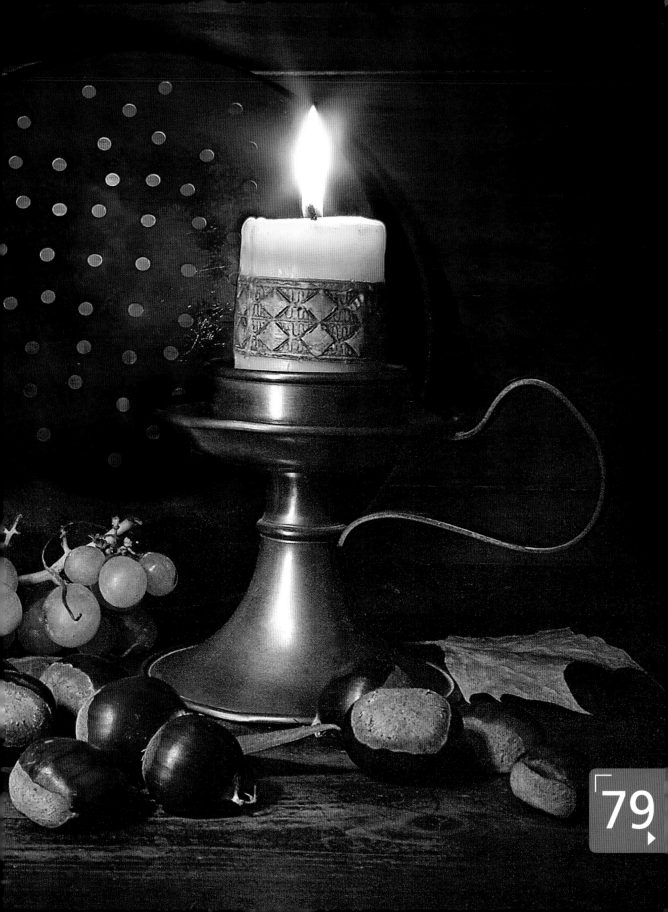

安排靜物照

拍出具有經典油畫質感的靜物

技巧解析

[1] 安排靜物畫面 挑選與您屬意畫風來源一致的物體：水果、花朵及居家用品，然後將它們安排在中性背景之前。將相機架在三腳架上，直接面對您要拍攝的畫面。

[2] 擺放燈光與反光板 主光源通常來自窗戶，方向來自側面稍高的位置。上方較明亮的相片中，其光源比左圖的光源方向更偏正面一點。為了減弱陰影及呈現擺放靜物的木製家具紋理，請在光源對面擺放反光板。

模仿大師

首先仔細研究讓你產生靈感的靜物畫。古典靜物畫通常描繪各式各樣具有豐富紋理、色調及外型的天然或人造物。最出色的靜物畫同時也具有非常豐富的象徵意義。

觀察光線：您喜歡維梅爾（Vermeer）的柔和陽光，抑或是卡拉瓦喬（Caravaggio）充滿戲劇性的光亮與黑暗交互作用？這兩位大畫家都使用具高度方向性的光線及其所產生的陰影來呈現外型並強調色彩，但成就的風格截然不同。

剛開始，讓您的主體與光線維持簡單，然後開始增添彼此呼應（也與您產生共鳴）的物體，構成和諧的整體。照明方式必須讓每個元素保持清晰，並切合您所選的風格。

選擇基調

可以使用從窗戶而入的陽光，也可以使用搭配光線修飾器材（例如柔光罩）的人造光源。不論是哪一種，光線的寬度與柔和程度，以及您允許從牆面或反光板反射回場景的光量，會決定相片的效果。由左上方散射進來的光線，是本頁這張以水壺為主角、類似維梅爾靜物畫的相片關鍵。若要獲得較暗沉的氣氛，請使用黑色背景及反射光較少的硬調光，創造出明暗對比的效果，例如左頁作品。

至於前跨頁充滿老舊風格的靜物作品，伊瑪紐艾拉·卡拉托尼（Emauela Carratoni）只使用了兩支蠟燭和一支手電筒為畫面打光。您可以看到其中一支蠟燭，另一支則從背景的烤盤後方露出光線。她將相機設為最低ISO，光圈設為最小，快門速度則長達15秒。然後，在快門簾開啟過程中，她使用手電筒的光線為「畫」出她的靜物畫，她小心翼翼將光束掃過每一樣東西並控制亮部與陰影的位置。為了避免曝光過度，她也用減光鏡削弱進入鏡頭的光線。

善用鏡頭特性
柔焦、耀光和散景,為平凡添詩意

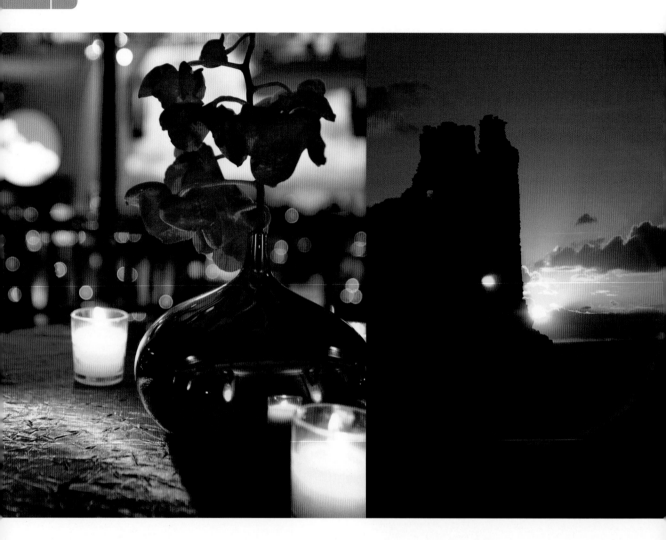

拍出美麗散景

只要三腳架、淺景深,以及光圈葉片數較多的鏡頭(通常鏡頭越貴,光圈葉片越多),就可以拍出柔和的散景效果。純淨的大光圈會在高光區製造出柔和的圓點圖案,並將線條形塑成斑紋。這種「融化」的背景可為對焦清晰的主體提供陪襯,增加相片的趣味度,但又不至於太搶風頭。如上圖所示,這種技巧適用於肖像和靜物照。

為景像添加光環

新型鏡頭上會有一種特殊的塗料,以減少耀光(當光線直射鏡頭時,常會造成的色環)。但對於想要捕捉1970年代風情的人而言,呈現泛黃過度曝光(「太陽親吻狀」)效果的耀光重新流行起來,成為一種美學上的選擇。耀光很難預測,不過有一個方法可以拍到,就是當太陽被部分遮蔽時,直接拍攝太陽。另外,為了製造太陽本身的星芒,光圈要小。

一般而言,攝影師的目標是要拍攝清晰的主體,並讓背景像奶油一樣失焦(稱為散景,字源是日文的「模糊」)。但鏡頭耀光和完全失焦的錯誤和變化,也會帶來動人效果。

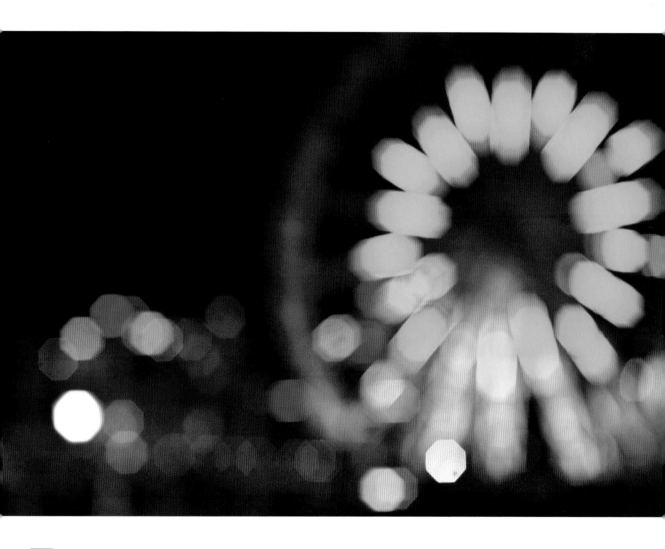

放大模糊效果

若要給予拍攝主體若有似無的夢幻影像,可以試著讓鏡頭失焦。只要把鏡頭設為手動對焦即可;首先,觀景窗或LCD的影像是清晰的,然後慢慢轉動對焦環,直到所有東西開始變模糊。但何時該住手?端看何時產生的畫面對您而言最完美──嘗試不同的方法,直到獲得滿意結果為止。如果想要特別模糊的效果,您可關掉影像穩定功能,然後手持相機長時間曝光。也可以利用不同的鏡頭來改變散景的效果,便宜的鏡頭往往有奇效。例如,上面這張相片中的八角形光點就是用只有少數光圈葉片的便宜鏡頭拍攝的。矛盾的是,這種鏡頭拍出的影像只有散景具有明確的線條,有一種奔放的活力。另一種便宜的望遠鏡頭稱為反射鏡頭,會拍出獨特的甜甜圈形狀的散景,讓一般的白光變成小指環。

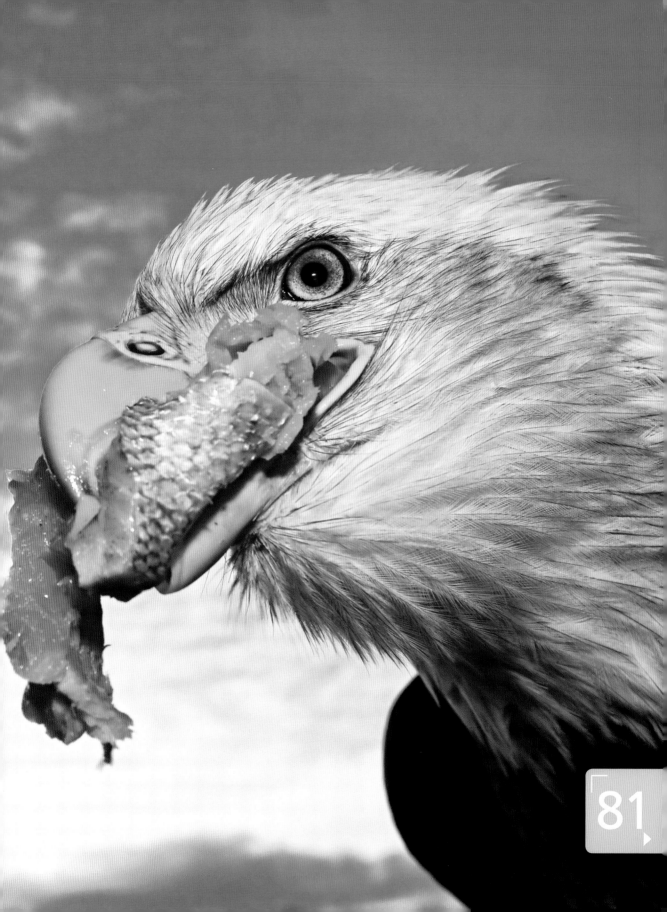

捕捉美麗飛羽

不論展翅或築巢，鳥類都是絕妙主題

觀察及等待

對於愛好自然的攝影師而言，拍攝活動中的飛鳥是一種令人激動的經驗。牠們羽翼上的細節、充滿表情的肢體語言，以及飛翔的興奮之情，都可以在按下快門的瞬間捕捉下來。

背起DSLR出門之前，得先知道你想拍攝的鳥兒出沒的時間和地點。設法多認識住家附近的鳥類，盡可能常常帶著雙筒望遠鏡和野外指南到戶外探索。了解鳥類習性、遷徙模式以及最活躍的季節。先從拍攝動作較緩慢的朋友開始，例如海鷗、蒼鷺和水鳥。您的耐性和練習會有所回報：耐性會讓您看到更多的鳥類活動，而練習則能幫助您學會用鏡頭來捕捉牠們。

請根據時間和氣候來規劃。幸好，多數鳥類都在光線好的時候活動——清晨和黃昏。當陽光來自正面或側面，甚至可能捕捉到牠們的眼神光。

比起刮風或暴風雨的天氣，溫暖無風的天氣更有機會拍到牠們；畢竟鳥類鮮少在壞天氣中活動。另外也要注意風向：鳥類在降落時會逆風飛翔，因此若想在牠們落地時拍到正面，您得背對風向站立。

看看您家後院

到野外拍攝鳥類並非唯一的途徑，您住的地方就可能有許多了不起的鳥禽。雪若·茉莉諾（Cheryl Molennor）就在美國佛羅里達州一家零售店後方的池塘邊拍到了大白鷺（後來她用軟體讓背景變暗）。

出發拍鳥時，請帶著望遠鏡頭和增距鏡（可以增加額外焦距），這樣就可以遠遠地拍到精細的影像；畢竟如果太靠近鳥類，可能會害牠們嚇得振翅逃逸。要有手持相機的準備，因為三腳架會造成妨礙；換言之，可以用單腳架協助您穩定大型鏡頭。

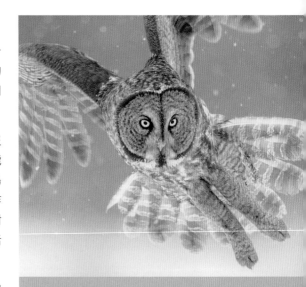

技巧解析

[1] 設定光圈　手動曝光效果最好。要捕捉飛行中的禽鳥，快門速度至少要 1/1000 秒（愈快愈好），光圈要設在 f/5.6至f/11 之間。使用評價測光（測量整個場景的環境光）測量主體所在的天際、草地或樹叢的光線。

[2] 站好位置　雙腳打開與肩同寬，手握相機，保持放鬆但穩定的姿態。禽鳥飛翔時，平穩地用鏡頭跟隨牠們，構圖瞄準主體前面一點點，用眼睛跟隨牠們，不要從鏡頭中觀看（如此才可以隨時掌握牠們的動向）。

[3] 用連拍模式拍攝　如果您的相機有連拍模式，將有助於您追蹤禽鳥，也可以利用連續或預測自動對焦。

[4] 鎖定對焦　當禽鳥朝著您飛來時，將自動對焦的點對準牠的頭，半按快門並維持半按狀態，等到萬事俱備時再按下快門。

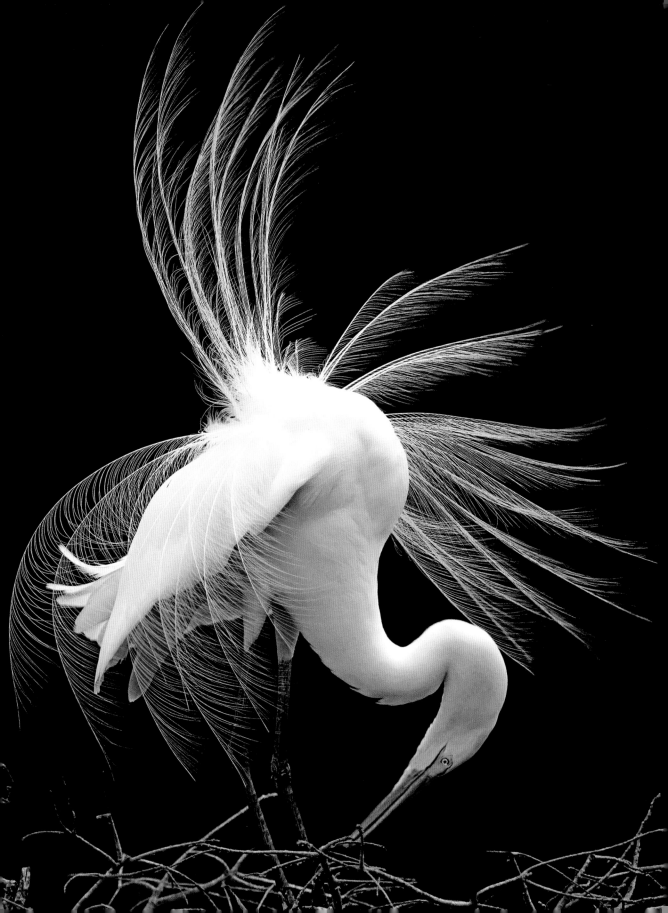

拍攝月亮

月亮可作為拍攝主體，
也可用來烘托景色

鏡頭中的穹頂

能夠讓觀賞者覺得與天體很靠近的照片是很令人神往的。要拍攝明亮、細緻的月亮相片，最好的方法是把相機裝在三腳架上，然後利用望遠鏡頭——盡可能愈長愈好。如果您願意使用增距鏡，鏡頭的焦距還可以更長。但這兩種方法都會減少進入鏡頭的光量，所以要讓曝光時間拉長。

可以嘗試自動對焦，但相機可能無法判斷您的目標，結果對焦到您和月亮之間的其他事物上。建議改用手動方式對焦至無限遠。

也需要手動曝光。先從快門1/125秒，光圈f/11，ISO 100開始，再視對畫面細節的需求改變快門速度。快門不要低於1/15秒，否則會因為月亮移動而拍到動態的模糊殘影；當然，如果這就是您要的，那就另當別論。如果月亮不在您構圖的希望位置，怎麼辦？您還是可以用同樣的鏡頭和曝光值拍攝景觀，之後再合成相片，例如本節伊恩·佩藍特的照片就是這樣完成的。

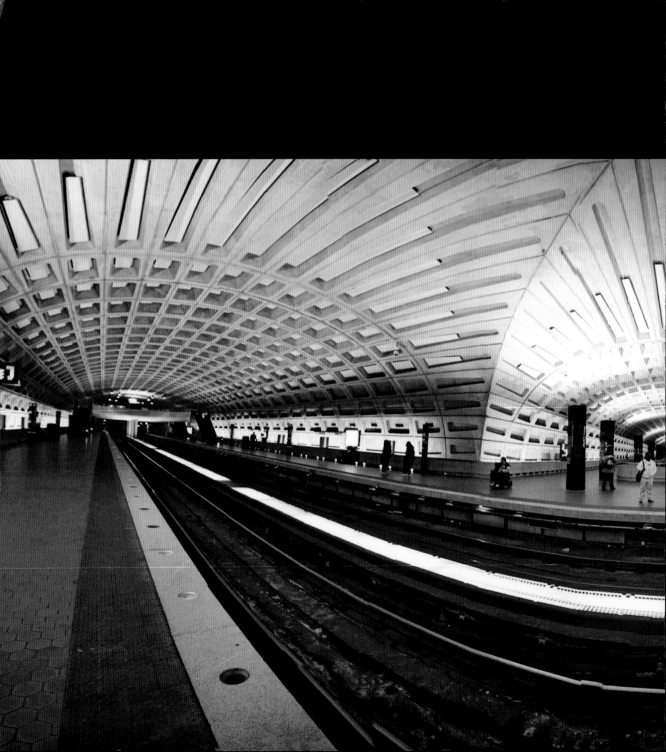

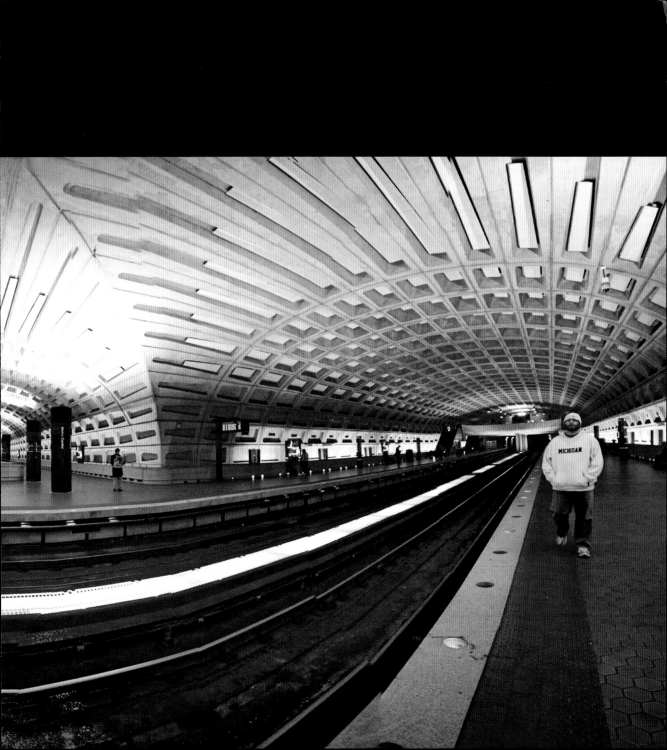

運用軟體讓照片更臻完美

按下快門就可以捕捉影像,但在上網分享或沖印最終作品之前,您還有幾個步驟得完成。軟體能夠讓你最得意的作品更臻完美,或讓那些拍得不盡完善的照片也有出人頭地的機會。

在數位暗房中大顯身手

如果您拍了許多相片,其中一定有很多您不想再花心力處理的——拍照時捨棄的照片越多,日後要做的功課就會越少。不過,您也許想利用影像編輯軟體來調整那些你想保留的照片,例如您最喜愛的相片專題,以及值得回憶的重要活動相片。當然照片總要不離譜,編輯軟體才使得上力。

從RAW檔開始

如果您設定相機拍攝RAW檔,那麼對於最終成品就有比較多的修改空間。所謂RAW檔是抓取感光元件上完整的原始感光資料,沒有經過任何相機內建的處理。這樣的檔案在拍攝後需要比較多的工夫去調整,但也因為RAW的可塑性大得多,因此可以在RAW檔的轉檔軟體中找到所有可能用到的調整模式,讓您修正相片直到滿意為止。如果您想要進一步雕琢,轉換檔案是必要的第一步,如此才能在影像編輯軟體中打開檔案。完成轉檔和編輯後,可將檔案儲存成任何一種您想要的檔案格式。

如果覺得RAW檔太麻煩,您也可以設定最高階的JPEG格式。這類檔案也可以編輯;但若要盡情編輯,最好將檔案儲存成無失真壓縮的格式(例如TIFF檔,這是更複雜的編輯軟體所支援的一種檔案格式)。

用軟體做實驗

當您的技巧日臻成熟,越來越有攝影師程度時,您應該會更想用影像編輯軟體去做一些精細的編修,好讓最後成品更上一層樓。這種拍攝後的編輯工作稱為「後處理」(或簡稱「後製」)。而且,您很可能需要升級到更好的軟體,而不只是使用電腦隨機附贈的程式。

除了單機版的影像處理軟體外,您也不難找到許多專為特殊工作而設計的外掛程式,例如黑白照片的處理,修正鏡頭變形,以及製作高動態範圍(HDR)影像等。

以下粗略依照您可能會用到的頻率(以及複雜程度),列出幾種可用軟體對相片進行編輯和修改的類型。您也可以找到一些應用這些工具的小技巧,用來縮圖、調整顏色、將多張照片組合成一張迷人的影像等。

RAW檔轉換

如果您以RAW模式拍攝,將這些影像轉換成可以編輯的檔案,永遠是影像處理的第一步。相機附贈的光碟裡就有必要的軟體,但如果您需要豐富的功能和介面,可向軟體零售商購買RAW轉檔軟體。無論從哪裡取得,RAW轉檔軟體都可以讓您進行各種調整,包括白平衡、除雜訊,以及(有限度地)調整曝光值;甚至可以進行一些在影像編輯軟體中才做得到的修正。大多數的軟體都可以批次處理影像,而不需要一張張相片個別進行修正。另一個好處:您在轉換時應用的任何設定,只會影響該次的處理。原始RAW檔就像底片一樣會保持原封不動,因此您可以保留這些檔案,下次再用其他的設定來編修,好探索更多的可能性。

◀ 前跨頁圖為攝影師吉米・尤(Jimmie Yoo)拍攝多張照片並加以合成的全景照。

銳利化

大多數的數位影像稍微銳利化之後效果都會比較好。但如果是對焦失敗，或就你要的影像尺寸而言解析度太低的問題，它就無能為力了，但對加強線條和邊緣還是有幫助。不要過度銳利化，因為這會讓照片中的雜訊和其他干擾變得更清楚。

影像尺寸

DSLR拍出來的檔案都很大，這是好處，但也很難直接從相機將相片經由電子郵件寄出。與其用JPEG壓縮，讓檔案小到可以用電子郵件寄送或快速上傳，不如把尺寸縮小，以保留影像品質。一般電腦螢幕僅需要每英吋72像素，但列印則至少需要240（300較佳）像素。別忘了在縮小檔案時改變文件大小或像素尺寸。利用「小」或「email」這些字來重新命名新的影像檔案，如此就可以一眼看出它是哪一個版本。

裁切

就構圖、長寬比例（畫面比例），甚或是方向（橫向、直向或正方形）而言，您拍攝的畫面也許不是那個場景中最理想的版本。為了獲得最佳相片，您可以運用多數編輯軟體中都有的裁切工具，來改變畫面的大小或長寬比。請注意，裁切相片時，也損失了解析度，所以如果裁切掉的範圍很大，最終作品能夠列印的尺寸也會受到限制。

對比

極暗和極亮間的色階範圍與分配會讓一張照片大異其趣。高對比會使線條顯著，尤其是黑白照片，但如果草率應用，極可能犧牲高光和暗部的細節。低對比的相片則給人陰鬱或復古的感覺，但也可能變得平淡乏味。將對比調整到想要的效果，是您必須熟練的基本編輯技巧之一。

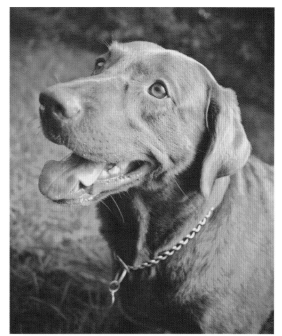

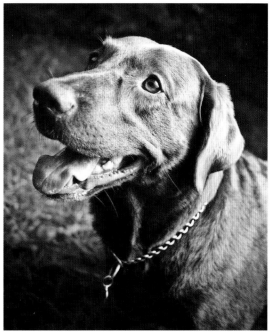

上方相片是低對比的影像——相較於高對比的影像（下方相片），前者的亮部與暗部色階比較接近。

顏色

感光元件上的像素（集光單元）利用三種頻道來集光：紅、綠及藍。其對比色分別為青色、洋紅色和黃色，這三種顏色組合成影像中的可見顏色光譜。軟體可以協助您個別調整這三個頻道，排除掉一些不當的色偏、增加暖色或加深色調。您也可以調整整體的色彩飽和度，但下手不要太重；生動與俗豔只有一線之隔。

黑白

製作單色影像最好的方法，是用軟體將彩色相片轉成單色，而不要一開始就用相機拍攝黑白照片。利用相機捕捉影像的完整色彩資料，您便擁有最多的資訊，對於最後成果的控制度也愈高。大多數的影像編輯軟體都有簡單、自動的轉黑白功能，但您也可以用更專業的軟體以求致更好的結果。

而且，單色調不必然是灰色；有些軟體也可以模擬冷色調、烏賊色調或分割色調的相片。

曝光和HDR

在編輯時，您可以讓整張影像或特定部分變亮或變暗。雖然這種方式無法修正原始曝光值的錯誤，但仍有助於修復亮部或暗部的細節；這些細節雖然已經被感光元件記錄，但在未編輯的相片上並不是那麼明顯。如果想創造一張呈現從極暗到極亮的廣泛色調的相片，您可以嘗試HDR影像，這種方法可合併以不同曝光值拍攝的同一張相片

左下方的全彩影像在經過轉換為模擬烏賊色調印刷後，呈現出一種古老懷舊的感覺（右下圖所示）。這種轉換及其他的顏色修改都可以利用影像編輯軟體來達成。

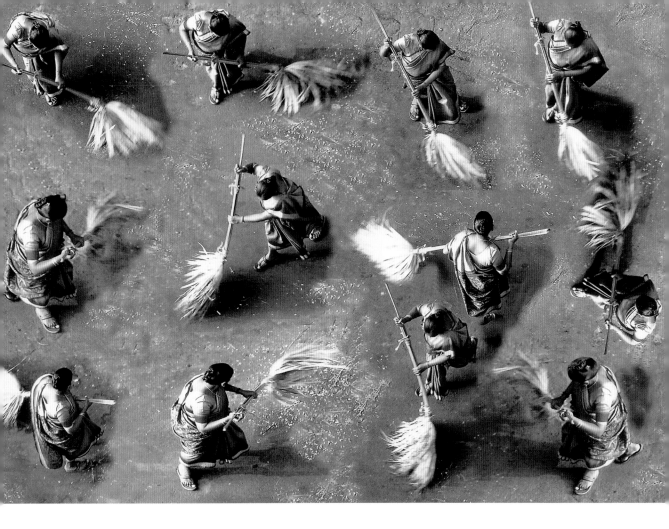

的數個版本（有些相機內建這種功能，但自己動手會對成果有較高的控制度）。功能較多的影像編輯器會內建HDR，但通常必須是單機版的專業軟體。

修片

使用軟體內的精密工具，可以進行簡單的修正，例如去除因為鏡頭或感光元件上的灰塵而造成的影像瑕疵；也可以完成複雜的編輯工作，譬如讓您的模特兒漂亮得像做過整形手術。想將影像修到什麼程度，取決於您的品味、技巧，以及用途：藝術作品、事件的正確記錄、宣傳品，或這三者的綜合。當您的技術精進（再搭配合適的軟體），就可以修正鏡頭變形、創造淺景深的錯覺、移除畫面中不想要的元素，以及其他修改。再簡單的編輯軟體也都有可以去除雜點或瑕疵的工具。

沃爾夫崗‧甘瑟（Wolfgang Gunther）拍攝的這張驚人照片，拼湊了同一位掃地婦人的許多次不同曝光。利用影像編輯軟體將不同影像結合成單一影像的技術稱為「合成」。

合成

除了HDR，您也可以基於各式各樣其他理由來合併影像。例如，為了製作全景圖，就要拍攝一系列部分重疊的影像，以構成一張比單一照片更寬或更高的照片，然後接合成一張（同樣地，有些相機具備這樣的功能，雖然省時，但不一定能夠創造出您想要的照片）。您也可以組合幾張個別拍攝的照片，成為一張全新的照片。無論如何，創造一張不單是「剪下、貼上」就可以完成、具有逼近真實的說服力的照片，需要豐富的技巧和大量的練習。

將作品輸出成實體照片

近來，我們大多在發光的螢幕上與別人分享我們的照片；不論是經由電子郵件、社群網路、照片分享網站，或者是我們自己的網站。然而，我們最愛的相片，依然那些我們列印（或請人代為輸出）出來，值得像藝術品般珍惜的好相片。

從數位相片到類比藝術

想印出一張完全符合心中印象或在電腦螢幕上看到的圖檔的相片，有時候是相當複雜、甚至是令人氣餒的經驗。要將您的電腦螢幕設定成與相機和印表機的顏色一致，以印出正確的色調，得花上一些時間；不過您還是可以去沖印店輸出相片，省下在家中嘗試印出超高畫質相片的麻煩。無論是自己列印或是送去外面輸出，為了控制成果，以下是幾件您可以做的事。

送去輸出

如果您不打算投資任何高階印表機，或者想要印一張超大尺寸、印在不尋常的媒材上（例如鋁箔紙或布料），或者打算印一堆4x6相片，可以請附近或網路上的沖印店代勞。他們的處理過程是制式的，處理方式也相對簡單；趕時間的時候很好用，但也很有可能毀掉您辛辛苦苦編修過的影像（除非您合作的對象是曾經與專業攝影師共事的沖印師——要得到最佳輸出品質最好找他們）。

許多線上沖印和自助式相片沖印機也提供自動修整影像的選項。如果您已經編輯過相片，就不要再使用這些功能。許多這類店家或機器只接受JPEG檔，不接受TIFF檔，而且只接受sRGB顏色空間。因為sRGB的色彩範圍較小，建議您改用Adobe RGB 空間來拍攝相片。如果您已經這麼做了，就必須在把影像送去輸出前先轉檔（將這個變更及其他針對輸出而做的處理另存為複本，不要存到原始檔案）。

要輸出成不留邊的標準尺寸嗎？8x10和5x7 的尺寸與典型DSLR畫面的長寬比例不同，因此沖印店也許會裁切相片以符合相紙尺寸。最好是自己裁切成想要的列印尺寸，以確定您獲得自己要的構圖。

在家列印

為了對印出來的成品有更多控制，或者只是單純想要滿足您自己動手做的樂趣，請買一台好的噴墨印表機，並學習如何操控。色彩管理有好幾個步驟，可以讓您印出來的相片和您在電腦上看到的一樣。盡可能將螢幕設定在最高解析度和高彩模式，然後再使用一些可用的裝置和軟體程式來校色。

遵照色彩管理或影像編輯軟體的指示設定印表機和紙張，使它們的特性與您在螢幕上看到的顏色一致（您可以取得自訂特性檔去進行更精確的管理）。

顏料型墨水會比染料型墨水耐用，而且墨水匣中的顏色也比較多，印出來的相片比較漂亮。如果您主要列印的是黑白相片，可以考慮購買高品質的單色墨水匣，以產生較大的灰色和黑色色階範圍。

紙張選擇

光面相紙會讓色彩比較鮮豔，黑色也會比較濃重，而且通常比較耐久，不過比較容易留下指紋。許多攝影師偏好表面無光澤的霧面相紙，裱框後比較不會反光。珍珠面相紙則落在這兩種極端間。要選用哪種相紙多半取決於您自己的美學態度；可以嘗試用不同的相紙沖印同一張相片，看哪一種紙張的效果最好。

您也可以將相片印（或送印）在許多不同的媒材上，包括帆布、鋁箔紙和乙烯面板等。每種媒材對於相片呈現都大不相同，而且您也許得改變影像的對比、色調及其他效果，才能印在不同表面上。

記憶不可靠；您的相片是無可取代的。如果您的電腦曾經當機過，您就知道資料保存是多麼重要的工作。從拍攝的那一刻起，就要好好保護照片，請向有聲譽的店家購買知名品牌的記憶卡。

保護照片

首先，最好多買幾張小容量的記憶卡（不超過8GB），而不要只用一張大容量的記憶卡。這樣一來，即便某張記憶卡損毀（或遺忘在飯店中），您也不會遺失整個假期的所有相片。

如果您的相機有兩個記憶卡插槽（當您同時拍攝RAW和JPEG檔時，這種裝置就非常好用），可以設定所有的RAW檔存在一張記憶卡，JPEG檔存在另外一張。這不僅可讓您的每張照片從一開始就有兩種檔案，也可以讓您在之後整理照片時比較容易。

整理檔案

如果您過去拍攝的照片已經散落在電腦中，您得把它們找出來，花時間建立檔案結構，這將幫助您未來幾年都很容易分類和尋找。您的電腦應該會幫您把所有的影像儲存在名為「圖片」或「我的圖片」資料夾中，可以從這裡開始尋找。

我使用的檔案結構是這樣的：我把朋友和家人寄送給我的相片另外儲存，並用寄送者的名字來命名資料夾。而我自己拍攝的照片，我每年都開新的資料夾。每個資料夾再按照每次的活動、拍攝計畫或地點，建立子資料夾，命名時也會加上年份，例如「2011聚會」或「2012羅馬」（如果您拍攝的相片很多，而且每天都拍照，最好每個月建立子資料夾，然後將相片放在對應的月份資料夾中）。

為了更快速瀏覽照片——也為了方便備份（稍後會介紹）——您可以將年度最愛照片複製到它們自己的資料夾中，命名為「2012最佳」之類的資料夾名稱。當您建立好適當的檔案結構之後，每次從相機或記憶卡下載照片到電腦時，就要將圖檔分配到系統內對應的資料夾中。

「閱讀」相片

將相機的日期和時間設定好，可以讓您在整理檔案時事半功倍。不論您如何儲存影像，相機的日期和時間至少可以讓您知道您在何時拍攝了這些相片。

時間和日期會內嵌在檔案資訊中，稱為EXIF資料（或中繼資料）。此資訊也包括其他內容，例如拍攝的相機和鏡頭型號、您使用的焦距和曝光設定，以及執行過的影像編輯簡要記錄。您也可以增加確保與相片永久共存的資訊，例如標題、可搜尋的標籤、重要的聯絡資料以及版權細節等。

檔案備份

妥善的備份有何祕訣？多做幾份就對了。除了要定期將重要檔案（亦即您所有的照片）複製到外接硬碟，也要在自家以外的地方，另外保存一組備份（例如辦公室或父母家）。這些第二備份每個月要更新一次，或者在對檔案執行重要變更時更新。

對於主要備份，您可以考慮使用鏡像磁碟機，又稱為RAID 1。這個儲存裝置有兩顆硬碟，裡面有完全一樣的檔案。每次您替電腦備份時，會同時在兩顆硬碟中儲存檔案。萬一其中一顆硬碟損壞，您的檔案也不會不見。儲存裝置隨附的軟體會教您完成逐步設定。

視您拍攝的照片量而定，也許只將您喜愛的照片（例如「2012最佳」資料夾的照片）備份到遠端儲存區就夠了。最簡單的方法是使用線上（亦稱為雲端）儲存區。只要支付年費，有些備份服務完全沒有空間的限制；另外還有免費的空間，但儲存空間有限，例如5GB。對影像檔來說，免費空間撐不了多久，而且就算您已經用了最快速的DSL或電纜連線，上傳速度還是可能會慢到讓您發狂。

製作拼貼畫

要創造一種迷人的隨興感覺,可以將許多照片堆疊在同一個相框中,讓角落和邊緣彼此重疊。可以將某些照片對角置放,試試不同角度的效果。把相片印成不同尺寸,裁切成不同的形狀去強調各自的特色,這樣的拼貼方式會有最好的效果。喜歡的話也可以讓一些照片留著邊框。這是讓不在同一時間地點拍的照片產生統一感的好方法。

極簡

在清爽簡約的現代風格的空間中,如果只想用最簡單的方式展示,可以試著把相片掛起來,不要任何相框。利用從外面看不見的材料來加強效果。首先將相片鑲嵌在珍珠板上,然後用魔鬼氈將之固定在牆上。把相片成列排好,或是排成格子狀,以強調它們共有的模式、顏色或元素,增加相片的說服力。

許多攝影者汲汲營營地捕捉完美相片。不過偶而也該放下相機，細細品味、分享您的作品。以下是一些適當的展示手法，讓您的相片獲得應有的對待。

掛成一串

如果您手頭拮据而必須使用便宜的材料，或者您希望展示空間呈現一種慵懶、休閒的氛圍，不管是哪一種狀況，曬衣夾、繩索或電線都是不可多得的好材料。在您想要展示相片的地方兩端釘上兩根釘子（或者用黏性掛鉤，就不會因為釘釘子而留下洞），把線綁好，夾上照片。您也可以試試用不同長度的線掛成幾條。

為佳作裱框

費心為您的相片裱框不止會讓相片如藝術作品般受人矚目，每一幅都成為視覺焦點，同時也可以保護它們免於日常生活的碰撞和破壞。因此，請將您最驕傲的作品或以最高品質媒材輸出的作品裱起來。不規則地掛在牆上，某些照片也可以成對裱在一起。有變化的展示方式看起來比較有品味又不沉悶。

拍攝同意書

基於有價值的對價，我授予 _____（「攝影者」）絕對且不可撤銷之權利及不受限制之許可，可在現有或未來的媒體（包括網路）中，基於任何目的（尤其包括插圖、促銷、藝術、評論、廣告及交易），以完整或部分、個別或結合其他媒體的方式，重複使用、公開、出版任何他拍攝我的相片、有我在其中的相片，或我和其他人的相片，並允許改作，且可基於任何用途使用我的姓名。我放棄攝影者因使用這些照片而衍生之全部請求，包括但不限於毀謗或違反任何公開或隱私權利。此授權與免責效力及於攝影者繼承人、代表、被授權人及受讓人，連同委託人。我是有完全行為能力成年人，有權以我的名義訂立契約。我已閱讀本文件且完全了解內容。此一免責對我及我的繼承人、代表及受讓人均有拘束力。

X

簽名 日期

姓名

住址（第一行）

住址（第二行）

X 攝影者簽名 日期

攝影者（姓氏）

住址（第一行）

住址（第二行）

拍攝所有物同意書

立書人作為照片所攝物件之合法所有權人或有權允許拍攝及使用者，不可撤回地

授予＿＿＿＿＿＿＿＿＿＿＿＿＿＿（「攝影者」）、繼承人、法律代表、代理人及受

讓人為任何目的拍攝或使用這些相片之完整且永久之權利。本人亦同意印刷品與

這些相片一起使用。立書人在此放棄使用這些相片之完成品或其他出版品之檢查

或同意權利。立書人亦免除攝影者、攝影者授權或許可者、委託人在拍攝過程中或

加工或印製過程所造成或可能發生之模糊、變形及改變所生之責任，並同意補償

及為其辯護。立書人在此保證，我是具有完全行為能力成年人。立書人進一步聲明，

在簽署本文件前，已閱讀以上授權、免責及同意，且完全了解內容。此一免責對立書

人及繼承人、代表及繼受人與受讓人均具有拘束力。

X＿＿＿＿＿＿＿＿＿＿＿＿＿＿＿＿＿＿＿

簽名　　　　　　　　　　　　　　日期

姓名＿＿＿＿＿＿＿＿＿＿＿＿＿＿＿＿＿

住址（第一行）＿＿＿＿＿＿＿＿＿＿＿＿

住址（第二行）＿＿＿＿＿＿＿＿＿＿＿＿

X＿＿＿＿＿＿＿＿＿＿＿＿＿＿＿＿＿＿＿

攝影者簽名　　　　　　　　　　　日期

攝影者（姓氏）＿＿＿＿＿＿＿＿＿＿＿＿

住址（第一行）＿＿＿＿＿＿＿＿＿＿＿＿

住址（第二行）＿＿＿＿＿＿＿＿＿＿＿＿

州別：　　　　　　　　　：

國別：　　　　　　　　　：SS

　　　　　　　　　　　　：

公證人聲明

本人為＿＿＿＿＿州之公證人。於20＿＿

年＿＿月＿＿日，立書人＿＿＿＿已向我

證明，立書人即為上述文件立書人本人，且

承認簽署本文件之目的即如同本文件內容。

我已親手並以公證印鑑簽署，以昭信守。

公證人

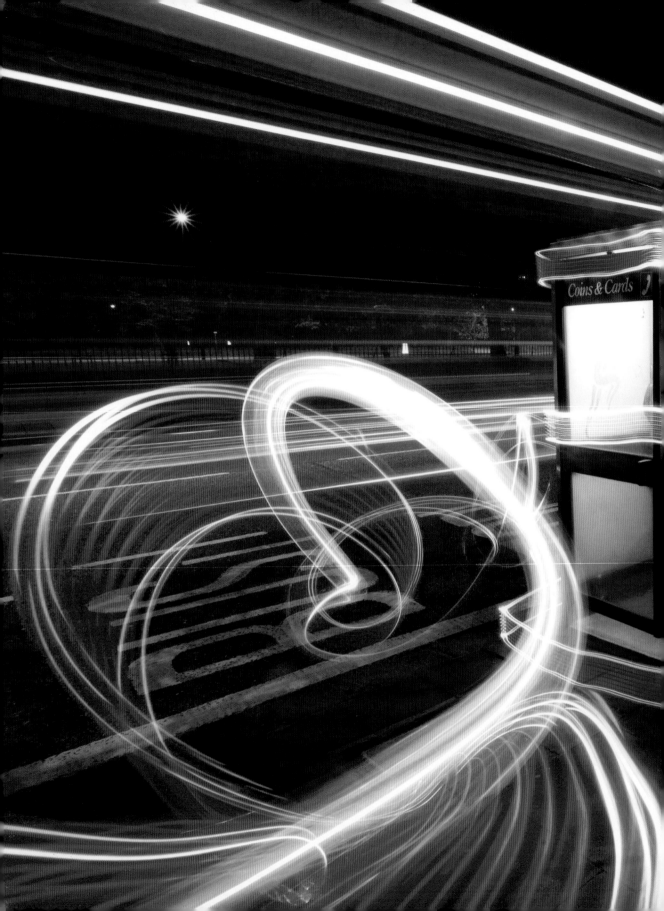

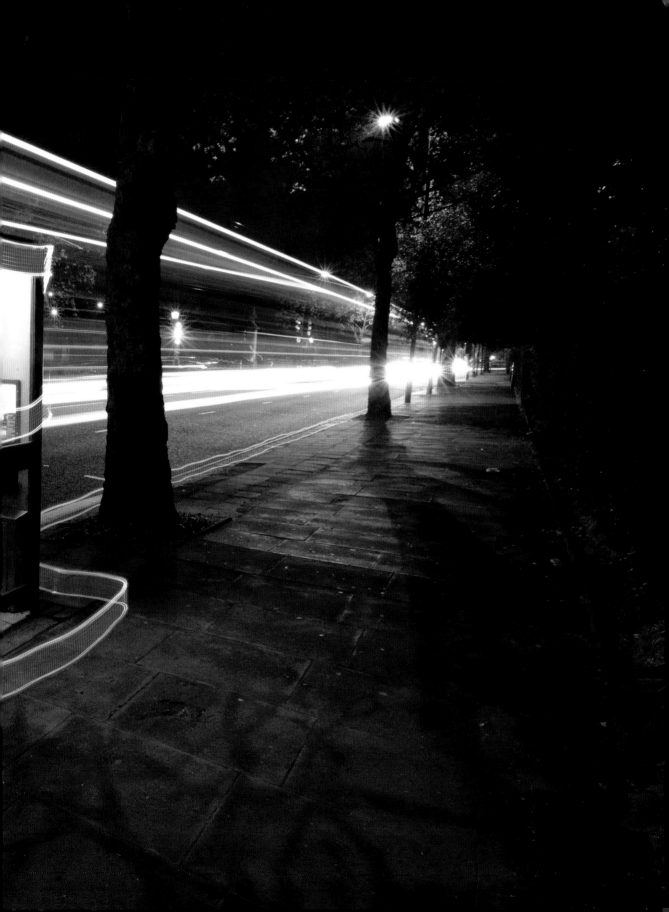

術語

環境光（Ambient Light）
場景中的有效光線，可為天然或人造光源，且非攝影師基於拍攝目的而明確提供的光線。

光圈（Aperture）
鏡頭內可以調整的開孔。光圈會決定通過鏡頭並抵達影像感測器的進光量。光圈大小是以f格數為計算單位，數字越高表示開孔越小。

光圈優先模式（Aperture-priority Mode）
一種相機操作模式。在此模式下，攝影師可選擇特定的光圈設定，並由相機自動選擇相應的快門速度，以達到適當的曝光。

APS-C
許多DSLR中所使用的一種影像感測器格式，其尺寸比全片幅格式感測器小（因此可拍攝的視野角度也較小）。

鉸接式 LCD（Articulated LCD）
一種可翻轉的影像螢幕，可旋轉並翻出相機機身之外，讓攝影師的拍攝角度擁有更大彈性。

音頻閃燈觸發器（Audio Flash Trigger）
此裝置可讓您將相機與麥克風同步，如此即可透過聲音來觸發快門，而無需按下快門鈕。此裝置在拍攝非常快速的動作時很實用，因為在拍攝過程中，排除了攝影師反應時間之因素。

自動曝光（Autoexposure）
一種相機操作模式。在此模式下，相機會自動計算及調整曝光設定，以便使影像盡可能符合被攝主體。

自動對焦（Autofocus）
一種相機操作模式。在此模式下，相機會針對LCD或觀景窗中央的物體自動對焦。

背景（Background）
影像中顯得距離觀看者最遠的元素。

桶狀變形（Barrel Distortion）
影像中的直線向外彎曲的一種變形。這種桶狀線條在相片邊緣最為明顯。

散景（Bokeh）
描述影像中失焦部分的效果。Bokeh這個字源於日文boke，意指「模糊」或「暈眩」。

反射（Bounce）
藉著反光板或其他反光表面，使光線方向改變而朝向主體。通常是柔和的光線，有助於使光線擴散並為陰影補光。

包圍曝光（Bracketing）
以不同級數的曝光值（通常是差半格或一格）對同一主體拍攝數張相片的技術。

中央重點測光（Center-weighted Metering）
一種測光系統，主要以畫面中央部分的光線讀數為重點，邊緣光線的權重較輕。

明暗對比（Chiaroscuro）
藝術作品中亮處與陰影之間的相互影響或對比。

色散（Color Fringing）
又稱為色差（Chromatic Aberration）一種影像崩解狀況，最常發生在高對比的邊緣，而且經常顯現為色彩條紋，尤其是紫邊。

合成（Composite）
利用軟體將多張個別影像拼湊成一張相片。

持續光源（熱燈）（Continuous, Hot Lights）
拍攝過程中持續照明的傳統鎢絲燈或鹵素燈。

連拍模式（Continuous Mode）
這是數位相機的一項功能，只要按一下快門鈕，即可在不到一秒的時間內連續拍攝數張影像。連拍速度與張數依相機類型及機型而異，而且有時可以調整。

對比（Contrast）
相片中最亮與最暗部份之間的色調範圍與分佈。

氰版顯影（Cyanotype）
於1842年發現的一種攝影工序，會產生氰藍色調的結果。在處理數位攝影時，有時會以軟體模擬這種顏色。

失焦（Defocus）
使透過相機鏡頭看到的主體失焦，使其顯得柔和且輪廓較不清楚。

◀ 想知道馬賽爾・潘如何用光作畫，拍出前跨頁這張照片，請見第71節。

景深（Depth of Field）
相片中顯現為清晰的最近與最遠物體之間的距離。

柔光罩（Diffuser）
任何可使經過之光線柔和並擴散的用具。

EXIF資料（EXIF Data）
您的相機在拍攝時針對每一個影像儲存資訊（例如日期、設定值及所用器材等）。

曝光值（Exposure）
拍照過程中，允許落在攝影媒材上的總光量（由光圈、快門速度及ISO所決定）。Exposure也可以指單一快門週期（亦即一個鏡頭）。

曝光補償（Exposure Compensation）
以小幅增量的方式增加或減少相機曝光設定值的功能。通常是由標示為加號和減號的按鈕所控制。

補光（Fill Light）
通常用來柔化畫面中對比的一種技術，方法是用比主光源柔和的光線，針對畫面中的陰影部分打光，藉以消除陰影。

濾鏡（Filter）
一種相機配備，可連接（旋轉或夾住）在鏡頭前端，改變加強其效果。

閃光（Flash）
在曝光瞬間針對主體所進行的短暫照明。

螢光燈（Fluorescent Light）
一種發出冷色調光線的持續光源，可藉由相對應的白平衡設定使其效果變暖。

焦距（Focal Length）
當鏡頭對焦於無限遠處時，從鏡頭中光線路徑通過的點，到底片或感光元件之間的距離，即為焦距。長焦距會放大影像，短焦距則會減少放大倍率並呈現寬廣視角。

焦點（Focus）
當影像中的元素清晰呈現且輪廓清楚分明，該元素就稱為「焦點對準」。

對焦環（Focus Ring）
鏡頭筒上的一個環，攝影師可加以轉動，手動調整焦點。

追蹤對焦（Focus Tracking）
相機的一種功能，可計算移動物體的速度，以便準確對焦並使相機鏡頭捕捉得到。

前景（Foreground）
距離相片平面最近的影像元素，相片中距離觀看者最近。

光圈刻度（F-stop）
標示相機光圈大小的數字。數字越大，鏡頭開孔越小。光圈大小與快門速度搭配，完成正確曝光。

全片幅（Full-frame）
具備最大感測器（36x24mm）的一種相機感測器格式，通常配備於 DSLR上。

遮光板（Gobo）
擋住光線以避免照到鏡頭的板子或屏幕。

硬調光（Hard Light）
聚光範圍狹窄的光線，打在物體上後會形成明顯陰影。

高動態範圍成像（High-dynamic-range(HDR)Imaging）
將不同曝光值拍攝的同一個畫面的不同版本重疊在一起，獲得色階範圍最廣之影像的一種技術。

亮調（High-key）
以相當明亮的光線照明的相片，其中包含大範圍的白色與亮色色調，且中間調與陰影很少。

色階分布圖（Histogram）
在數位相機上呈現影像色階分布的一種電子圖表，範圍從全黑（左側）到全白（右側）。這種圖表顯示在相機上，對於判斷影像是否包含適當曝光的正確色階範圍很實用。

熱靴（Hot Shoe）
相機頂部的連接插座，可用來安裝閃光燈或其他裝置，以便與相機同步。

超焦距（Hyperfocal Distance）
鏡頭能夠對焦的最近距離，同時使無限遠的物體保持清楚對焦。此距離隨光圈值而異。風景攝影利用超焦距離來創造出相片中深度空間感。

感光元件（Image Sensor）
相機裡用來捕捉光學影像並轉換成電子訊號的媒體。

影像穩定功能（Image Stabilization）

相機或鏡頭的一種功能，開啟後，可減少曝光時相機移動或震動所造成的模糊。

紅外線感應光（Infrared Tripwire）

在發射器與接收器之間發出不可見射線的裝置。當射線遭到阻擋時，該裝置會自動觸發相機快門，對於拍攝快速移動的物體很實用。

ISO

數位相機感光元件對光線的感光度。此數字越高，感光元件對光線的敏感度越高。

JPEG

最常見的影像檔案類型，由於此格式會將影像壓縮成較小的檔案大小，因此頗為實用。JPEG可以儲存成不同的壓縮等級；壓縮等級越高，資料遺失越多，且會導致影像品質下降；尤其當影像經過多次儲存後更是如此。因為JPEG檔案小，很適合寄送電子郵件與網路使用，但不建議在影像編輯時使用。

LCD（液晶螢幕）

數位相機上的薄型平面顯示螢幕，可提供相機所見的即時檢視、播放所攝影像，並可存取功能表及資訊（例如曝光設定值、自動對焦點及色階分布圖等）。

LED（發光二極體）

常用在視訊及攝影棚照明的一種光源，例如微距攝影所用的環型閃光燈。持久且不發熱，可作為螢光燈之外的另一選擇。

鏡頭耀光（Lens Flare）

光線在相機內散射時，可能導致影像上多餘的扭曲，包括奇怪的光環、條紋及反射。

即時預覽（Live View）

將通過鏡頭的影像傳送到LCD（而非觀景窗）的一種功能。使用此功能可獲得較大的畫面視野、景深預覽更容易、手動對焦時放大物體，以及其他優點。但是在強光下及手持拍攝時可能不方便使用。

暗調（Low-key）

影像中大部分色調偏暗，且很少強光。

微距（Macro）

針對極小物體的特寫攝影。感測器上的影像很接近實際物體大小，甚至更大。

中景（MIdground）

相片中的元素，相對於觀看者而言，顯示在中距離的空間中。

動態模糊（Motion Blur）

當主體或相機本身在曝光過程中移動所造成的影像條紋。

雜訊（Noise）

在相片上應該只有單一顏色的部分出現的多餘隨機顏色顆粒和斑點。影像中的雜訊通常是因高ISO而增加。

光學觀景窗（Optical Viewfinder）

拍照前用來構圖與對焦的玻璃接目鏡。多數輕便相機沒有光學觀景窗，只能仰賴LCD。

曝光過度（Overexposure）

接觸到感光元件的光線太多時，影像變會過度曝光，意指顏色和色調顯得相當明亮或白色，而且高亮度區域會白化。

搖攝（Panning）

移動相機以追蹤移動的物體。此技術用來捕捉動作，強調主體，畫面中其他元素會模糊。

全景圖（Panorama）

呈現極端寬廣視角的影像，通常比人類肉眼能看見及多數鏡頭可捕捉的更寬。通常是經由合成製作出來的。

五棱鏡（Pentaprism）

內建於DSLR中的多邊形裝置，可導正影像的方向，並使其通過觀景窗。

像素（Pixel）

數位影像的最小組成要素。也指相機感測器上的集光單元。

後處理（後製）（Post-processing）以相機拍攝相片後，利用軟體對影像所執行的工作。從轉換影像為不同類型的數位檔案，到編輯與修改相片都包含在內。

定焦鏡（Prime Lens）

具備固定焦距的鏡頭，與變焦鏡頭相對；後者具備可變焦距。

RAW檔（RAW File）

又稱為「數位負片」，RAW檔以幾乎未損失任何資訊的方式壓縮，是由相機所製作的。若要輸出RAW檔，您必須使用轉換程

式加以修改，例如相機隨附的程式。RAW檔可讓您在事後修改相機設定（例如白平衡），並且在影像中提供最多原始資料。

反光鏡（Reflex Mirror）

相機內的鏡子，用來將通過鏡頭的光線向上反射到五稜鏡，以便透過光學觀景窗檢視。然後，當按下快門時，它會向上旋轉，在鏡頭與影像感測器之間創造出一條通道。

三分法（Rule of Thirds）

一種構圖原則。此原則指出，將相片重要元素擺放在畫面橫向或縱向三分之一處時，所達到的視覺張力與吸引力最高。

飽和度（Saturation）

影像中的顏色強度。飽和度高的影像，其色彩可能比真實場景中的色彩更強烈，這種效果可利用軟體做到。

自拍定時器（Self-timer）

一種相機操作模式，可在按下快門鈕之後，到快門簾開啟之間，有一段預先設定好的延遲。當相機裝在三腳架上時，此功能可用來拍攝自拍照，或消除按下快門時的相機震動影響。

烏賊色（Sepia）

一種棕色暖色調。過去，是將黑白相片浸泡在深褐色液體中。現在則可利用軟體模擬。

快門簾（Shutter）

相機內的機械簾幕，透過開啟與關閉來控制光亮。在開啟時，光線會抵達相機的感光元件。

快門延遲（Shutter Lag）

完全按下快門鈕之後，到影像感測器真正記錄到影像之間的任何延遲。雖然大多數時間這只有不到一秒的瞬間，但卻足以使攝影師錯失自然的相片。

快門優先模式（Shutter-priority Mode）

一種相機操作模式。在此模式下，攝影師可選擇快門速度，並由相機自動調整光圈，以達到適當的曝光。

快門速度（Shutter Speed）

快門簾維持開啟讓光線進入的時間量，通常以秒的分數來計算（1/8000秒是相當快的快門速度，而1/2秒則非常慢）。

單點自動對焦（Single-area Autofocus）

一種拍攝模式，在此模式下，相機會針對畫面中的特定元素或單點進行對焦。

軟調光（Soft Light）

不論是經過擴散柔化，或來自多重光源或大面積光源，這種光線落在主體之後，不會形成深濃的陰影，也不會製造太多對比。

點測光（Spot-weighted Metering）

一種相機功能，僅測量小區域（通常為畫面中心）的光線。當您要精確測量特定一點或元素，而且不希望畫面其他區域影響曝光值時，請使用此功能。

頻閃燈（Strobe）

閃光燈的別名（相對於持續光源）。可指大型棚燈或可攜式外接閃光燈。

TIFF

一種數位影像檔案類型，非常適合軟體編輯，因為此格式會保留影像品質，且不壓縮檔案。

鎢絲燈（Tungsten Light）

一種熾熱的持續發光燈泡，可提供暖色調的光線。

曝光不足（Underexposure）

當抵達感光元件的光線太少時，影像整體色調會偏暗、陰影濃厚，且喪失顏色。

觀景窗（Viewfinder）

相機上的開孔，可讓攝影師看出去，進行構圖與對焦（若使用手動對焦的話）。觀景窗有電子與光學兩種。

白平衡（White Balance）

此相機設定會定義白色在特定光線條件下的色彩，並據以修正其他所有顏色。

變焦鏡（Zoom Lens）

其構造可進行持續改變焦距的鏡頭，與定焦鏡相對；後者具備固定焦距。

變焦環（Zoom Ring）

鏡頭筒上的一個環，旋轉時，可改變鏡頭焦距。

索引

照片出處

Half title: Guy Tal Title: Scott Linstead
Introduction: Joshua Cripps 5: Alex Fradkin 6: Guy Tal
7: Ray Kachatorian 8: Christopher Stewart (right)
11: Casey Lee 13: Chris McLennan

14: Tim Calver 15: Gunnar Conrad (top right)
17: Randall Cottrell 18: Koy Kyaw Winn (first spread); Michelle
Arnwine (second spread, left); Lester Weiss (second spread, top right);
Li Chengzhi (second spread, bottom right) 19: Jeremy Harris 20:
Catherine Dunn (left) 21: Ben Bergh 22: Thayer Gowdy (left); Gia Canali
(middle); Gabriel Ryan (right) 23: Peter Kolonia 24: Arnel Garcia
25: Chris McLennan (left, right); Chet Gordon (middle)
26: Faisal Almalki 27: Emmanuel Rigaut (top); Zach Dischner
(bottom) 28: Amy Perl 29: Chris Pethick (left); Darwin Wiggett
(right) 30: Adam Elmakias 31: Mark Peterson (left); Alexandra Dicu
(right) 32: August Bradley 33: Helmi Flick
34: Todd Klassy (left); Phil Ryan (middle) 35: Amy Perl
36: Anna Kuperberg (left); Miriam Leuchter (right)

37: Kyle Jerichow (first spread); Ian Plant (second spread)
38: Dave G. Roberts 39: Peter Kolonia (first spread); Alexander
Viduetsky (second spread, left); Mike Saemisch (second spread, top right);
Miriam Leuchter (second spread, bottom right) 40: Dan Bracaglia (left);
Melissa Molyneux (right) 41: Kevin Cantor 42: Ian Shive (first spread);
Guy Tal (second spread) 43: Ben Hattenbach (bottom right)
44: Kah Kit Yoong 45: Patrick Smith (second spread, left); Joshua
Cripps (second spread, top right); Horia Bogdan (second spread,
bottom right) 46: Dina Goldstein
47: Matea Michelangeli (left); Miguel Angel de Arriba (middle); Partha
Pal (right) 48: Steve Bingham (first spread); Philip Buehler (second
spread) 49: Mark Adamus
50: Tim Kemple 51: Jim Goldstein (bottom left); Timothy Edberg (top
middle); Ed Callaert (top right); Frank Fennema (bottom right) 52:
Emmanuel Panagiotakis (first spread); Skip Caplan (second spread,
bottom left); Jordan Edcomb (second spread, top right) 53: Lowell
Grageda
54: Francesca Yorke, courtesy of Williams-Sonoma (left); Matthijs
Borghgraef (right) 55: David Clapp (first spread); Loren "Tad" Bowman
(second spread) 56: Roni Chastain (bottom left); Don Komarechka (top
right); Alex Braverman (bottom right) 57: Aaron Feinberg (left) 58: Phil
Ryan (first spread, left); Jay Fine (first spread, top right); Alex Fradkin
(first spread, bottom right); Alex Fradkin (second spread)
59: Chip Phillips 60: Frank Melchior 61: Jim Patterson

(first spread); John L. Hodson (second spread, top left)
62: Stephen Oachs (left); Darwin Wiggett (right) 63: Saul Santos Diaz
(first spread); Jon Cornforth (second spread)

64: Mark Watson 65: Thomas Shahan (first spread);
Martin Amm (second spread) 66: Harrison Scott
(left); George Hatzipantelis (middle); Phil Ryan (right)
67: Jim Patterson 68: Vilhjálmur Ingi Vilhjálmsson
69: Scott Linstead 70: Kerrick James (first spread);
Debby Barich (second spread, top left); Sara Wager (second spread,
middle right) 71: Jens Warnecke and
Cenci Goepel (first spread); Marcel Panne (second
spread, left); Stephen Kolb (second spread, top right);
Ian Plant (second spread, bottom right) 72: Kan Nakai
73: Sam Dobrow (top left); Joachim S. Mueller (bottom left); Andrew
Morrell (top middle); Marina Cano (right)
74: Uwe Zimmer (left); Andrew Tobin (middle); Jesse Diamond
(right) 75: Petrina Tinsley, courtesy of
Williams-Sonoma (first spread, right); Ray Kachatorian, courtesy of
Williams-Sonoma (second spread, left);
Maren Caruso, courtesy of Williams-Sonoma (second spread, right) 76:
Jim Brandenburg (left); Ian Plant
(right) 77: David Baures (first spread); Ryan Merrill
(second spread, bottom) 78: David Boehm
79: Emanuela Carratoni (first spread); Matthew Lowery (second
spread, left); Stephanie Frey (second spread,
right) 80: Kendall Karmanian (left); David Cisowski
(middle); Phillip Genochio (right) 81: Hector Martinez
(first spread); Scott Linstead (second spread, left);
Cheryl Molennor (second spread, right) 82: Ian Plant

Back matter opener: Jimmie Yoo 83: Wolfgang Gunther (second
spread, right) 86: David Matheson Glossary opener: Marcel
Panne Index opener and closer:
David Matheson Back matter closer: Jamie Felton

Front cover: Jim Patterson (sunset); Emmanuel Panagiotakis (lions);
Lowell Grageda (tunnel); Ben Bergh (skateboarder)
Back cover: David Clapp (forest); Amy Perl (portrait);
Ben Hattenbach (Northern Lights); Darwin Wiggett (truck)

All other images courtesy of Shutterstock Images. All illustrations
courtesy of Francisco Perez. Endpaper image courtesy of Alex Fradkin.

關於作者

米莉安·魯希塔是全球最大的影像雜誌《大眾攝影》的總編輯。她曾經擔任許多國際攝影比賽的評審委員,而且她本身的攝影作品曾刊載於歐美的報章雜誌上,也曾陳列在美國與歐洲的藝術畫廊中。

關於《大眾攝影》

《大眾攝影》雜誌擁有超過200萬的讀者,是全球最大且最知名的攝影及影像製作刊物。這本雜誌成為同業中的權威將近75年,每一期都提供了充實的建議;由專業人員組成的編輯團隊旨在提出實用的攝影技術與作業要領,使初學者與最頂尖的專業者皆能受惠。

謝　　誌

米莉安·魯希塔

如果沒有威爾登·歐文(Weldon Owen)出版社的編輯和設計人員的支持與努力,這本書就不可能會誕生。

如果沒有《大眾攝影》諸多同事在專業知識以及報導方面的熱心協助,我也無法獨力完成這本書:感謝資深編輯丹·理查斯(Dan Richards)、黛比·葛羅斯蒙(Debbie Grossman)及彼得·柯羅尼亞;技術編輯菲力普·雷恩;以及助理編輯羅莉·弗雷得利克森(Lori Fredrickson)。我們的藝術總監傑森·貝克史(Jason Beckstead)及其副手林西·里特曼(Linzee Lichtman)為《大眾攝影》雜誌的每一頁精挑細選並編輯絕大多數的相片;也是您在本書中首度看到的相片。此外,杰·席格瑞亞(Jae Segarra)和茱麗亞·西貝兒(Julia Silber)也提供無價的支持。

最後,我要對世界上許多經驗豐富的專業攝影師及野心十足的新進攝影師,獻上我最深的敬意;他們在這本書中分享了他們的故事、祕訣和大多數的相片。希望他們的作品也能激發您的靈感。

威爾登·歐文出版社

威爾登·歐文想要感謝賈桂琳·艾倫(Jacqueline Araon)、坎卓拉·德莫拉(Kendra DeMoura)、瑪莉安娜·摩納可(Marianna Monaco)、凱瑟琳·摩爾(Katharine Moore)、蓋爾·尼爾森邦伯瑞克(Gail Nelson-Bonebrake)、麥可·沙南(Michael Shannon)、查爾斯·沃爾杭特(Charles Wormhoudt)以及張瑪莉(Mary Zhang)。

拍出極致
86個抓住精采瞬間的觀念與技巧

作　　者：米莉安·魯希塔(Miriam Leuchter)
譯　　者：黃建仁
主　　編：黃正綱
美術編輯：徐小棚

發 行 人：李永適
版權經理：彭龍儀
出 版 者：大石國際文化有限公司
地　　址：台北市羅斯福路4段68號12樓之27
電　　話：(02)2363-5085
傳　　真：(02)2363-5089
印　　刷：精一印刷(深圳)有限公司

2012年(民101)11月初版
定　　價：新臺幣 499 元
本書正體中文版由 Weldon Owen Inc. 授權大石國際文化有限公司出版
版權所有,翻印必究
ISBN：978-986-5918-07-1(平裝)
＊本書如有破損、缺頁、裝訂錯誤,請寄回本公司更換
總 代 理：大和書報圖書股份有限公司
地　　址：新北市新莊區五工五路2號
電　　話：02 8990-2588
傳　　真：02 2299-7900

國家圖書館出版品預行編目(CIP)資料
拍出極致——86個抓住精采瞬間的觀念與技巧 / 米莉安·魯希塔(Miriam Leuchter)作 ; 黃建仁譯. -- 初版. -- 臺北市 : 大石國際文化, 民101.11
　面 ;　公分
譯自 : Take Your Best Shot of dinosaurs
ISBN 978-986-5918-07-1(平裝)

想知道如何拍出卜一頁傑米·費爾頓(Jamie Felton)昆蟲特寫的訣竅,請參閱馬丁·安姆的作品(65)。▶

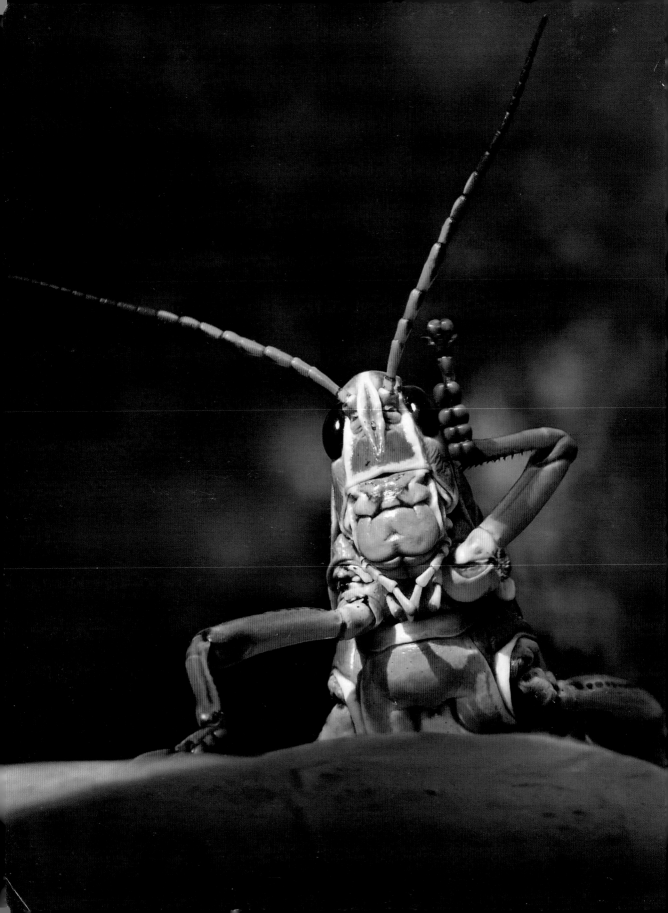